農林漁牧漫漫遊

SAS認證！台灣最棒

特色農業旅遊場域認證委員會 總召集人 **游文宏** / 編著

回歸農業本質、再創休閒農業新價值！

　　台灣休閒農業的發展，可以回朔至35年前的苗栗大湖草莓園採草莓活動，在當時算是相當有特色的創舉，因此，「觀光果園」成了那個年代最具代表性的休閒活動之一。

　　然而，在休閒農業這幾十年發展的歷程中，從早期的簡單農村生活體驗，到今日的精緻農業深度旅遊，休閒農業產業的發展有了實質的量體成長，而為了滿足消費者的各種需求，農場所提供的體驗活動與服務也不斷推陳出新，但各家農場業者在競爭的潮流當中也開始競相模仿，所產生的後果則是休閒農業的創新與特色性逐漸地式微。有鑑於此，行政院農業委員會與「台灣休閒農業發展協會」攜手，歷經四年的研究與籌備，打造出一個專屬休閒農業產業的認證制度──「特色農業旅遊場域認證」（以下簡稱「特色認證」），希望能透過「認證」的方式，找回休閒農業專屬的農業特色本質，讓消費者在從事農業旅遊之際，可以擁有更深度的體驗與感受，也讓農場業者都能發展出自己的農業特色。

　　「特色認證」推廣的目標，在於以認證作為農場場域特色化的基準，引導認證場域業者朝向食農教育、環境教育、康養療育等更高層次的六級產業特色發展，強化認證農場的商品深度及市場拓展。而未通過的場域，則以加強輔導、導入實際培訓，使其獲得場域特色化的水準，可以順利取得特色認證。

　　《SAS認證！台灣最棒「農林漁牧」漫漫遊》收錄了第一批通過「特色認證」的72家以農業生產物為特色的農遊場域介紹，種類則包含了茶、米、花卉、水果、蔬菜、香藥染草、咖啡、可可、雜糧、林竹、養殖、禽畜、蜜蜂、等13種。這些通過「特色認證」的農遊場域，全都是以其所生產的農特產，延伸運用至其他提供給消費者的服務使用，無論是吃的、玩的、買的、用的，都能感受到濃濃的農產特色氛圍。也就是說，只要跟著書中的介紹，選擇喜歡的、合適的特色種類農場前往旅遊，絕對可以有一段充滿驚艷的旅程。

　　在《SAS認證！台灣最棒「農林漁牧」漫漫遊》一書中，對於每一家通過認證的農遊場域都有相當充分的介紹與說明，無論是想要體驗農事生產活動、農產加工製作，或是品嚐農產入菜的特色料理、風味飲品，還是想採買原汁原味的農特產伴手禮，在這72家特色認證農遊場域中，都能滿足體驗農業特色的所有需求。

　　未來的休閒農業，朝向的是深度與質感的發展。台灣的農產具有相當高的水準與品質，用最根本的農產轉化成休閒的服務，是休閒農業未來的走向及發展目標。而「特色農業旅遊場域認證」，則是對農業生產休閒化的優質品質保證，更是台灣農業旅遊聯合品牌的基石，需要透過農場業者的支持與共同努力，讓台灣的休閒農業產業能更加成長、茁壯。透過此書的介紹，相信能讓國人乃至於國際旅人對台灣的休閒農業能有更多認識，更加喜愛台灣的農業旅遊，進而讓這些優質農遊場域成為台灣觀光旅遊的另一個亮點。

行政院農業委員會輔導處處長　陳俊言

讓我們自豪地以台灣休閒農業向國際旅客招手！

　　農業的發展，過去為了生存，農民們日出而作、日落而息；從規模種植到技術升級，餵養了無數生命。今日，透過現代化技術成功提升質與量的農業生產與多元化加工產品，讓休閒農場更成為都市人放鬆心靈、親近自然的最佳選擇。

　　感謝行政院農業委員會、「台灣休閒農業發展協會」以及各界專家學者們的努力，不但輔導農場轉型，並藉由「特色農業旅遊場域認證」（Special Agro-tourism Spots Certified，簡稱SAS認證），讓每家農場都努力提升自己，從硬體設施設備到軟知識與服務，除掌握並強化農場本身的特色與專業，更結合環境資源，發展出各具特色魅力的特色農場，讓旅人們在充滿農業元素的鄉土旅行中，有了更多元、更豐富的體驗。

　　特別值得一提的是，近年來台灣的休閒農業發展風靡亞洲，多元特色的農場旅遊與優良的農業產品，都獲得國際觀光客的青睞，展現不容小覷的競爭力。

　　也因此，「雄獅旅行社」秉持「深耕台灣、推廣農場休閒」的理念，未來將持續與獲得「特色農業旅遊場域認證」的農場夥伴合作——有了這些「嚴選」夥伴，產銷攜手出擊，我們將一起把「好玩、好吃、好住、好美」的農場旅行，推薦給更多國內外旅客。

　　過去台灣輸出農業技術與國際交流，如今，我們自豪地以休閒農業向國際旅客招手！相信在政府各級單位及各界專家學者們的輔導與支持下，國內優秀的休閒農場定能在國際上嶄露頭角、讓更為廣大的全球旅客知曉，成為台灣旅遊的「必玩、必體驗」旅遊亮點！

　　在此，我帶著深深感恩、感動的心——向台灣休閒農業致敬。

雄獅旅遊集團總經理

價值來自品味的獨特——特色農業旅遊場域認證的任重與道遠

　　台灣的休閒農業早期以農業轉型為主軸，在農業的經營中加入了「食宿遊購行」等旅遊的元素，致力於增加農業經營的附加價值；爾後經由服務品質提升等努力，讓台灣的休閒農業穩定成為旅遊市場中的重要選擇；更令人驚豔的是，透過不斷地海外市場與旅遊供應鏈的經營與突破，休閒農業成功成為來台旅遊極受歡迎的台灣體驗。台灣休閒農業致力於「旅遊體驗化」、「品質化」與「國際化」，已然成為台灣之光，至今豐碩的成果要歸功於精進團結的農場業者、農委會具遠見的政策輔導及「台灣休閒農業發展協會」多年的耕耘與推動。

　　面對未來旅遊市場更細緻化與多樣化的需求，台灣的休閒農業需要進一步強化屬於休閒農業「以農為本」的獨特品味，創造市場上無法取代的價值，建構農業旅遊的品牌定位，以發展成為具有生活風格競爭力的「休閒農業旅遊產業」。而「特色農業旅遊場域認證」（Special Agro-tourism Spots Certified）就是一個具體的行動機制，在農業旅遊發展中強化農業本質，納入具巧思有品質且反映綠色生活價值的內涵，用以提升農業旅遊的特色，強化台灣農業旅遊品牌價值。2016年本人在「台灣休閒農業發展協會」秘書長游文宏先生的邀約下，開始了協助「台灣休閒農業特色農業旅遊場域認證」的工作，首先參考法國與奧地利等國的做法、考量本國休閒農業發展的脈絡以及台灣產官學專家的意見，草擬休閒農業特色農業旅遊場域認證的特色分類、特色分類指標以及建構特色識別系統，並於2017年草擬認證制度的實施要點並進行產業實測與修訂。協會很快的在2018年底成立認證委員會，於2019年全面啟動，經由嚴謹公正的程序已有72家農場取得首批的認證。對於獲得認證的農業旅遊業者是一種肯定，也促進業者進一步掌握場域特色經營之契機。

　　本書即是介紹獲得認證的特色農場，除了可以讓農業旅遊業者了解透過認證如何深化產業獨特品味，強化品牌價值；也可以讓農業旅遊消費者有效的掌握台灣最精采的「農林漁牧」體驗的一手資訊，當然也會是國內外旅行業者包裝台灣農業旅遊行程以及農業旅遊相關學科教學的重要參考。「特色農業旅遊場域認證」是一個互利共好的平台，對業者可以「依循服務標竿」、「建立聯合品牌」、「擴大需求市場」；對消費者可以「方便有效選擇」、「確保旅遊品質」、「提升休閒品味」。期許「特色農業旅遊場域認證」的推動穩健成功，讓濃濃的「農」品味成為台灣農業旅遊不可取代的品牌魅力，讓每一個到訪特色場域的旅人體驗台灣最草根的美好。

<div style="text-align: right">

國立東華大學觀光暨休閒遊憩學系教授　吳宗瓊

</div>

「品質與品味」的休閒農業品牌：台灣特色農業旅遊！

　　法國為世界葡萄生產大國，賣的不是葡萄、而是葡萄酒文化，從此奠定法國葡萄產業的世界地位、成為時尚農業的典範──「台灣休閒農業也做得到！」這句話出自「台灣休閒農業發展協會」創會理事長「飛牛牧場」施尚斌董事長之口，他甚至認為：「台灣休閒農業的前二十年大家各自努力建立特色，後二十年產業則要有共同品牌。」至於素有「休閒農業教父」美名的「香格里拉休閒農場」張清來董事長則始終不斷強調：「台灣休閒農業要有商機、有社會價值，要做一個受人尊敬的產業。」而身兼協會秘書長及「特色農業旅遊場域認證」委員會召集人，我則衷心期待「台灣休閒農業成為翻轉農村的引擎，成為與世界交朋友的舞台」！

　　農業是一種時尚，是一種永續發展的綠色產業，是萬物共榮的生活環境。以農村、農民及農業為主軸發展出來的休閒農業，相較其他休閒產業，多了一份對土地的感情，打造出「宜住宜遊」的生活空間，發展出屬於在地的幸福產業。休閒農業是農業升級的積極作為，是農村與都市互動的橋樑，是農民與國人接觸的平台。從經濟面來看，休閒農業是創造農業價值的手段；從環境面來看，休閒農業是國人接觸農業、學習農村環境教育的基地；從社會面來看，休閒農業是國人享受休閒生活的空間；從文化面來看，休閒農業是傳承農村常民文化的渠道。

　　「台灣休閒農業發展協會」推動品質、品味、品牌的「三品運動」，以產業品質為根基、以文化品味為特色、以國際品牌為目標，結合最在地的農業與最國際的樂活，做為詮釋「在地全球化」的完美典範。2010年行政院農業委員會與協會合作啟動第一階段革新，推出「休閒農場服務品質認證制度」，引導台灣休閒農場朝向品質優化目標邁進，同時建構「休閒農場經營管理師職能」、設立「台灣休閒農業學院」，提升從業人員專業素養與服務品質，奠定休閒農業在休閒產業的競爭力。2019年啟動第二階段革新，以農業生產為本質，推動「特色農業旅遊場域認證制度」（Special Agro-tourism Spots Certified，簡稱SAS認證），引導產業建立台灣特有的休閒農業品味，強化休閒農業國際競爭力。服務品質奠定基礎競爭力，文化品味形塑目的地旅遊，從品質與品味兩階段革新，展現出以農業為本，源源不絕的服務與六級化產業創新，讓台灣休閒農業品牌逐漸成形，成為實踐國人享受田園生活夢想的園地。

　　在高度競爭的觀光休閒產業中，台灣休閒農業導入文化創意增加產業內涵，推動多元商品發展因應各目標市場的需求，拓展國際旅遊擴大市場規模，透過聯合行銷建構休閒農業品牌，讓休閒農業旅遊成為台灣時尚農業的指標、成為台灣國際觀光的亮點。這本介紹72家特色認證場域的農遊專書，除了具備旅遊書的功能外，更記載著台灣休閒農業的核心價值與目標，帶領閱讀者進入台灣休閒農業的世界，展現綠活（Green Lifestyles）新主張，實踐樂活精神、尊重自然的生活風格──衷心推薦給每一個想更加認識台灣的你！

「特色農業旅遊場域認證」委員會總召集人　游文宏

目次 CONTENTS

Part 1　特色農業旅遊場域認證 Q & A

Part 2　北台灣最棒21家「農林漁牧」漫漫遊農場

Part 3　中台灣最棒12家「農林漁牧」漫漫遊農場

Part 4　南台灣最棒17家「農林漁牧」漫漫遊農場

Part 5　東台灣最棒22家「農林漁牧」漫漫遊農場

Part 1

特色農業旅遊場域認證

Special Agro-tourism Spots Certified

Q & A

Q1 身為台灣人，你聽過「特色農業旅遊」嗎？

先認識「特色農業旅遊」！

所謂的「特色農業旅遊」（Special Agro-tourism），就是「強調**以農為本的服務品質與文化品味**」的旅遊方式。

也因此，消費者在「特色農業旅遊」的過程中，可以感受到**濃厚的農業氛圍**、體驗到**實際的農業生產方式**，進而從中獲得**充滿農業特色**的特殊旅遊經驗。

再弄懂「特色農業旅遊場域」！

簡單來說，能夠提供「特色農業旅遊」的地方，就是「特色農業旅遊場域」（Special Agro-tourism Spots）。

這些場域，具有豐富的農業主題特色，所涵蓋的範圍，則包括：**農、林、漁、牧**四大類。坊間常見的休閒農場、觀光果園、實驗林場、養殖漁場、景觀花園、鄉村民宿等。都屬於「特色農業旅遊場域」的範疇。

Q2 台灣已有「特色農業旅遊場域認證」，你知道嗎？

「特色農業旅遊場域認證」是什麼？

「特色農業旅遊場域認證」（Special Agro-tourism Spots Certified）簡稱「特色認證（SAS）」，是一種以「農業特色」為核心價值的旅遊評鑑制度，也是目前亞洲唯一的認證制度。

認證目的，在於建立客觀公正的指標，提升「特色農業旅遊場域」業者的品質，以資消費者在進行「特色農業旅遊」時做為選擇參考。

認證目標，在於「強調以農為本的服務品質與文化品味」，建立農遊品牌、接軌國際市場，促使「特色農業旅遊」發展成為具有生活風格競爭力的「休閒農業旅遊產業」。

「特色農業旅遊場域認證」發展歷程

【1.0 品質】
服務認證

【2.0 品味】
特色認證

2016 Start
分類標準及識別系統建立特色指標及分類研究

2018 認證籌備
成立認證委員會實施要點建立產業實測

2019 全面啟動

【品牌】

Q3 為什麼「特色農業旅遊場域」要做認證？

互利共好

透過「特色農業旅遊場域認證」，
串接起供給端（農業經營體）與消費端（民眾），
互惠互利！

◀ 特色農業旅遊場域認證 ▶

創新價值

透過「特色農業旅遊場域認證」，
建立產業發展制度，讓休閒農業產業永續發展。

對消費者

- ☑ 方便選擇指標
- ☑ 確保旅遊品質
- ☑ 提升旅遊品味

對業者

- ☑ 制定服務標竿
- ☑ 建立聯合品牌
- ☑ 擴大需求市場

Q4 「特色認證」的產業類別有哪些？

 農 林 漁 牧

 米 花卉

 林竹

 漁撈養殖

 禽畜

 蔬菜 香藥染草

 蜜蜂

 水果 咖啡

 茶 可可

 雜糧

共分為4大類、13小類

Q5 「特色認證」的重點指標包括什麼？

認證指標 4大構面

1 整體環境與經營

01 鄉村地景？
02 自然生態？
03 農家鄉村感？
04 農場特色產物？

2 特色產業資源與建築設施

05 特色產物專區？
06 自製生產加工場所？
07 特色產業「適」鄉村建物？
08 特色產物主題陳設？
09 特色產業解說設施？
10 特色產業公共區域？
11 場域內有定期消毒？

3 特色產業知服務／體驗活動

12 服務項目有在地特色？
13 服務人員專業嗎？
14 主題解說夠深入完整？
15 有農事體驗？
16 有特色產物加工活動？
17 有農藝文化或教育學習工作坊？

4 特色產業經營／行銷

18 用品與備品具產物主題？
19 餐飲具在地特色？
20 主題商品具產物特色？
21 有主題套裝旅遊？
22 紙本宣傳資料清楚豐富？
23 有提供電子資訊資料？

Q6 已通過「特色認證」的業者，如何辨識？

超讚!!

看到這個「掛牌」就對啦！

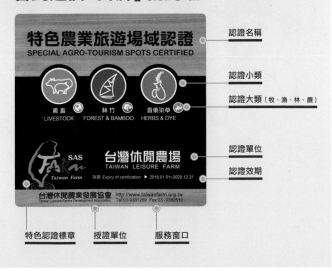

認證名稱
認證小類
認證大類（牧、漁、林、農）
認證單位
認證效期

特色認證標章　授證單位　服務窗口

這項認證依據「消費者認知」進行農業旅遊場域特色分類，目的在於建立農業旅遊場域識別系統，並依據分類結果設計具產業特色之視覺標誌，以便消費者依需求選擇喜好的農業旅遊點。

Q7 通過「特色認證」的業者具備什麼休閒服務特質？

通過認證的業者商家所提供的各項服務，具備兩大特質：

● **五大旅遊面向**

消費者在「旅遊體驗」的過程中，能同時獲得涵蓋「自然生態、景觀休閒、知識教育、美食品嚐、農業文化」等**5**大面向的經驗與享受。

● **六級產業範疇**

從「農林漁牧特色產物的原始生產活動」、到「針對在地特色產物的加工製造」，再到「具有在地特色產物特質的深度遊程」，消費者可以同時體驗到涵蓋「一級生產、二級加工、三級服務」的農業旅遊。

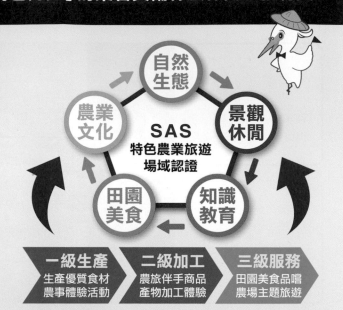

Q8 為什麼要選擇「特色認證」業者？

吃玩買賞、一次到位！

★ **業者** ★
具有良好品牌價值

★ **服務** ★
具有一定品質水準

★ **遊程** ★
具有優質文化品味

藉由「特色農業旅遊場域認證」指標，可以充分辨識業者所提供的相關服務是否具有一定品質，在「吃玩買賞」的全方位遊程體驗中，具體滿足對於「特色農業旅遊」的期待與需求。而這也是聰明消費者應有的認知！

Q9 哪裡可以找到更多「特色認證」的訊息與介紹？

 台灣休閒農業發展協會 官方網站
- 想認識「特色農業旅遊場域認證」的授證機構？
- 在這裡可以一窺「台灣休閒農業」的發展全貌！

 特色農業旅遊場域認證 官方網頁
- 想了解亞洲唯一的「特色農業旅遊場域認證」？
- 在這裡可以獲得「認證制度、認證標準、認證程序」的完整資訊！

 特色農業旅遊場域認證 粉絲專頁
- 想接收「特色農業旅遊場域認證」的最新動態？
- 在這裡可以一手掌握「最即時、最直接、最有趣」的互動訊息！

關於「台灣休閒農業發展協會」

【沿革與發展】

「台灣休閒農業發展協會」(Taiwan Leisure Farms Development Association) 係依據人民團體法設立之非營利組織，成立於西元 1998 年，以「協助農業轉型發展休閒農業產業，建構樂活農村」為目標，農場會員數近 200 家。在歷經第一屆理事長「飛牛牧場」董事長施尚斌先生、第二、三屆理事長「香格里拉休閒農場」董事長張清來先生，第四、五屆理事長「大坑休閒農場」董事長蔡澄文先生，第六屆理事長「龍雲農場」董事長鄧雅元先生，第八、九屆理事長「千戶傳奇生態農場」董事長林典先生，第十、十一屆理事長「飛牛牧場」總經理吳明哲先生的領導，以及「行政院農業委員會」、學術界及相關業者等專家先進的支持下，積極扮演產、官、學間的溝通橋樑之角色，肩負休閒農業發展的榮譽使命。

【組織與任務】

為達成任務，協會成立「秘書處」為專業幕僚團隊，除以「提升服務品質、建構文化品味及塑造品牌價值」為任務，並致力推動「品質、品味、品牌」之「三品」運動，下設四大部門：

1. 行政事務部門：負責行政協調、人力管理、財務管理與資訊管理，設立 www.taiwanfarm.org.tw 網站，作為休閒農業知識交流與經驗傳承的平台。
2. 人力發展部門：負責建立學校與產業的產學合作，推動休閒農場經營管理師認證制度，設立教育學院辦理職能訓練，以培育經營管理人才。
3. 產業發展部門：負責法令研修、發展策略研究、創新研發、產業輔導、推動休閒農場服務品質認證，建構穩定且高品質的休閒農業品牌。
4. 市場行銷部門：負責多元化休閒農業商品開發，開發國際旅遊市場，以全球在地化的觀點來「建構台灣、行銷全球」。

【目標與展望】

在促進農業經濟發展的同時，「台灣休閒農業發展協會」也肩負社會教育與環境保護之責任，期使農村社會安定、農村永續發展，創造更大的社會價值。而面對如此具有挑戰性之任務，秘書處也秉持「七分做現在、三分做未來」的理念來推動各項業務，期望在不久的將來，能將台灣農業塑造成為適合旅遊、也適合居住的生活空間——在「擁抱台灣休閒農業、為台灣農村努力」的使命感下，協會分享組織知識，傳承幸福力量，期待「讓青年回鄉紮根、讓農民找回尊嚴、讓農村延續文化」的理想能早日實現，並讓社會大眾都能「回農村享受休閒、來農場體驗幸福」！

Part 2

北台灣最棒
21家「農林漁牧」
漫漫遊農場

財福海芋田

展現「四生之美」的山中花農

　　「財福海芋田」所在的陽明山竹子湖地區，早在日治時期原是日本人引進九州「中村種」稻米試種的地方。台灣光復後，國民政府來台，歷經八二三炮戰的第一代主人盧財福回到家鄉繼續務農，並在農會輔導下開始種植高冷蔬菜、以高麗菜為主要生產。後因受限於種植面積、產量無法提升，於是開始轉型精緻農業，並以觀賞用花卉、小葉杜鵑花、美國山茶花、繡球花、海芋等為主。

★**農場營運方向**：結合繡球花及海芋景觀，提供台北都會區人口假日休閒去處，亦為國際遊客走訪陽明山、感受台灣花田農場之美所在。

★**農場主要客群**：花季期間以國內外觀光客為主；非花季期則以樂齡族群、學校或繪畫班、家庭親子遊族群為主。

★**主要服務項目**：海芋花採摘、繡球花田拍照、竹籃編織及短期農事體驗，並提供輕食飲品。

★**主要銷售產品**：海芋及繡球花、手作花卉商品、文創花卉商品如明信片、扇子、海芋造型陶製杯盤等。

★**場址**：台北市北投區竹子湖路 68 號往前 68 公尺

★**電話**：+886-928-624-802

★**特色認證項目**：

↑海芋花簡單優雅，狀似漏斗的部分其實是葉子的變形，稱作「佛焰苞」，真正的花是則是中間的黃色花穗。

第二代盧志明夫婦接手後，導入休閒農業觀念、開放園區供民眾採摘海芋。而在第三代盧品方、盧柏匡投入後，除接續傳承栽種花卉的農務工作，更結合當地環境特色、配合花季活動，每年不斷推陳出新行銷花田，讓竹子湖的海芋與繡球花更廣為人知。

因應竹子湖環境氣候，主攻白色海芋與繽紛繡球花

原產於南非的海芋有白色與彩色之分，因品種不同，白色海芋偏好濕地環境；金黃色、粉紅或紅色海芋則偏好排水性佳的旱地。也因為「財福」所在的竹子湖地區溫暖濕潤、適合白色海芋生長，因此年產量占全台海芋的百分之八十以上。每年大約在立秋時以分株法種植，花季則從十二月開始到翌年六月中下旬左右，尤以三到至五月盛開時期最為美麗；每株花的花期則大約是八到十天。

而在海芋之外，「財福」也大量栽植同樣喜好濕潤環境的繡球花，並於五月至八月接續綻放——別稱洋繡球、紫陽花的繡球花，由於品種多樣、色彩豐富，加上花型碩大動人，本來就是常見的園藝裝飾花。近年來，更因大片花海的壯麗畫面讓人驚豔，所以成為遊客拍照打卡的的熱門景致，也是新人選擇拍攝婚紗照的最愛場景之一。

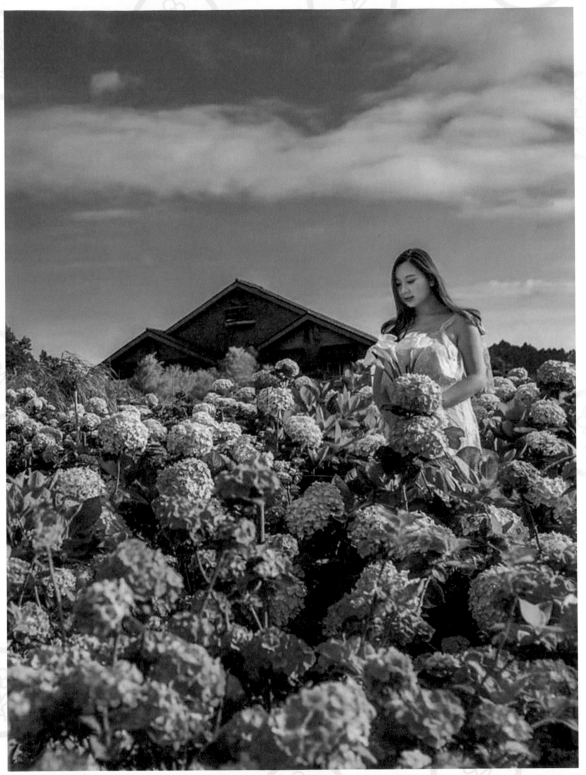

↑每逢夏季，「財福」的繡球花海美不勝收，成為熱門拍攝景點。

←↑從體驗活動到餐飲設計，「財福」都充分發揮「花」的主題特色。

緊扣花卉與地域主題，開發深具花田特色的輕旅行

曾在義大利留學的的盧品方，自從回到老家之後，不斷為「財福」注入新血，包括結合陽明山國家公園推動環境教育、推展生態走讀，以及開啟農村編織、花藝 DIY 等活動，更加入融合花卉精神的複合式餐飲，期望讓遊客到此賞花、採花之餘，更能藉由更深一層的體驗，真切感受到山中花農的「生產、生活、生態、生命」之美。

體驗活動 下田採花玩花藝，浪漫又充實！

來到「財福」的大片花海，除了賞景拍照，當然不能錯過親自採花的機會。也正因為「海芋就種在濕地」，所以想要走進花田親自採下最美的花朵，就必須先穿上「青蛙裝」、實際感受農場主人的工作日常。此外，這裡還有「產地直授」的「拈花惹草」花藝課程，以及具有在地農業文化傳承精神的「竹籃編織」教學活動，只要透事前預約，就能「一邊玩，一邊學」，享受既知性又感性的花田之旅。

特色餐飲 花形餐具與輕食，一看就心動！

為強化「財福」的花卉意象，農場也透過跨界合作，不定期推出與餐飲有關的創意產品，包括以海芋花為主題的文創陶藝咖啡杯、餐盤、攪拌匙等餐具，以及融入花朵設計的奶酪、杯子蛋糕、造型鬆餅等。如果到訪時剛好碰上現場有供應，一定要好好享用！

02 台北 北投

流瀉古老時光的花農人家

曹家花田香

　　「曹家花田香」座落於陽明山竹子湖地區，自清朝以來，這片廣達千坪的梯田約有三分之二皆由曹氏家族所開墾，至今已有兩百年的歷史。而在轉型為觀光花田後，除保留部分土地維持農作，其他大部分面積皆栽植各種花卉，包括繡球花、鳳仙花、金針花、櫻花、波斯菊等，每到花季，盛大瑰麗的花海場面總是讓人留連忘返。

★**農場營運方向：**以「觀光花田」為核心，結合以「花」為主題的體驗活動，提供相關休閒服務。

★**農場主要客群：**國內旅遊族群為主，包括戶外教學、機關團體等，並吸引網紅前來取景拍攝。

★**主要服務項目：**花田賞花、花藝 DIY 活動。

★**主要銷售產品：**乾燥花，以及自製醬菜、果醋。

★**場址：**台北市北投區竹子湖路 33-7 號

★**電話：**+886-953-119-451

★**特色認證項目：** 🌾 花卉

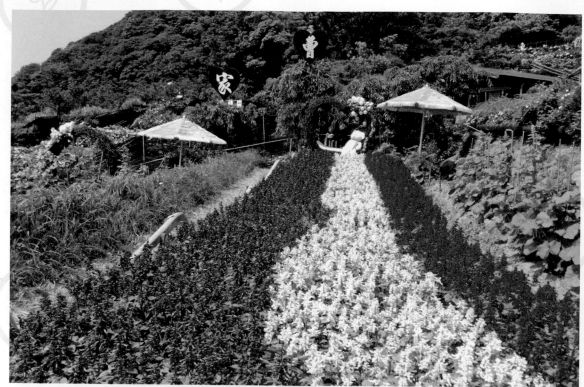

←↑每逢花季，不同的花顏景觀美不勝收。此外，農場也善用在地資源，開發乾燥花、醬菜、果醋等伴手禮。

善用梯田環境，遍植特色花卉

農場內的種植面積約有九百坪，遍植不同植物，包括春天的櫻花，夏天的繡球、鳳仙花，秋天的波斯菊、金針花，甚至也有咖啡樹。也因此，每年三、四月開始，即有不同的草花舖蓋大地，繽紛猶如畫布；尤其到了五、六月、大量繡球花盛開的季節，更加凸顯百年梯田的色帶層次美感，在大屯山系的環繞下，更添花田風韻，不僅吸引大批遊客到賞遊，更成為熱門打卡景點。

結合在地農產，開發延伸商品

農場所在的竹子湖地區因大屯火山之利，具有土壤肥沃、水源充足的先天優勢，因此農作生產豐富。「曹家花田香」善用資源，除了自產花材之外，也運用在地食材，研發以地瓜、南瓜、桂花、檸檬為原料所製作的手工餅乾與甜點伴手禮，並且配合契作鳳梨，自製釀造鳳梨豆腐乳、鳳梨醋飲等加工商品，頗具特色。

←↑ 從視覺、嗅覺，到觸覺、味覺，「曹家花園」讓人沉浸在花的美好。

美麗花卉世界，洋溢浪漫氛圍

體驗活動 手作花藝，清新優雅

除了賞花之外，「曹家花田香」針對不同月份也推出不同的手作體驗活動，例如三、四月有小品盆栽組合，五、六月則有盆花、小品花束 DIY，七、八月以乾燥花設計為主，九月則有限量的花系列手工餅乾課。以「花」為核心，讓來客能藉由實際動手「摸花材、玩花藝」，進而更加深切體會到花卉產業的豐富價值。

特色餐飲 花田午茶，愜意舒心

在景致優美的花田中享用下午茶，該是多麼浪漫的事？——「曹家花田香」特製的甜點不僅賞心悅目，而且滋味絕佳，搭配一杯農場自產咖啡，在花香與咖啡香交織的時光中，品味生活裡最的優雅的一刻，真切感受「到鄉間走一趟」的愜意與從容。

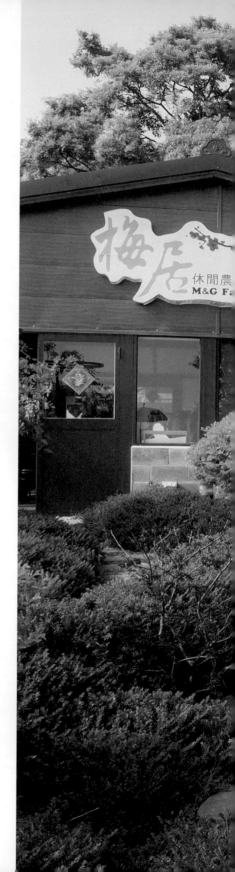

梅居休閒農場

03 台北 士林

花果菜並生的陽明山田園新境

「梅居休閒農場」位於陽明山區的平等里，原為一座近三十年未開發的舊橘子園，農場主人承接先人祖業，抱著傳承「感恩、尊重、愛」的精神，決定將這一片美好的自然環境與更多人分享。也因此，以主人已故長輩朱梅女士的「梅」字與郭石居先生的「居」字為農場命名，並在經過規劃後，整建出 1.17 公頃的休閒農場區——從入口處的梅花大道，到園區內的紫藤區、香草區、果園蔬菜區、孟宗竹林區、咖啡園區等，皆錯落有致；此外，西側還緊鄰廣達 4.1 公頃的「梅居市民農園」，全年花、果、蔬菜並生，乃是台北市區少見的自然農園。

★**農場營運方向**：以「食農教育」為核心，提供結合採摘蔬果、創意蔬食料理、農事 DIY 的相關體驗活動。

★**農場主要客群**：國內外旅遊族群為主，包括學校、機關團體、藝文界人士、社區活動旅遊等。

★**主要服務項目**：農場體驗，包含農場導覽、蔬果採摘、農事 DIY，以及蔬食料理與加工品販售。

★**主要銷售產品**：當季農產蔬果，及其加工再製品，如高麗菜乾、蘿蔔乾、梅子醋等。

★**場址**：台北市士林區平等里平菁街 43 巷 99 號

★**電話**：+886-905-169-176

★**特色認證項目**：🌾 蔬菜

↑「梅居」菜園裡的各色蔬菜，讓人很難相信自己置身台北市！

　　也正因為以「心靈、身體及大地的全方位環保」為經營目標，所以，農場以農業生產、休閒旅遊、生態教育、食農體驗為主軸，希望來到這裡的遊客都能暫離都市喧囂，讓「五感」得到潤澤滋養：用視覺去領略春耕、夏耘、秋收、冬藏的不同景象；用聽覺去接收風吹竹林、雨水滴落、蟲鳴鳥叫的聲音；用嗅覺去吸聞花草芬芳、土壤豐蘊、飯菜飄香的氣息；用味覺去品嚐山蔬野果的鮮美、天然食材的滋味；用觸覺去感受那一波又一波透過皮膚傳達到心靈深處的悸動。

多樣性栽植蔬菜瓜果，四季農產豐富

　　由於強調環保、重視生態，所以農場除了完全不施化肥、不用農藥，而且種植各式各樣的蔬菜、根莖作物、瓜果及香草，四季農產種類豐富，包括南瓜、苦瓜、黃瓜、山葵、番茄、金桔……等，都是令人放心的安全食材。

↑無論是新鮮採摘的蔬菜水果，用香草鮮花泡製的茶飲，還是手工醃製的菜乾果醋，都是「梅居」的特色產物。

多元化應用當令農作，研製加工特產

在延伸應用方面，農場依照時令不同，除將當季盛產的農作物用於餐食飲料的開發製作，也採用最天然簡易的方式進行加工，例如醃漬菜乾、做成蜜餞、釀造酒醋等，極具農場特色。

①無毒蔬果：

農場四季都有不同的農作物生產，從市面上常見的絲瓜、苦瓜、茄子，到深具野菜風味的川七、土人蔘、三葉芹等都有種植。此外還有柿子、火龍果、木瓜、橘子……等各種水果，都是極受歡迎的物產。

②花草茶飲：

利用自家栽植的各種花草果物，「梅居」也將以採摘、洗淨之後，做成風味獨特的茶飲，例如香草茶、梅子茶、左手香蜜茶等，自然清新。

③菜乾果醋：

傳承農家精神，將生產過剩的農作物加以醃漬或釀造，就延伸出蘿蔔乾老菜脯、高麗菜乾、辣椒乾、蜜金桔、瓢乾、梅子醋、梅子酵素、脆梅等各種加工農特產品，而且完全手作，是最天然的「庄腳味」。

↑妊紫嫣紅的景觀植物，在「梅居」四季輪替綻放。

環境得天獨厚，深度探索農場之旅

　　地處海拔 500 公尺山間的「梅居休閒農場」空氣清新，還可遠眺台北盆地，將周遭自然美景盡收眼底。加上全區皆以友善方式對待土地，除以生態工法生產四季蔬菜瓜果，也栽種山櫻花、孟宗竹、楓樹、紫藤等景觀植物，植物生態豐富。

主題導覽 漫步山間，欣賞植物、認識作物

　　沿著農場規劃好的多條步道，可以在不同季節觀賞到不同的植物風景，包括紫藤、金針、山櫻花、梅花，還有各種香草、孟宗竹林等。此外，在蔬果栽植區中，也依四季變換而有著各式各樣的作物收成，包括橘子、南瓜、西瓜、冬瓜、絲瓜、蘿蔔……等，往往一抬眼就是一個驚喜，可說是「觀賞植物、認識作物」的美妙田園。

↑「從土地到餐桌」的深刻體驗，就是「梅居」最想傳達的食農教育。

體驗活動 下田務農，體會耕耘、享受收穫

　　農場裡不僅有大片的果菜園區，還備有石牛、鐵牛車、耕耘機等農業機具。只要天氣許可，在主人的解說帶領下，還能體驗使用中耕機鬆土、親手種菜拔草、育苗分株、採集收成的過程。此外，農場主人也會利用不同的香草、蔬菜、瓜果，提供美食 DIY 教學，例如香草手工餅乾、野菜水餃、蔬果披薩、米漢堡等，讓大家享受「現摘現洗、現做現吃」的滋味，並從中體悟「一分耕耘、一分收獲」的真諦。

特色餐飲 創意蔬食，野菜料理、新鮮上桌

　　「梅居休閒農場」是台北市第一家被行政院農委會核准的「田媽媽餐廳」，並且通過台灣休閒農場服務認證、穆斯林友善餐旅認證、慈心友善農場認證。主要提供以自植蔬果、香草、花卉所製成的創意蔬食料理，因為主廚充滿奇思妙想，端上桌的每一道菜都自成風格，超乎一般人對「蔬食」的想像。此外，「野菜小火鍋」也是亮點，滿滿的菜盤裡有罕見的山茼蒿、馬齒莧、紫背草、三葉芹、赤道櫻草……等野菜，依照季節不同現摘供應，連沾料「蔬果沙沙醬」也別具風味，別忘了預約才吃得到！

白石森活休閒農場

04 台北 內湖

綠意盎然、鮮果芳美的自然農園

「白石森活休閒農場」位於內湖碧山路的白石湖社區，是一家集「休閒、教育、生產、體驗」於一的自然農園。目前採預約式經營，除供應養生美食，並可讓遊客在生產多樣性的園區裡進行農業體驗、採摘新鮮水果，在「接觸土地、徜徉自然」的過程中，深切感受置身其間的恬靜美好。

- ★**農場營運方向**：以「實踐休閒、教育、生產、體驗四合一功能」為經營目標，注重自然生態、推動有機栽植，提供一處可體驗及學習農事的樂活場所。
- ★**農場主要客群**：國內旅遊族群，包括家族、親子、社團、企業、學校等。
- ★**主要服務項目**：新鮮養生美食、農場體驗活動。也可依需求提供餐飲及場地租借。
- ★**主要銷售產品**：自產新鮮蔬果、自製草莓醬、柚子醬醋等加工食品。

★**場址**：台北市內湖區碧山路 58 號
★**電話**：+886-2-2794-3131
★**特色認證項目**：

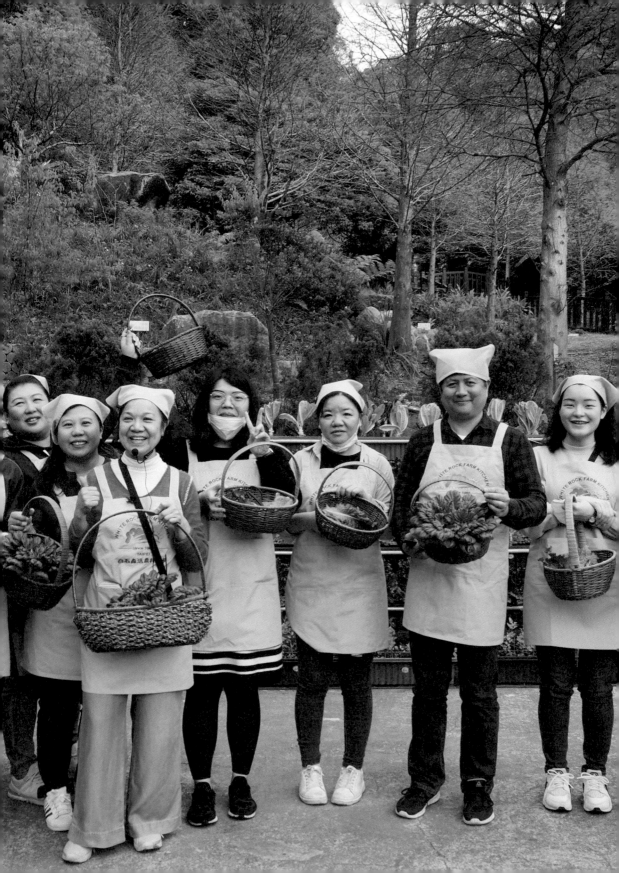

↑農場內的各種水果生產，都採用「有機栽種」，天然健康。

　　早在 1988 年，原本開眼鏡行的主人劉昭賢與黃明瑩夫婦就買下這片廣達 3700 坪的土地，由於是要為退休生活做準備，因此不但廣植果樹，也佈建住家、網球場等設施。2004 年自加拿大返台後，夫妻倆帶著在國外學到的自然生態與有機理念，開始積極投入白石湖社區營造，努力推動友善環境、保護生態思維，並且申請籌設休閒農場，除進行林相復育、栽種蔬果與香藥草，也把原來的網球場覆蓋土壤、大量培育花草。

落實有機理念，栽種多樣性水果

　　為維護生態，園區內採多樣性種植，包括果樹、蔬菜、花草等。在水果方面，除以柚子為主要生產，還有楊桃、百香果、蓮霧、香蕉、芭樂、桃子、梅子以及「內湖一號」草莓等水果。也因為場域所在海拔高達 290 公尺，地理環境良好，擁有純淨的水質與空氣，所以以有機方式栽種出來的水果品質精良，滋味絕佳。

遵循傳統古法，釀製水果醬醋酒

　　而在鮮果之外，農場也將季節性產量較大的水果拿來加工、精製成各種特色伴手，包括草莓醋、草莓醬、草莓酒、柚子醋、柚子酒等，由於栽種過程中未使用農藥，也不施用化肥，所以不會產生藥物殘留，而加工過程中也都遵循傳統古法，沒有任何添加物，所以成品不僅吃得到天然風味，也不會造成身體負擔。

①有機草莓醋／有機草莓醬：

　　採用農場自種「內湖一號」有機草莓製作，氣息香甜迷人。草莓香醋可以加水稀釋當飲料，也可以拿來拌涼菜、做沙拉；草莓醬則除了塗麵包，也能用來泡茶、做甜點餡料，好吃又實用。

②手釀有機柚子醋／柚香夏豆Q糖：

　　以農場栽種的柚子為原料所釀造的柚子醋，夏天冰鎮飲用最為爽口，也可以拿來調製成沙拉淋醬，清香味美。另外，名稱特殊的「柚香夏豆Q糖」則是一種吃得到柚子果肉和夏威夷豆的特製軟糖，大人小孩都會愛上。

↑天然釀造的果醬、果醋，都來自「白石森活」自產的有機水果。

←↑ 從下果園體驗農事，到上餐桌享受美食，「白石森活」提供全方位的有機饗宴。

營造天然環境，傳遞有機新生活

來到「白石森活」除了採摘蔬果，還可以下田進行翻土、播種、種植、施肥等活動，體驗農人日常。而農場內除了果園與菜園之外，也建置香草步道、柚香步道、侏儸紀蕨類步道、桃金孃步道以及多條原始森林步道，再加上 101 景觀拱橋、大小蓮花池、禪坐大岩石等獨特景觀，堪稱都市中難得一見的天然生態療癒園。

體驗活動 學習有機栽培農法，動手採摘新鮮蔬果

四季都有水果產出的「白石森活」，是都市人享受採摘飽滿果實之樂的最佳處所。而且，在不同水果季節到來時，農場還配合進行不同的「有機蔬菜採摘」活動，例如高麗菜、蘿蔔等，讓大小朋友不僅可以感受動手摘取新鮮蔬菜的樂趣，還能在農事體驗過程中增進親子關係。

特色餐飲 融合自家天然食材，提供健康養生料理

大量利用農場內的蔬菜及水果入菜，是「白石森活」內設餐廳「白石 58 莊園」的料理特色。例如在草莓盛產的季節，就能吃到各種不同的草莓創意料理，不僅賞心悅目，而且從前菜、主餐到甜點一應俱全。此外，農場也供應養生鍋套餐，以自產有機蔬果為主角，深受歡迎。

農驛棧農場

05 台北 內湖

隱身都會山間的舒活菜園

位於白石湖農村社區的「農驛棧農場」，距離有「台北天梯」之稱的白石湖吊橋步行僅約五分鐘距離，並且緊鄰後湖溼地（同心池），除了山林田野美景環繞，自然生態景觀也極其豐富。農場主人林翠娥一家八口世居在此已有近三百年的歷史，因為享受山居生活，所以在自家土地上栽植上百種有機蔬菜，並結合休閒農遊、食農體驗、田園餐點等服務，致力分享「山中菜農」的美好生活。

- ★**農場營運方向**：以有機蔬菜及草莓為主要生產，結合農事體驗、田園料理，提供相關農遊活動。
- ★**農場主要客群**：國內旅遊族群為主，包括學校教學、親子休閒、社區活動等。
- ★**主要服務項目**：農場體驗及有機農業推廣，包含農場導覽、蔬果採摘、農事 DIY、加工品販售。
- ★**主要銷售產品**：有機蔬菜，田園餐點及加工品。

- ★**場址**：台北市內湖區碧山路 43 號
- ★**電話**：+886-928-206-900
- ★**特色認證項目**：

←↑新鮮的有機蔬果、好吃又好看的手作食品，忠實反映出「農驛棧」的物產之美。

採用進口泥炭土盆栽袋耕，濕地種出肥美有機蔬果

農場以蔬菜為主，並栽植草莓、香草、蜜源花草，而同心池下方場區因屬濕地，所以多以袋耕及盆栽等離地的方式栽種，並採用肥沃的進口泥炭土，讓所生產的蔬果特別肥美。

結合社區特產與自家作物，大量開發創意加工美食

農場所生產的有機蔬果除供應特定賣場及宅配販售，各種延伸產品亦極豐富，包括草莓醋飲、土肉桂豆干、珠蔥醬……等，光是醃漬加工類就達二十多種；而以社區特色產業「草莓」及區花「桃金孃」搭配自家艾草、左手香、馬齒莧及蜂蜜所研發的「原生蔬菜餅乾」，更入圍「108 年米製伴手禮」全國前 50 名肯定。

①蔬菜捲：

以農場當季蔬果為餡料，加上各種堅果，再以全麥外皮包製而成，每日現做，新鮮味美。

②碗粿：

有機蔬果結合傳統米食製作，健康養生，榮獲「107 年農委會最強碗粿競賽北區亞軍」。

③草莓湯圓（繽紛湯圓）：

利用農場生產有機蔬果的天然色素調製而成，既具蔬果香氣，又富美麗色彩，色香味俱全。

↑從田園體驗到有機推廣，「農驛棧」藉由實際活動帶領大家走入農家日常。

堅持農業為本與天然有機，快樂分享自家生活天地

社區自 1983 年種草莓開始，林翠娥家族在這片祖傳土地上不斷深耕，而且代代相傳——目前一家八口皆投入農場經營，其中更有三位是年紀輕輕卻已證照齊備的青農。也因為抱持著「農業為本健康樂活，有機是種生活態度，家人共同生活天地」的信念，「農驛棧」不僅是一處「可以買到優質蔬果」的地方，更成為台北人暫離塵囂的舒活樂園。

體驗活動 有機推廣、農事參與，傳達食農教育

「農驛棧」以有機蔬菜為主要生產，也以推動有機農業為念。所以，在各項活動設計中，不但主張「從一粒種子開始」，強調透過觀察、互動及親手做的過程，讓參加者了解土地與環境的重要，更藉由農耕與廚事體驗操作，讓參與者認識有機食材的來源與料理方式，進而培養出「正確選擇食物」、「維護永續環境」的觀念與能力。此外，農場也畜養蜜蜂，透過蜜蜂生態的解說，讓民眾了解生態保護重要性。

特色餐飲 有機蔬果、田園料理，直送新鮮滋味

農場裡的四季蔬果種類豐富，也是自家廚房最佳的天然食材來源。林家姊妹秉持「健康養生」、「低碳飲食」的觀念，不斷推陳出新、致力研發極具地方特色的鄉土美食，包括發糕、鳳片福糕、米苔目，還有「農夫餐」等料理，都是有融入有機物產的田園好味道。

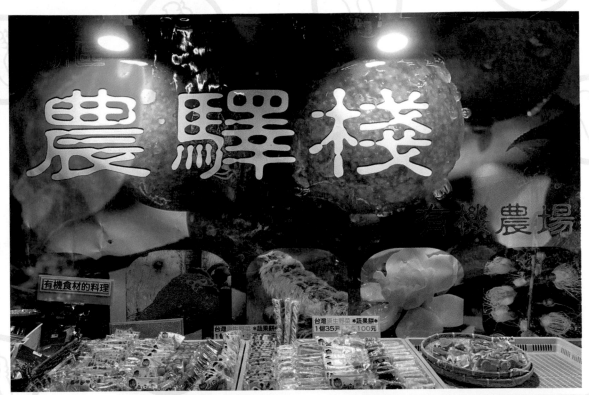

↑新鮮健康的蔬食餐飲、農家料理，是「農驛棧」最自慢的滋味。

美加茶園

06 台北 文山

傳承十代的貓空製茶世家

座落於木柵山區的「美加茶園」是世居當地、代代相傳的茶農世家，早在 1895 年，張家先人即自福建安溪帶茶苗來台種植繁衍，傳承至今已是第十代。1987 年，因應木柵觀光茶園的推動興起，第八代傳人張美加決定在「種茶」之外延伸經營觸角，因而在山坡地搭建起一處既能觀賞大台北盆地景色又富田園野味的茶藝館，除供應自種自焙的茶飲，並嘗試開發茶餐，再加上特製的茶油、茶糖等產品，因而帶動新式飲茶文化，讓饕客們相繼聞香而來。1990 年，第九代傳人張榮光以父親之名為茶園命名，正式設立「美加茶園」，也成為貓空第一家「以茶入饌」的知名餐廳。

★**農場營運方向**：自產自製茶葉及批發零售為主，結合餐飲空間提供茶葉料理及泡茶服務。近來亦新增採茶、製茶體驗活動。

★**農場主要客群**：國內外背包客、家庭族群，旅行社團體遊客。

★**主要服務項目**：自產茶葉銷售、茶葉料理、採茶製茶體驗活動、泡茶教學、黃金品評、特色茶介紹等。

★**主要銷售產品**：自產鐵觀音茶、包種茶、烏龍茶、紅茶，茶葉料理、茶葉餅乾、茶葉冰淇淋、茶凍、冷泡茶等。

★**場址**：台北市文山區指南路三段 38 巷 19 號

★**電話**：+886-2-2939-9138、+886-2-2938-6277

★**特色認證項目**：

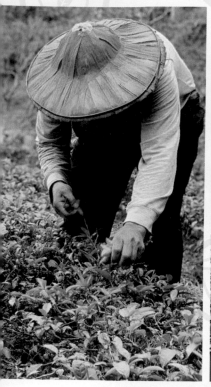

↑從茶園管理到茶葉製作,「美加」傳承十代,技術精良純熟。

栽種生產品管嚴格,模範農民屢屢獲獎

茶園栽種面積約 2 公頃,2018 年將茶樹更新 4000 株苗,除引用山泉水灌溉,並採「慣行農法」適量使用農藥及肥料,以克服病蟲害、地力衰竭等問題。目前種植茶種有鐵觀音、台茶 12 號(金萱)、台茶 13 號(翠玉),春夏冬皆有生產,並以人工手採茶。

製茶程序於自家廠內進行。鐵觀音茶樹適合製成鐵觀音茶,帶有蘭花香與觀音韻;台茶 12 號適合製成包種茶、鐵觀音茶與紅茶,帶有特殊奶香;台茶 13 號適合製成包種茶與烏龍茶,帶有野薑花香氣。每批茶葉製成後絕不混茶,也絕無使用任何人工添加物,製成後亦逐批送驗,安全無虞。

在嚴格的生產及品管下,「美加」所產茶葉屢屢獲獎,而張美加與張榮光父子更曾先後榮獲模範農民,並數度得到全國性最高茶藝獎。如今年輕的第十代張倞叡也已返鄉投入家族事業,並於 2018 年成為唯一代表台北市參賽、獲得「全國紅茶技術競賽亞軍獎」殊榮的青年茶農。

↑除了生產特級好茶，「美加」也研製相關茶點甜品。

善用在地物產與自家茶葉，研發茶風味特色伴手

　　除了生產傳統茶葉，「美加」也發揮巧思，將茶葉運用在其他食品的製作上。所以，來到茶園不但可以買到品質精良的文山包種茶、木柵鐵觀音茶、金萱烏龍茶、鐵觀音紅茶、四季春烏龍茶……等茶葉及茶包製品，還能品嚐到富含茶香的餅乾、冰淇淋等特製點心。

① 茶凍、鐵觀音冰淇淋、冷泡茶：

　　以甘醇茶湯製做而成的茶凍、冰淇淋等甜品，具有天然茶韻，口感溫潤滋味清甜，令人口齒留香。炎炎夏天，再搭配一杯以自家茶包浸泡的冷泡茶，沁涼舒暢。

② 手工茶葉餅乾：

　　將茶葉加入麵糰中製做成具有英式風味的手工餅乾，甜而不膩、酥脆爽口。目前有紅茶、綠茶兩種口味，是搭配茶飲、咖啡的絕配。

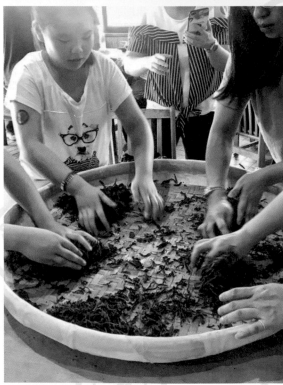
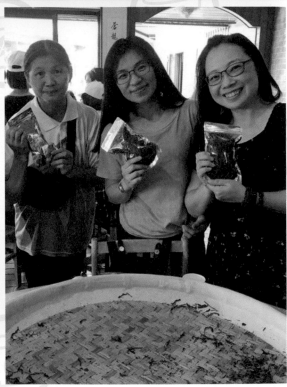

←↑來到傳承十代的「茶葉世家」，可以從「視聽嗅味觸」全方位認識茶。

採茶製茶全程體驗，以茶入饌貓空之光

近來，在原有的茶葉生產及茶餐廳經營之外，「美加」也將採茶、製茶等日常活動納入遊客體驗之中，並抱持傳承的精神，把有別於日本茶道的「台式泡茶」分享給有興趣的民眾，希望在推展茶產業之餘，也能帶動更多年輕人對於台灣茶的認知與喜好。

農事體驗 從採摘到包裝，感受茶農甘苦

在茶園主人帶領下，你可以戴上斗笠、背上茶簍，來到種茶區親手採下一心二葉的新鮮茶葉。然後，在了解正確的製茶程序之後，再親自體驗浪菁、炒菁、揉茶與烘乾的過程，最後，把「自己採、自己揉」的茶葉帶回家——完整體驗一日茶農的生活，並從中領略茶產業的精髓與內涵。

特色餐飲 多元茶葉料理，令人齒頰留香

「美加」以茶入饌，自創的茶葉料理不僅極富創意，而且口味絕佳。從最樸實簡單的茶油麵線、茶葉煎蛋、茶葉炒飯，到出人意料的茶油松阪豬、茶香豆腐、炸茶葉香酥脆……，每一道都嚐得到天然食材伴隨上品茶葉調味之後的美妙——來到這「貓空第一家茶料理餐廳」，怎能不大快朵頤？

寒舍茶坊

07 台北 文山

貓空第一家有機茶莊

「寒舍茶坊」位於台北知名的賞景勝地貓空，海拔300～400公尺，四周群山包圍、群樹環繞，處處都是茶香。老闆張福欽是土生土長的在地人，家族世代都以種茶為業。自從轉作有機之後，他不僅在貓空地區開立第一家有機茶店，也由於重視生態，讓這裡特別散發一股清幽之美。

★**農場營運方向**：以有機栽種及生產販售茶葉為主，並結合「茶」主題，提供相關體驗及餐飲服務。

★**農場主要客群**：國內外愛茶人士、假日家庭旅遊餐飲族群、機關團體企業員工旅遊聚餐等。

★**主要服務項目**：茶園導覽、封茶體驗、製茶 DIY。

★**主要銷售產品**：鐵觀音、鐵觀音紅茶、金萱、包種茶。

★**場址**：台北市文山區指南路 3 段 40 巷 6 號

★**電話**：+886-2-2938-4934

★**特色認證項目**：

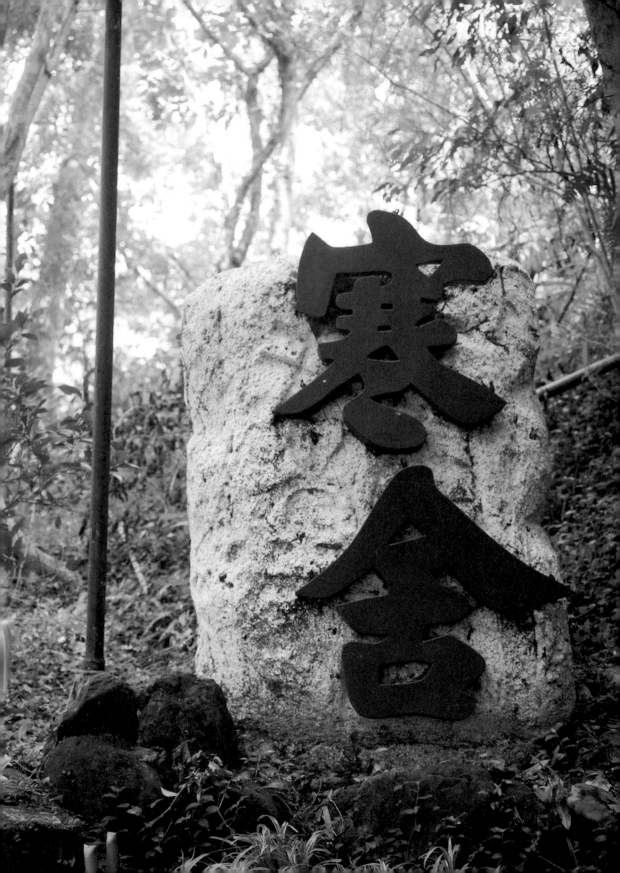

↑青翠的茶園、漂亮的茶葉，是「寒舍茶坊」主人苦心經營有機栽植多年的成果。

投入有機茶葉栽植有成，質量皆佳

　　身為第六代茶農，張福欽深知噴灑農藥是傳統慣性，也因為長期下來自己深受其害、健康亮起紅燈，所以早在二十年前，他就決定投入有機茶種植。然而轉型初期，連續好幾年產量都不如預期，但他仍堅持無毒耕作、不噴灑農藥，並且採用「驅蟲而不殺蟲」的方式栽植茶葉，希望留給後人一方淨土。

　　從一開始推廣有機農業到現在，在他的影響之下，現在已有五、六家茶農跟著做有機。而他茶園裡所栽種的茶葉，目前也以木柵地區著名的鐵觀音茶、紅茶和文山包種茶為大宗，並且每年春、秋、冬三季皆有收成。

↑鐵觀音、經過 8～18 年淬鍊的老茶，無論熱沖還是冷泡，都散發淡淡甘甜餘味。

焙茶製茶技術洗鍊精湛，獲獎無數

　　良好的茶葉品質，加上家傳的烘茶、製茶技術，讓「寒舍茶坊」的茶葉屢屢獲的特等獎的肯定，甚至紅到國際。而不同的茶葉，也各有特色，吸引不同品茗人士的喜愛。

①鐵觀音：

　　原是茶樹品種名，由於適合製成烏龍茶，所以後來「鐵觀音」就成為以該種茶樹所製烏龍茶的代名詞。屬於部分發酵茶，經重烘焙後茶湯呈深金褐色，入口味道醇厚，並有一股炭火的獨特香氣。

②文山包種茶：

　　包種茶是一種青茶，經部分發酵、輕烘焙後，具有獨特花香。1885 年自福建引進後，開始在台灣北部盛行，而文山地區則成為最產地，也因此，這裡出產的包種茶被稱為「文山包種茶」。

③金萱茶：

　　以台茶 12 號、俗稱「27 仔」做成的部分發酵、輕烘焙茶，滋味甘醇濃厚，具有獨特的奶香味，極受大眾歡迎。

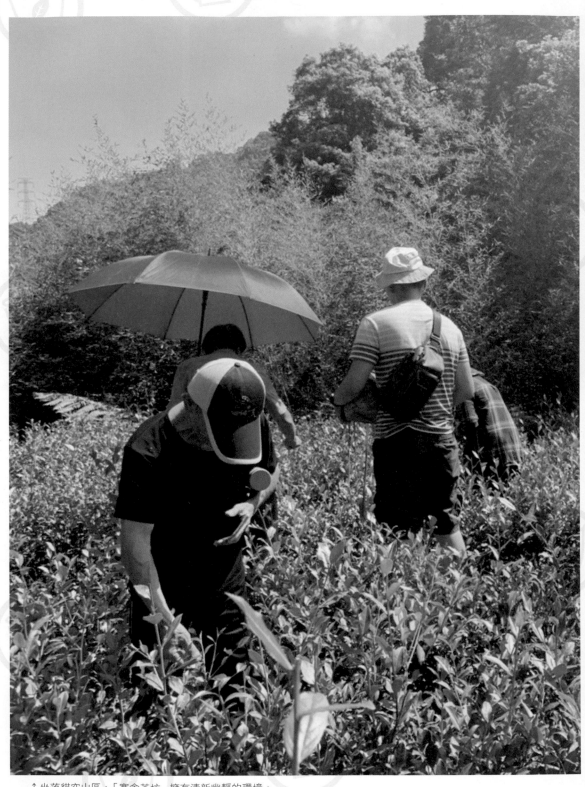

↑坐落貓空山區，「寒舍茶坊」擁有清新幽靜的環境。

↑藉由泡茶、品茶，讓自己深刻感受「茶」的優雅與深遠。

導入旅遊觀光休閒概念，深受喜愛

　　由於環境清幽，加上具有名聞遐邇的精良好茶，所以專程前來「寒舍茶坊」買茶、泡茶的不僅是本國人，更有遠從日本、韓國、大陸、香港、越南、甚至是澳洲的觀光客。於是，有心的張老闆便進一步將觀光休閒的概念導入茶園，讓走進「寒舍茶坊」的遊客都能有更加深入了解茶產業、茶文化的機會。

生產導覽 走訪有機茶園，認識好茶

　　「寒舍茶坊」是少數經過有機認證的專業茶園，在張老闆的帶領下，不僅能漫步大片茶園、欣賞到滿山深淺茶綠的美景，還能藉由與其互動對話，了解有機栽植茶葉的專業知識與深厚經驗，從而領略「喝到一杯有機好茶」的不易。此外，透過製茶 DIY、封茶與體驗茶席等活動，不僅能更加深刻認識茶產業，更能對流傳千年的茶文化留下深刻印象。

特色餐飲 簡單蔬食茶飲，令人回味

　　既然來到專業茶坊，當然不能錯過喝好茶的機會，而坐在遍植梅花、桂花、荷花、玫瑰的戶外園區享用當地特產的鐵觀音紅茶、文山包種茶之外，也不要錯過長年茹素的張老闆所推出的蔬食餐點——翡翠湯包、竹筒飯、素蒸餃，配茶最是對味。飯後再來一鐵觀音杯冰淇淋，在山風吹佛、花香沐浴之中體會茶莊之美，絕對讓人深感「不虛此行」。

半山腰上的鱘龍魚王國

千戶傳奇 生態農場

「千戶傳奇生態農場」位於新北市三峽區大豹溪上游，緊鄰滿月圓森林遊樂區。成立 30 多年來，以清澈冷冽的山泉水養殖鱘龍魚、鴨嘴鱘、鱒魚、高山鱸魚以及原生種台灣鬥魚等多種高經濟與罕見魚類，養殖技術在業界頗富盛名。來到這裡，不僅可以看到魚場主人林典悉心培育的碩大鱘龍魚、鴨嘴鱘，還能嚐到女主人葉福花以其精湛手藝結合在地食材研發出來的各色鮮魚佳餚，在距離都市不過半小時車程的半山腰上，充分體驗「鱘龍魚王國巡禮」的美妙感受。

★ **農場營運方向**：以鱘龍魚養殖場結合場內「田媽媽」餐廳為經營主體。除養殖鱘龍魚，並販售冷凍生鮮魚類、加工品，以及提供以自養魚類產品為特色的料理。

★ **農場主要客群**：國內外團體及家庭式散客。

★ **主要服務項目**：鱘龍魚特色料理、魚場導覽、農村廚房體驗。並可客製化一日遊或半日遊。

★ **主要銷售產品**：生鮮鱘龍魚肉片、鱘龍魚一夜干、鱘龍魚膠原蛋白凍飲等。

★ **場址**：新北市三峽區有木里有木 154-3 號

★ **電話**：+886-2-2672-0748

★ **特色認證項目**：

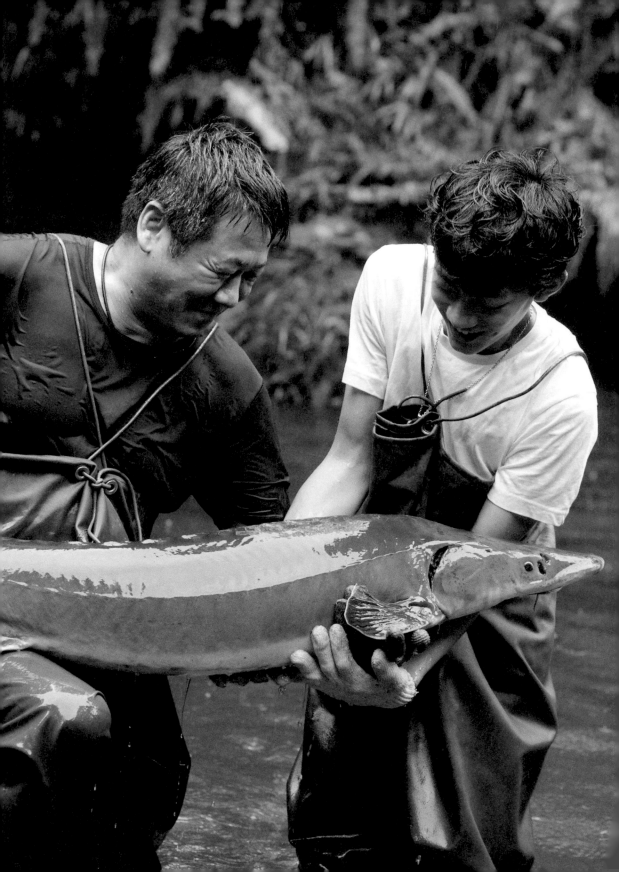

引用山溪築池養殖，鱘龍魚質量俱佳

　　魚場中養殖最大宗的鱘龍魚，素有「水中活化石」之稱，是目前地球上已知尚存最古老的脊椎動物。魚場主人「典哥」引用大豹溪上游冷冽乾淨溪水，培育來自德國的鱘龍魚受精卵，由直徑 0.3 公分的魚卵一直養到長度動輒約 1 公尺的成魚，質量俱佳，除供應國內養殖同業魚苗，更自產自銷，並獲得農委會「產銷履歷」認證。也由於鱘龍魚全身皆軟骨、味甘無毒，加上蛋白質含量高，脂肪和膽固醇又低，所以不僅在歷史上被視為帝王級珍饈，也是符合現代人需求的健康食材。

←↑ 從養殖到加工，「千戶傳奇」已是鱘龍魚的代名詞。

從頭到尾物盡其用，一條魚無限商機

品質精良的鱘龍魚，除供應自家餐廳料理使用，也在女主人「花姊」的巧思創意下，延展出各種方便外帶、甚至透過網路訂購就能在家享用的鱘龍魚相關食品，包括生鮮類的魚肉片、魚頭、魚骨、魚油，以及魚排、魚湯、魚干、魚醬等加工製品，都是極具特色又富代表性的招牌產品。

① 鱘龍魚肉片：

採用自產鱘龍魚輪切而成的鱘龍魚片，具有肉厚而細的特質，只要簡單料理即可輕鬆上桌，不僅適合煎、烤、炸，用來煮湯或清蒸，滋味亦極鮮美，是既營養又美味的健康食材。

② 鱘龍一夜干：

選用魚場自養的 1 公斤鱘龍魚，先以黃金比例鹽水浸泡，再經過風乾一晚而成。魚干的肉質緊實、風味絕佳，而且完整保留整尾鱘龍魚的營養，極受好評。

③ 鱘龍魚膠原蛋白凍飲：

鱘龍魚富含膠質，並含有 18 種人體必需胺基酸，在經過純天然手工萃取之後，製成方便攜帶飲用的凍飲，是補充膠原蛋白的絕佳健康食品。

看魚抓魚煮魚吃魚，鱘龍魚五感之旅

從養魚、賣魚，到跨入觀光服務的休閒產業，幾十年下來，「千戶傳奇」不僅以「養出很棒的鱘龍魚」為滿足，更朝「台灣的好食材要讓全世界知道」的方向邁進。也因此，除了提供鱘龍魚養殖及生態導覽、設立可以就地品嘗魚鮮料理的特色餐廳之外，典哥與花姊這對「漁夫漁婦」更積極投入遊程設計、體驗推廣，希望讓所有來到「千戶傳奇」的客人不僅能看到鱘龍魚、吃到鱘龍魚，更能藉由更進一步的活動參與，深刻感受「漁人的一天」是如何的充實美麗。

←↑從魚池到餐桌，「千戶傳奇」給你最深刻且完整地的鱘龍魚體驗。。

生態導覽 走進鱘龍世界，與魚群同歡

全球鱘龍魚總計 28 種，「千戶傳奇」最多時飼有 9 種，包含中華鱘、史氏鱘、俄羅斯鱘、西伯利亞鱘、歐洲鰉與鴨嘴鱘等，曾是台灣鱘龍魚數量與種類最多的漁場。走進這裡，在處處綠意與溪流水的環繞之下，不僅可以看到室內外為數眾多、令人驚奇的養殖池，而且在主人的帶領與解說下，還能穿上青蛙裝、親自「下海」去抱大魚、與鱘龍魚同歡！

加工體驗 打開農村廚房，做一天漁人

從利用鱘龍魚骨做吊飾，到應用鱘龍魚油做護唇膏，「千戶傳奇」的 DIY 活動除了充滿創意與趣味性，也深具知識性與實用性。而新近開發的「農村廚房」體驗活動，更結合「看魚、抓魚、煮魚、吃魚」的精神，讓遊客可以從創新的遊程活動中充分感受「從魚池到餐桌」的過程、了解養魚人家的生活文化，並從中獲得深富產地特色的飲食美學與烹調技藝。

特色餐飲 高檔鱘龍入菜，骨肉皆美味

來到鱘龍魚的產地，當然也不能錯過女主人精心研發的各種招牌菜——以鱘龍魚油特製的拌飯、用鱘龍魚頭及中骨加入大量中藥材熬煮的養身鱘骨湯，以及各種用厚實魚肉煎煮炒炸的而成的帝王級鱘龍料理，就是每每讓「千戶傳奇」高朋滿座的「美食武器」！

老牛休閒農藝

09 桃園 楊梅

隱身都市的浪漫香草園

位於桃園市楊梅區的「老牛休閒農藝」在 2011 年成立時原是園藝景觀設計公司，具有庭園養護、園藝資材、樹種苗、盆栽、庭園樹、名師藝雕展賞等資源與專業，後來轉型觀光產業，也成為提供農遊服務、農事體驗的休閒農業場域。

★**農場營運方向**：以仙草、香草、桂花等園藝生產，結合專業導覽、農事體驗、農特手作及伴手禮等，提供休閒農旅服務，包括半日遊、一日遊等。

★**農場主要客群**：學校戶外教學、企業機關團體旅遊，以及親子團康、銀髮聯誼、家族旅遊等。

★**主要服務項目**：農事體驗、香氛品味、香草 DIY、窯烤披薩製作、鄉村廚房等。

★**主要銷售產品**：仙草燉包、仙草凍、仙草茶、仙草茶包、仙草乾、仙草茶餅、仙草香氛手工皂等。

★**場址**：桃園市楊梅區楊湖路三段 381 之 1 號

★**電話**：+886-3-472-5922

★**特色認證項目**： 香草染草

↑園藝區、仙草區、香草區、桂花區，是「老牛農藝」的主要生產。

↑在這裡可以買到以「桃園2號」為原料的各種仙草製品。

香草園藝植物，四季各有產出

　　園內栽種植物種類繁多，包括仙草、香草、桂花等，分別設置專區，四季輪番生長。「仙草區」以「桃園2號」（亦稱「香華」）半直立株型為主，由於香氣濃、可多次採收，非常適合用來做為仙草茶原料；每年10月下旬至11月上旬開始開花，也成為楊梅地區最具代表的特色觀光景致。「香草區」裡則有二十多種不同香草，可以用來泡茶、料理、製作香草橄欖油，用途多元，可說是親子農遊互動最佳體驗區。至於四季常青的「桂花區」，樹姿清秀、姿態優雅，每逢八月桂花飄香，不但具有淨化空氣作用，加以採摘之後，更是入菜、製醬絕佳食材。

桃園2號仙草，延伸加工食品

　　園區內所販售的加工品，是來自楊梅區農會的仙草製品，並以「桃園2號」（香華）新品種為原料，與傳統仙草製品有所不同。以「仙草茶」為例，成品只取仙草嫩葉，並運用科學技術烘焙製茶，過程不加任何添加物，可直接沖泡或熬煮飲用；另外，也有「仙草燉包」，可以用來燉煮雞湯、排骨，天然健康。此外，還有仙草凍、仙草乾、仙草茶餅等延伸商品，都是風味絕佳又具當地特色的農特產品，送禮自用兩相宜。

←↑ 親近花草、開啟五感對於香草世界的探索與覺知，讓「老牛農藝」成為都會人暫離塵囂的淨心美境。

城市祕密花園，親近香草花樹

主題導覽 特色植物區域分明，遊園認識不同生態

來到「老農休閒農藝」園區，除可欣賞到執行長鍾明春精心種植的珍奇松柏、桂花、樹葡萄等漂亮植栽，放眼望去，還有大片綠意盎然的草皮、洋溢古味的竹茅屋，伴隨木棧小橋流水潺潺、碩大斑斕錦鯉悠游於涓涓清澈池水中。此外，這裡的桂花區、仙草區、香草區，除了四季綻放不同色彩與芬芳，也是認識不同植物生態的最佳場域，只要走一趟，就能在這隱身都市的秘密花園，感受充滿天然花草香的浪漫時光。

體驗活動 自己栽種自己烹調，香草廚房收穫豐富

設置在「仙草區」旁的開放式鄉村廚房，是遊客感受鄉村烹煮樂趣、領略食農教育的最佳空間，因為隨著不同季節的不同生產，策畫總監謝依靜也設計了親子同樂好玩有趣的各式農事及農特產體驗DIY，包括：親手種植仙草盆栽、現地採摘香草沖泡特調熱飲，還有以純米粄搭配仙草粉、搓揉壓煮紅糖薑汁「牛汶水」，以及利用香草成份融入皂基、按壓揉捏出自己喜歡的仙草香氛皂等。讓來客可以在小而美的園區內，度過精彩豐富的園藝農場假期。

10 桃園 大溪

好時節 休閒農場

散發農藝復興魅力的精緻農園

　　小而美的「好時節休閒農場」，是由一群熱愛大自然的夥伴們所打造出來的夢幻綠地，也是桃園大溪第一家獲農委會核發許可證之休閒農場。經營者以「農藝傳承、自然體驗」為核心，結合「友善環境、建立友誼」理念，將農村特有的「食、農、遊、藝、景」五大領域特色魅力融入農村旅遊活動之中，期望遊客能藉由最真實的接觸，深刻體會鄉間農家的真誠純樸之美。

★**農場營運方向**：以農村生產、生活、生態三大領域的資源，規劃系列優質農村旅遊深度體驗活動。

★**農場主要客群**：國內旅遊族群為主，包括各級學校戶外教學、公司團體親子旅遊、環境教育活動等。

★**主要服務項目**：農場體驗，包括依節氣規劃的一系列「農藝復興」農事體驗、食農體驗活動等。

★**主要銷售產品**：套裝行程。並有螢緣米、古早味米果等代表性商品。

★**場址**：桃園市大溪區康莊路三段 225 號

★**電話**：+886-3-388-9689

★**特色認證項目**：

↑人工除草、人工曬穀，「好時節」與社區農民合作推「友善耕種」所產出的滿滿黃金稻穀，就是大地給予的最佳回饋。

　　打從一片荒野開始，到如今建構出一座家傳幸福農樂園的面貌，「好時節」始終秉持「以大自然為家」的精神。農場裡不僅有柴燒大灶、磚造土窯等農村設施，並運用天然地景規劃出水梯田，以及蝶舞步道、農村可愛動物區等專區，除提供多樣性生物做為棲息地，著眼於農作生產安全，並結合豐富農業資源，提供多樣化的「農藝復興」系列活動以供遊客體驗。

推動水稻友善耕種，生產優質食材兼顧生態

　　農場自 2018 年開始推動「友善耕種行動計畫」，與社區內有理念的農民進行水稻栽培合作，並在稻田邊水圳成功復育水生螢火蟲黃緣螢，讓農業在生產之外也能兼顧生態環境。而在水稻栽種過程中，不僅細心耕種、除草，在收成之後，也遵循古法以日曬方式進行稻穀乾燥、產出精良好米。

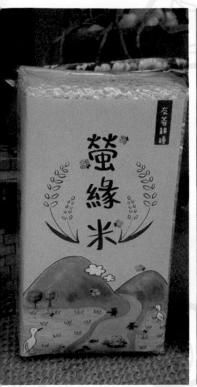

↑具有生態指標意義的螢緣米，以及進階加工研發的螢緣米果，值得體驗。

開發自有品牌好米，進階研發特色米食製品

「好時節」向合作農民收購所合作生產的稻米之後，除作為農場餐飲使用，也已開發出品牌包裝米進行販售，並進一步進行加工研製相關米類烘焙製品，深具地方特色，又富食農環境教育意義。

① 螢緣米：

以復育只能生存於水質乾淨處的黃緣螢為目標而產出的「螢緣米」，不但是「友善耕種」的代表性產物，更是極具象徵意義的環境指標；是居家自用健康食材，也是婚慶節日餽贈親友的吉祥好禮。

② 螢緣米果：

以螢緣米製作的古早味米香，造型可愛、口感爽脆，搭配農場的黑豆玄米茶，令人齒頰留香。

←↑美麗的稻田風光，豐富的食農體驗，讓人沉醉於「好時節」。

結合農村特色魅力，翻轉休閒農場遊藝體驗

「好時節休閒農場」結合「自然生態」、「農藝傳承」、「食育體驗」三大主題，不但充份利用農村人文特色資源，加上整體環境皆以生態工法營造、致力還原農村生態，所以處處洋溢雅致清新卻又富傳承意涵的鄉村農園風韻。

體驗活動 農藝復興，領悟「春耕夏耘秋收冬藏」的歷程

依照節氣規劃的一系列「農藝復興」體驗，從插秧、除草、割稻，到挖地瓜、拔蘿蔔、採收筊白筍等，全年度皆有不同活動設計，讓來客可以真實解放腳丫、親近泥土大地大自然。此外，透過社區農事達人、米食專家的講解教學，不但深化「農場旅遊」魅力，更讓農家技藝得以延續。

特色餐飲 寓教於食，體會「汗滴禾土粒粒辛苦」的況味

農場也利用現輾螢緣米、窯烤披薩、手工製作紅龜粿等食育體驗活動，引領參與者在生動有趣、即時互動的學習中，培養出友善土地的觀念以及正確選擇食物的能力。此外，在特別設立的「農村食堂」，還可嚐到「大灶料理」割稻仔飯、農家菜，讓來客能充分領略傳統農家飲食文化，並深切感受到「從土地到餐桌」的「農‧食‧藝」之美。

福祥仙人掌

11 新竹 新埔

全台灣品種最豐富的多肉植物園

「福祥仙人掌」多肉植物園區佔地近五公頃，創辦至今已逾四十年，園區內共設有十七座溫室，所收集的仙人掌與多肉植物高達八千餘種，小至拇指大的盆景，大至四公尺高的植栽，均有展示販售。這裡不但是全台灣品種最豐的多肉植物園，而且也保留了豐富的自然生態環境，並規劃有森林生態區、水源植物及水生植物區等，置身其間、徜徉在大自然環抱中，可說是療癒身心的絕佳選擇。

> ★**農場營運方向**：以生產各種仙人掌與多肉植物為主，主要供貨給各大花店、花市，並於園區提供零售及各種體驗服務。
> ★**農場主要客群**：各大花店花市批發業者、多肉植物收藏玩家，以及觀光休閒旅客、團體遊客等。
> ★**主要服務項目**：花卉盆栽販售、仙人掌多肉植物園藝景觀造景、盆栽 DIY 體驗活動。
> ★**主要銷售產品**：仙人掌多肉植物盆栽。
>
> ★**場址**：新竹縣新埔鎮北平里 38 號
> ★**電話**：+886-3-588-3218
> ★**特色認證項目**：

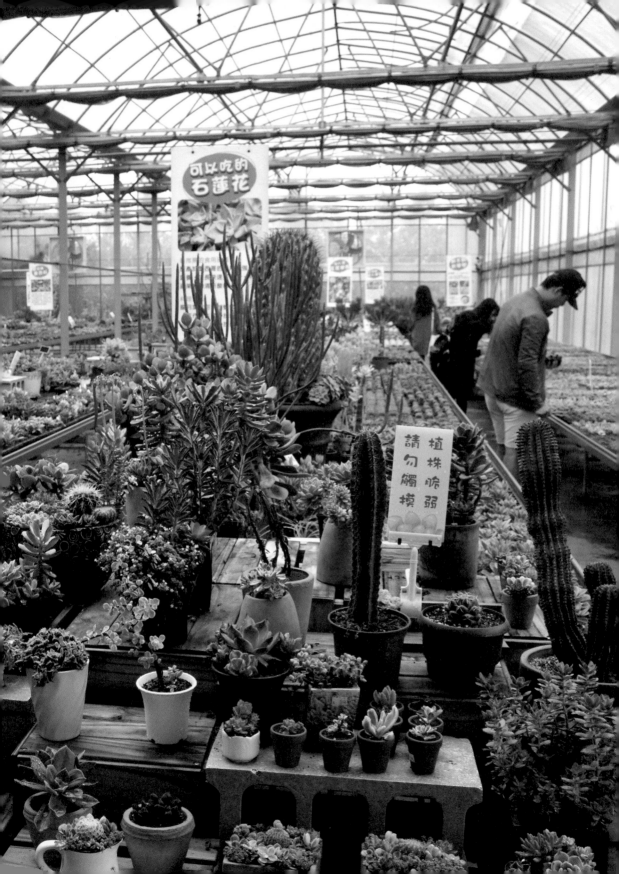

↑→從單品仙人掌到客製化的組合盆栽，「福祥」的多肉植物豐富多元。

闢建專屬溫室，栽植各式多肉植物

園區內所栽植的多肉植物，包括景天科、百合科、仙人掌科……等，除了一般普及品種，也有高貴收藏品種。而其共同特性，就是根、莖、葉為了適應比較乾旱的環境而膨大組織、藉以度過乾旱時期，所以具有肥肥厚厚的外貌，也因而得名。在照護方面，因應多肉植物需水量較低的特質，除了每隔十五天澆水一次，也闢建專屬溫室、保持陽光照射，以便確保植株健康。

應用多肉特性，開發療癒組合盆栽

針對園區內所栽培的各種仙人掌及多肉植物，「福祥」除有販售單品，也供應多元的客製化組合盆栽，例如以具有玫瑰般外觀的櫻月、臘牡丹，搭配猶如珊瑚的綠之卵、月耳兔；或以艷黃的黃金萬年草，搭配紫紅的艷美人、紅寶石──正因為各具不同形狀、不同色彩、不同大小、不同姿態，所以，千變萬化的多肉植物組合盆栽總是令人愛不釋手，也是最容易照顧、也最受歡迎的的室內裝飾療癒植栽。

Le soleil briller
et
et le ciel bleu qui ouvre

TR

Temps Riche

↑→精彩的多肉植物，讓人忍不住想動手栽植、為自己帶一盆回家！

徜徉植物樂園，感受多肉奇幻之旅

走進「福祥」，除了鳳蝶、蜻蜓隨處可見，四季還有不同的植物景致可以欣賞，例如每年三月的紫藤花季、六至八月的鬼面角花等，到了秋冬之際，更是各式仙人掌葉片轉紅、花朵盛開的時節，值得一探。

園區導覽 溫室專區，認識多肉世界

想要近距離觀察多肉植物，當然不能錯過「福祥」專為栽培多肉而設置的專業溫室區，包括仙人掌科溫室、景天科溫室、百合科溫室等，穿梭其間，可以看到數以千計、形態各異的迷你多肉盆栽；此外，沿著林蔭步道來到熱帶景觀區，還能看到許多大型仙人掌，徹底感受置身多肉世界的驚喜與美好。

體驗活動 親自動手，組合綠色風景

除了「動眼睛」觀賞之外，如果有興趣，也可以在主人的帶領下親自動手、感受饒富趣味的多肉盆栽組合體驗──利用仙人掌科溫室、景天科溫室、百合科溫室三座溫室裡的三吋盆栽，創作出屬於自己的園藝作品，無論帶回家、妝點辦公桌，還是當成送人的禮物，都是最迷人的綠色風景。

12 新竹 新埔

代代相傳七十年的柿子工坊

金漢 柿餅教育農園

　創立於 1947 年的「金漢柿餅」，位於新埔鎮旱坑里柿餅專業區內，面積 1.8 公頃，年產量 20 餘噸。70 多年來，從種柿子、做柿餅的農家，轉型到提供體驗服務，在既保留傳統又融合現代的環境中，除了展現出代代相傳的體驗農場，並藉由環環相扣的活動設計，讓來客能夠深刻感受到「從一棵柿子樹到一盤柿子餅」的動人歷程。

★**農場營運方向**：以柿子栽種、加工製成柿餅為主，並結合導覽及特色體驗，提供農旅服務。

★**農場主要客群**：國內旅遊族群為大宗，包括家族、親子、社團、企業、學校等。

★**主要服務項目**：農業柿子生態解說、柿餅加工體驗、柿染DIY。

★**主要銷售產品**：各種品種的柿餅。

★**場址**：新竹縣新埔鎮旱坑里旱坑路一段 501 號

★**電話**：+886-3-589-2680

★**特色認證項目**：

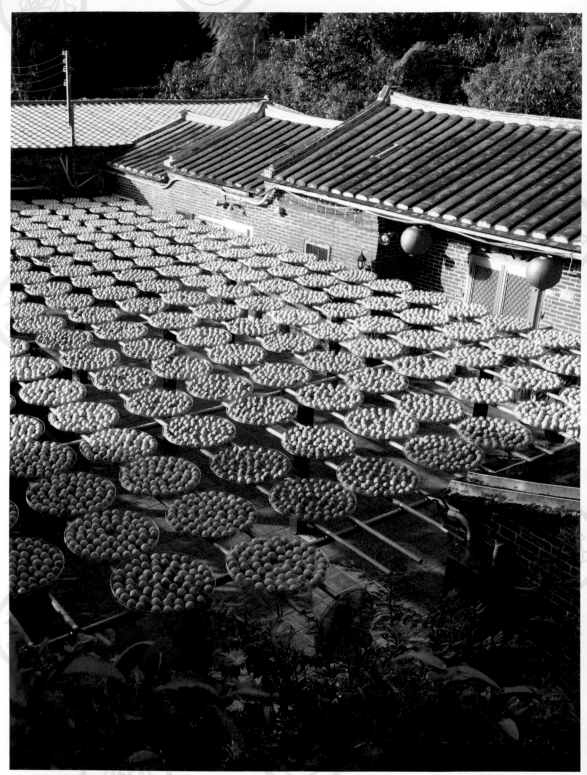

↑ 每年秋天曬柿餅季，「金漢」的紅磚古厝與金黃柿餅，交織成一幅動人美景。

專攻澀柿，從栽種到脫澀皆靠人工

農園裡所栽植的柿子，以牛心柿、石柿、筆柿為主，皆屬於澀柿類——柿子品種繁多，主要分成澀柿與甜柿兩大類。澀柿果實內含大量可溶性單寧物質，帶有澀味，採收後要先經過人工「脫澀或催熟」處理，把可溶性單寧變成不可溶性，果肉才會香甜好吃。甜柿類則在八分熟就可以採摘食用，約於民國 60 幾年代從日本引進台灣。由於摘下後可直接入口、鮮食價值高、作業成本低，所以甜柿與澀柿的栽種面積比例約為 10：1。一般來說，柿子多在春天 3 月間開始萌芽，4 月中下旬開花，並於 5 月結果。9 ～ 12 月採收之後，就進入加工作業期。

精製柿餅，秉持古法保留天然風味

素有「柿餅達人」美稱的第三代經營者劉興武表示，雖然柿餅是主要加工品，但其實柿子的一枝一葉全是寶藏，包括果皮、花萼，在曬乾之後都能拿來泡茶用。而每年 9 月下旬颳起九降風，加上新埔地區的丘陵地形致使降雨量不多、陽光充足，於是帶來「天乾物燥」的優異條件，讓這裡從 9 月到隔年 1 月都是最佳曬柿期。「萬一沒有起風，為了避免露水潮濕，柿子到傍晚就必須收起來，改用除濕機乾燥，白天讓日光輻射熱照射到果肉核心，這樣柿餅才能慢慢熟成。」由於要保持柿果酵素的活性，製程中完全藉由天然的風吹日曬來製作柿餅，所以，若沒有豐富的經驗與深厚的技術為底蘊，那麼，也沒有辦法把柿子詮釋到最佳狀態、做出能留住自然甘美的古早味柿餅。

↑只憑日曬風吹、天然熟成的柿餅，是「金漢」70 年來的堅持與驕傲。

↑以柿子汁為素材所製作的刷染布藝品，色彩飽滿酣暢，充滿大地之美。

探索柿園，把柿子的質樸美帶回家

走進「金漢」園區，會看到以紅磚瓦牆建造的三合院，而旁邊棚架即種滿柿子，充滿懷舊氛圍。而劉興武在接班之後，有了推廣柿餅產業文化的想法，於是便在傳統柿園中融入觀光休閒與食農教育元素，並以父親的名字「金漢」為農園命名，讓過去封閉式的農業生產與加工，有了不一樣的氣息。

主題導覽 認識柿子的品種特性與生長環境

若要了解完整的柿子生產故事與知識，不妨參加解說行程——在劉老闆的帶領下，可沿著遊園步道來到柿樹植物專區，除了認識牛心柿、石柿、筆柿等不同品種柿子的特性，還能感受自然生態之美。

特色體驗 感受柿子的多元應用與食藝之樂

此外，每年 9 月～ 12 月新竹九降風起、正是風乾柿子的最佳時節。此時來到三合院式的紅磚古厝建築區，除能實際參觀柿子加工過程、更能感受深秋柿紅映古厝的秋收畫面。最後，如有興趣，不妨跟著農園主人學學柿染刷染，把美麗的作品帶回家，做為「與柿子有約」的最佳紀念。

↑從實用柿染布包，到藝術柿子包裝，充分展現「柿文化」融入生活的精彩豐富。

味衛佳 柿餅教育農園

13 新竹 新埔

傳承道地原味的柿餅原鄉

「味衛佳柿餅教育農園」佔地約三公頃，從傳統種柿農家，發展到現今具備觀光農場的規模，不僅深具在地特色，也已成為許多媒體競相報導的焦點。主要原因除了「從柿子到柿餅」的生產技術具有獨特性，而過程中那美麗而壯觀的風景，更是讓人一見難忘。

★**農場營運方向**：除栽種柿子、堅持以傳統古法手工製作柿餅，並以傳承客家特色文化、營造社區共榮為念，提供農園休旅導覽體驗服務。

★**農場主要客群**：國內旅遊族群為大宗，包括家族、親子、社團、企業、學校、愛好攝影人士等。

★**主要服務項目**：農園導覽、柿子生態解說、柿餅製程導覽、曬柿場景拍攝、柿餅 DIY 體驗等。

★**主要銷售產品**：柿餅、柿乾、柿餅茶、柿乾雞湯、柿餅冰棒。

★**場址**：新竹縣新埔鎮旱坑里旱坑路一段 283 巷 53 號
★**電話**：+886-3-589-2352
★**特色認證項目**：

↑→「味衛佳」以傳承四代的經驗與技術，進行筆柿、牛心柿、石柿的種植生產與加工。

澀柿栽種專業戶，傳承四代技術佳

農園裡主要栽種筆柿、牛心柿、石柿三種柿子，皆屬於用來製作柿餅的澀柿類——柿子的品種繁多，但主要可分位澀柿與甜柿兩大類，前者果實內因為含大量可溶性單寧酸物質，採摘後必須先經過「脫澀」加工處理才能食用，比起可以即摘即食的甜柿，不僅較為費時費力，在台灣種植的人也較少。

柿餅柿乾有口碑，傳統工法古早味

由於柿子鮮果保存不易，所以過去客家先民用天然資源及傳統工法，將柿果做成美味又可以久放的柿餅、柿乾，既是日用常備食材，也是遷徙逃難時方便攜帶的乾糧。而經營柿餅事業已經四代的「味衛佳」，至今仍然沿襲古法，除了採用半自動機器削皮，搭配人工進行生果篩選品檢，同時，也堅持以傳統日曬風吹的方式來乾燥柿餅，並以爐火柴燒炭烤、保持古早風味，最後再以手工輾壓進行乾燥糖化，如此才做出天然健康、軟Q綿密的香甜柿餅。而「衛味佳」所出產的柿餅、柿乾，也因為具有「嚴選最高品質」的口碑，所以深獲市場肯定，除了單粒包、一般便當盒包裝，也有禮盒裝，廣受消費者喜愛。

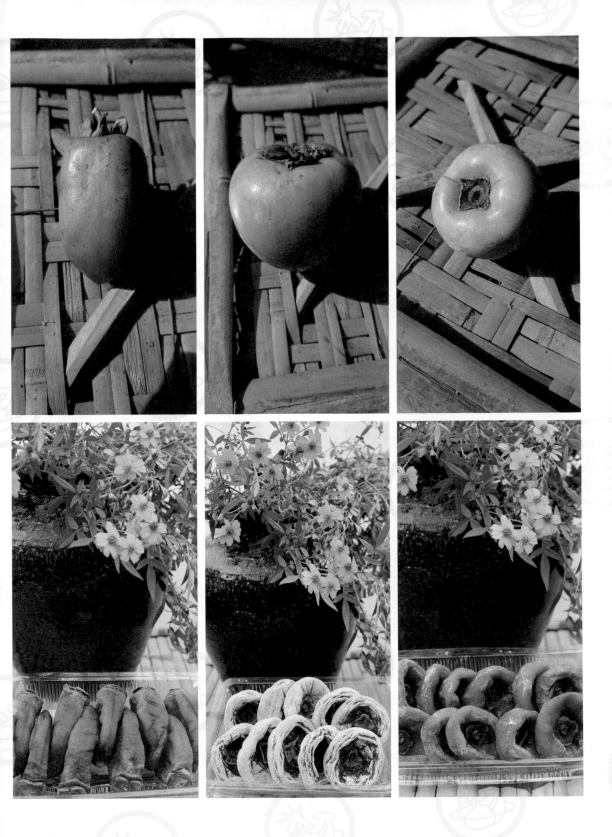

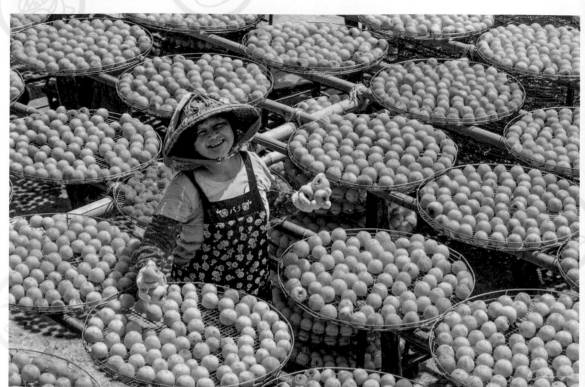

經典柿園好風光，五感體驗大滿足

主題導覽 漫步柿園，走進經典風景

「味衛佳」種有兩百多棵柿樹，每逢秋天柿子成熟、開始進入加工季節時，除了滿山柿果結實纍纍的美景，更可看到一顆顆黃橙橙的柿子置滿棚架、沐浴在陽光下閃閃發光的動人畫面。而這樣美麗獨特的曬柿場景，往往吸引大批國內外遊客參訪，更有電視、網路、報章雜誌等媒體專程前往報導。在主人的帶領下，一邊認識柿子生態，一邊欣賞柿園風光，不但能對柿子的生產有所了解，更能深刻感受柿農辛苦耕耘與喜悅收穫的甘苦。

體驗活動 動手玩柿，感受柿農日常

農園主人第四代主人呂易丞抱著傳承的精神，不僅堅守果園，堅持依照祖先傳授古法、利用日曬及柴燒來製作柿餅，更將這項已有百餘年歷史的飲食加工文化加以宣揚推廣。也因此，來到這裡不僅可以看到黃金般的柿果經由大自然的風吹日曬將其變化成金紅色美味柿餅，還能親手體驗捏柿餅、用柿子汁玩柿染，進一步體會「從產地到餐桌」、「從生產到生活」的美妙過程。

特色餐飲 滋補味美，柿子料理美食

來到這裡不僅可以吃到用石柿、牛心柿及筆柿加工製作的柿餅、柿乾，還有以這兩項特產為材料加以研發製作的新奇餐飲可以品嚐，包括柿餅果粒冰棒、柿餅茶、柿乾養生雞湯，都是值得體驗的好滋味。

←↑無論是秋日曬柿美景，柿餅加工體驗，還是柿子做的美味餐飲，都流露濃濃的傳統風情。

福樂休閒漁村

14 新竹 竹北

有吃有玩、精采有趣的烏魚之家

位於新竹縣的濱海遊憩區的「福樂休閒漁村」以養殖烏魚著稱，園內養殖池佔地廣達兩公頃，除了烏魚之外，還飼有多種類型的小型白蝦。漁場主人郭宮寶曾擔任竹北「拔仔窟養殖專區」烏魚產銷班班長多年，並榮獲「神農獎」肯定，近年來更結合經營「田媽媽」餐廳及豐富的產銷班經驗，積極推廣食農教育，帶動不少國內外團體到此參訪。

★**農場營運方向**：以烏魚養殖結合場內「田媽媽」餐廳為經營主體，並結合烏魚子產銷班經驗，提供園區參訪，推廣食農教育。

★**農場主要客群**：國內外團體及家庭式散客。

★**主要服務項目**：海產餐飲、漁業體驗活動、伴手禮。

★**主要銷售產品**：烏魚鬆、烏魚香辣醬、烏魚子Q餅、烏魚子、烏魚干。

★**場址**：新竹縣竹北市鳳岡路5段155巷65弄86號

★**電話**：+886-3-556-2690；0910-295-205

★**特色認證項目**：

↑具有高經濟價值的烏魚，每年入冬開始進入產季。

設置專區，專業養殖烏魚

　　「拔仔窟」地處新竹最西側，臨近鳳山溪出海口，是北台灣極重要的烏魚產地。郭宮寶當初即選擇在這裡的海埔新生地開始建造休閒漁村，除規劃養殖具有高經濟價值的烏魚，也設置專區生產白蝦。烏魚生長期平均約三到四年，成熟後每條重約四至五斤，經捕撈並取出魚卵後，再經過一連串加工過程，才能產出素有「烏金」之稱的烏魚子。也因為新竹地區緯度較高，具有初冬氣溫降低催熟的優勢，所以這裡的烏魚要比南部提早收成上市。也由於全區烏魚養殖面積 60 公頃，年產量最高可達 15 萬尾，加上純雌化養殖技術，所以烏魚子年產量亦可達 10 萬個之多。

多元開發，研製烏魚產品

　　烏魚全身都是寶，各部位皆可加工製成多樣化產品。以烏魚子為例，從烏魚卵的綁頭、去血絲、清洗、抹鹽、整型和加壓，再到水洗去鹽、風乾、加壓，最後才能進行日曬乾燥、等待熟成。而「福樂休閒漁村」除了結合傳統工法與現代科技生產以「九降風」自然風乾的美味烏魚子，還研發製作烏魚干、烏魚鬆、烏魚丸子、烏魚香腸、烏魚子 Q 餅、烏魚香辣醬……等不同食品，不僅提升烏魚附加價值，也提供消費者更多選擇。

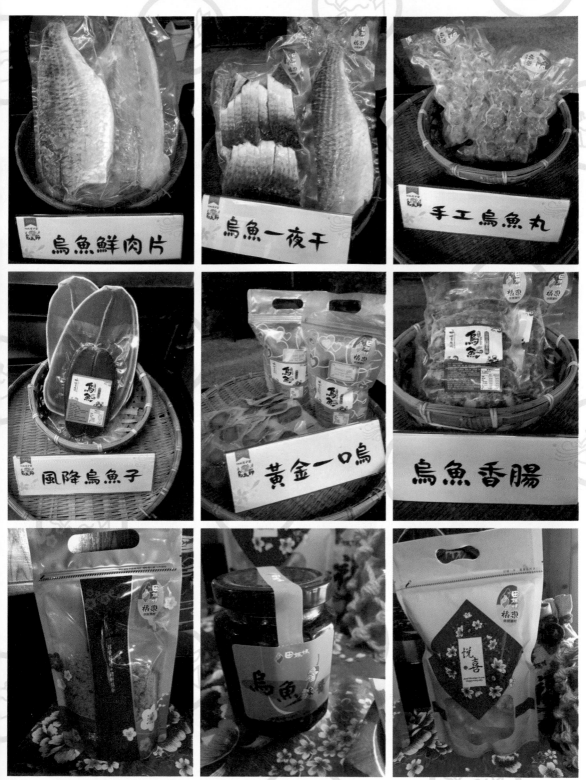

烏魚鮮肉片

烏魚一夜干

手工烏魚丸

風降烏魚子

黃金一口烏

烏魚香腸

↑各式各樣的烏魚產品，都是「福樂休閒漁村」的熱賣伴手禮。

認識烏魚

烏魚的中文正式名稱為鯔魚，俗稱的名子有很多如：青頭仔(幼魚)、奇目仔(成魚)、信魚、正烏、正頭烏、回頭烏、大烏等都是烏魚的名子。

而烏魚最喜歡住在沿岸沙泥底水域，幼魚時期喜歡在河口、紅樹林等半淡鹹水海域生活，甚至會到河流中，隨著成長而游向外洋，以浮游動物、底棲生物及有機碎屑與微藻為食。

烏魚千百年以來，都在大陸長江口至福建和臺灣沿海一帶生長，而在每年冬至前後10天，由北向南游至台灣西部沿岸，最後回到雲林、彰化、屏東沿岸產卵，之後再往北方游去，此產完卵產回北上的烏魚，稱之為「回頭烏」。每年此遷徙的迴游行為，因而捕獲「信魚」得稱讚。每年11月至1月底是漁民忙著醃烏魚、製造烏魚子的季節，烏魚給漁民帶來不少財富，所以烏魚又稱為「烏金」。

←↑從導覽講解到料理烏魚，親切的漁場主人郭宮寶都親力親為，讓來到「福樂休閒漁村」的客人不僅收穫豐富，而且深感賓至如歸。

走進產地，發現烏魚之旅

體驗活動 認識烏魚產業，精采有趣

　　來到「福樂休閒漁村」，可別錯過在親切郭老闆的專業導覽下認識烏魚生態的機會；此外，由於烏魚捕撈和製作的生產時程短，所以，若逢每年 10 月底「烏魚季」開始，更是前往烏魚處理場、參觀烏魚子採擷及風乾及日曬的好時機。同時，還能藉由豐富的體驗活動，深刻了解「從魚池到餐桌」的過程──包括餵食烏魚、撒網抓魚、洗烏魚子、曬烏魚子等，每一項都讓人印象深刻，無論大人還是小孩都樂在其中。

特色餐飲 品嚐烏魚大餐，新鮮滿足

　　新鮮的烏魚不論煮湯、香煎、清蒸等，都非常鮮美，但只有在冬季捕撈收穫的季節才能買到。而「福樂休閒漁村」的郭老闆不但擅長飼養烏魚，更是烏魚烹飪高手──他和太太研發出十多種烏魚吃法，從烏魚頭、烏魚肉、魚胗，到烏魚子、烏魚鰾、烏魚鱗，都能入菜，包括烏魚米粉湯、烏魚三寶荷葉飯、江南宋嫂烏魚羹、財源滾滾烏金酥、絕代雙驕蒸烏魚……，都是招牌料理。而既然置身「烏魚故鄉」，當然得好好品嚐這裡的烏魚大餐，深刻感受「食在地、吃當季」的味覺饗宴。

水月休閒藍鯨魚寮

吃魚自己釣、新鮮零時差的工業風魚場

　　位於新竹竹北鳳山溪出海口北側新月沙灣沿岸的「水月休閒藍鯨魚寮」，早期以育苗、養殖為主。魚寮主人陳彥呈從小在父親開設的養殖場長大，曾飼養過石斑、草蝦、斑節蝦、黑鯛、鱸魚等水產，後來轉型為休閒海釣場。現在則結合「現撈自家畜養海鮮」及「現場烹煮無菜單料理」的理念，在沒有藍圖、沒有草稿的構想下，一點一滴，把原本的廢棄倉庫變為夢幻工業風小屋，逐步成就出今日的動人面貌。

★**農場營運方向**：以水產養殖場結合休閒海釣及餐廳為經營主體。除提供休閒漁業體驗活動，並販售冷凍生鮮魚類、魚加工品，以及自養魚類為特色的無菜單料理。

★**農場主要客群**：國內外團體及家庭式散客。

★**主要服務項目**：休閒漁業導覽體驗、漁產品銷售、無菜單特色魚料理、魚場導覽、農村廚房體驗。可客製化一日遊或半日遊。

★**主要銷售產品**：以真空魚排、烏魚子與魚骨頭為主，並開發出新產品港式烏魚子蘿蔔糕。

★**場址**：新竹縣竹北市西濱路一段 69 巷 51-1 號

★**電話**：+886-3-556-5577；0933-150-906

★**特色認證項目**：

↑個頭碩大的龍虎斑肉質Q彈又細緻，是「藍鯨魚寮」的主力養殖魚種。

主攻龍虎斑和烏魚，從水質到飼養法都講究

由於以「休閒海釣、水產養殖、海鮮餐廳」為經營方向，所以在「水月休閒藍鯨魚寮」裡，除了保留一池做為海釣場，其他皆為養殖用。其中，特別設置一個混養生態池，用來養「龍虎斑」──這是龍膽石斑與老虎斑的混種，育成率高、容易量產，由於在口感上兼具龍膽石斑富含膠質Q彈以及老虎斑肉質細緻的特質，所以極受歡迎。而針對這種魚的養殖，陳彥呈除了採行與白蝦、海鱺等多樣魚種混養的方式，並以天然鯖魚、竹筴魚為飼料，完全不用化學魚食。也因為白蝦會扮演「清道夫」的角色，主動清理其它魚類排泄物、維持水質潔淨，所以池中不需投放藥劑，再加上水域廣闊、活動空間足夠，所以養出來的龍虎斑體格健壯、肉質鮮美，尤受好評。

此外，魚寮中還有一池黑鯛，以及一池烏魚，並生產烏魚子──近年來，因野生烏魚資源匱乏、養殖烏魚興起，尤以雲林口湖為盛。而竹北因水溫低、離海近，採用淡水混海水的養殖品質佳，加上具有冷冽乾爽的季風、快速打響「九降風烏魚子」的名號，於是成為台灣烏魚養殖的後起之秀。

↑新鮮魚片之外，魚寮也研發生產烏魚子、蘿蔔糕、美人凍等加工食品。

精心研製加工食品，結合在地農產自創伴手

　　「水月藍鯨」的漁產，除供應自家餐廳料理使用，也延展出各種冷凍及加工食品，包括以生態池放養的龍虎斑魚片，以及土魠、虱目魚肚等季節魚鮮，還有烏魚子、蘿蔔糕、美人凍等特產，都頗受好評。

①烏魚子：

　　由於地處台灣本島最北方的烏魚子產地，氣候冷涼，因此所生產的烏魚子油脂豐厚、口感紮實。除一般尺寸，也特別製成一口大小的烏魚子，方便食用。

②港式烏魚子蘿蔔糕：

　　採用在地小農友善栽種無毒的白蘿蔔，混入現磨在來米和地瓜粉製成的米漿，再加入自家天然海水養殖的烏魚子及黑豬肉後蒸煮而成，鮮潤豐美，不沾醬也好吃。

③美人凍：

　　以石斑魚、自家魚及烏魚磷片，加上石花菜熬煮 10 小時的膠質製成。吃的時候可以隨喜好淋上蜂蜜、黑糖、果醬、煉奶，不僅是炎夏消暑良品，也是美顏好食。

↑無論晴雨，各種充滿創意的漁業體驗活動讓來到「藍鯨魚寮」的大小朋友都超開心。

↑ 在魚寮主人的巧手下，各種漁產變成一道道風情殊異的美味料理。

發揮魚寮生態特色，從搏魚到吃魚刺激新鮮

漁業體驗 先用竹竿釣大魚，再玩魚拓、做魚料理

　　魚寮裡除養殖龍膽、龍虎石斑、烏魚，並建有生態池，可供休閒漁業導覽及相關體驗，包括友善魚塭養殖解說、新鮮刺激又有趣的竹竿搏魚，還有充滿藝術性的木拓 DIY，以及好吃又好玩的旬魚燒賣 DIY 等，活動充滿創意，又兼具知識性與實用性，可說是全家大小享受悠閒、體驗漁村生活的好選擇。只要事先預約，就能在主人帶領下來一趟不一樣的魚寮之旅。

特色餐飲 享受產地好滋味，魚鮮蝦肥、現點現吃

　　魚寮餐廳主打「無菜單料理」，主張「產地直接吃，新鮮零時差」，所以不同時間來，吃到的菜餚也不會一樣。而且這裡的菜色頗具融合風，從烏魚子紅藜麥炒飯、義大利麵佐魚排，到充滿海味的石斑海鮮鍋都吃得到，是感受魚寮風情、品嚐肥美魚鮮的絕佳去處。

雪霸休閒農場

16 新竹 五峰

百花競豔、果香飄散的山中仙境

　　鄰近觀霧森林遊樂區、海拔 1,923 公尺的「雪霸休閒農場」，是國內的老字號休閒農場。創辦人范增達曾任職於農試所，並曾擔任 BASF 農藥部技術代表與興農集團行銷人員。二十多年前，他辭去高薪工作，帶著妻子上山務農，度過沒有水電又缺乏聯外交通的最初八年生活。當時夜晚只能靠蠟燭照明，種出來的水果也需靠人工挑運、再用小貨車送下山。對於這樣的克難生活，許多人覺得他的決定不切實際、應該撐不了多久。然而，如今已有第二代接班的「雪霸」，卻依然屹立山中。

★**農場營運方向：**以水果及花卉為主要生產，結合生態環境與加工農產品，提供主題休閒旅遊服務。

★**農場主要客群：**國內樂齡旅遊、家庭親子旅遊族群為主，以及港澳、東南亞國際觀光客。

★**主要服務項目：**除提供餐飲、住宿，並有相關農事體驗活動，以及農場故事及生態導覽。亦有一泊二食、一泊四食等套裝行程，以供選擇。

★**主要銷售產品：**以農場三寶（藍莓、奇異果、明日葉）為主的相關農特產、特色飲品及輕食。

★**場　址：**新竹縣五峰鄉桃山村民石 380 號

★**電　話：**+886-3-585-6192

★**特色認證項目：**

↑在農場創辦人范增達的努力下,「雪霸」成為台灣第一個成功栽種奇異果與小藍莓的農場。

成功栽植奇異果與藍莓,屢創台灣農業史紀錄

在「雪霸農場」猶如世外桃源的環境裡,最為人所稱道的,就是品質精良的兩大特產水果——奇異果與小藍莓。

早在民國 74 年、奇異果還是高單價舶來品的年代,范增達即成功培育出第一批本土奇異果,也讓「雪霸休閒農場」成為全台灣第一個大面積種植奇異果的農場。由於採取無毒栽種,所以這裡的奇異果不但在友善環境下生長,而且連皮都可以吃。此外,比起國外六分熟就需要採摘包裝,這裡的奇異果則可在樹上熟成至九分才採收,因此滋味特別甘甜。而每逢 11 月產季來臨,除全靠人力在坡地進行採收,也進行人工分級包裝,經過層層把關,最後才能送到消費者手中。

到了民國 78 年,范增達又將不易栽種的將小藍莓苗種由德國引進——由於「雪霸休閒農場」海拔 1900 公尺高,終年均溫約 15 ～ 18 度,加上經過土壤改良、改善排水等工程,所以成功種植、產量穩定,刷新台灣農業史的紀錄。如今園內有 0.8 公頃的小藍莓果園,每逢 7 月至 8 月盛產季,所收成的果實不僅可對外販售,還能拿來加工製成相關產品。

↑除了販售鮮果，「雪霸」也將小藍莓與奇異果用於各種食品的研發製作。

積極研發特產水果伴手禮，多元產品贏得好口碑

　　「雪霸休閒農場」將所生產的特色水果進行各種加工再製，也開發出各式各樣的多元食品，而且無論是飲料、果凍，還是蛋糕、餅乾，都是長年熱賣的經典產品。

①藍莓及奇異果點心：

　　以藍莓、奇異果所烘焙的餅乾，以及採用藍莓為內餡、再加上麻糬所製成的「藍莓麻糬酥」，都是農場內設點心房研發出來的限量商品。另外，還有藍莓 Q 餅、藍莓糕、藍莓牛軋糖、藍莓果凍、藍莓薄脆餅……等，也都是「雪霸休閒農場」的特色伴手禮。

②藍莓及奇異果果茶：

　　除使用農場栽種的藍莓和奇異果，並加入對人體負擔較小的寡糖，過程中不添加任何防腐劑，可用於沖泡果茶或塗抹麵包，屬於兩用果醬。

③藍梅醋：

　　以藍莓釀造的水果醋，夏天飲用最為宜人。另外，農場內的另一項特色植物明日葉，除了泡茶，也能釀造製成明日葉醋，風味香醇。

↑四季都有不同花卉生產，也形成「雪霸」的特色景觀。

↑桂花釀餅乾、季節限定菊花凍，都是「雪霸」的花卉加工創意商品。

培育栽種多品種繽紛花卉，全年花季不斷景觀美

多年來，由於主人范增達維持每年農閒時出國考察、吸收最新農業技術的習慣，所以，「雪霸農場」種滿各種花草樹木，一年四季都有不同的花卉景致：春天的櫻花季，可以從一月的斐寒櫻一直開到四月的普賢象櫻；初夏六月，則有各色繡球花競豔，到了七八月還有百子蓮盛開。入秋之後，除了玫瑰花、鳳仙花，還有桂花滿園飄香，幽微動人。到了冬天，更有成片香水垂梅在枝頭綻放，姿態優雅，美不勝收。

致力研究多樣性花卉應用，為農作提升附加價值

也由於農場內的花卉品種多元，全年生產豐富，所以除了供遊客入園賞景之外，近年來也大量種植特定花卉，如色彩繽紛的百子蓮，不但可用於觀賞，還能進行切花販售。此外，也善用香氣撲鼻的桂花，除拌入蜜糖製作桂花釀，並加以運用烘焙四季桂花餅乾、四季伯爵餅乾，還有季節限定的櫻花凍、菊花凍等，讓花卉成為「雪霸」餐飲的另一特色焦點。

↑親自參與各項體驗活動，是認識「雪霸」的最佳方式。

↑來到「雪霸」，不要錯過農場特製的水果、花卉餐點。

結合天然環境與花果生產，打造農場差異化特色

體驗活動 認識雪霸，感受山林之美

來到環境清幽、景致優美的「雪霸農場」，可以選擇自行走逛園區，靜靜感受這裡的一花一木、一草一果；也可以在專人導覽下，一邊聆聽農場故事，一邊認識這裡的花卉與水果，然後探訪「野馬瞰山步道」。甚至在這裡住上一宿，隔日再由專人帶遊「雪霸國家公園」，漫遊觀「霧森林步道」。此外，農場也提供不同加工與手作體驗，例如藍莓果醋DIY、季節花畫書卡製作等活動，都是進一步認識農場物產的絕佳選擇。

特色餐飲 融入花果，彰顯特產風味

以自家栽植的水果與花卉入製作餐飲，是「雪霸」的強項之一，例如咖啡廳裡的藍莓鬆餅，就是許多遊客來訪必點的招牌點心，不僅鬆餅現烤，連搭配的藍莓果醬都是每日現煮，新鮮吃得到。另外，主廚特製的桂花釀排骨，令人唇齒留香；而滋味絕佳的藍莓奶酪，更是令人百吃不厭、意猶未盡──沒嚐過，可別說你來過「雪霸」！

風吹草低見牛羊的動物農莊

飛牛牧場

座落在火炎山下的「飛牛牧場」，全區皆在丘陵地內，然而放眼望去，卻是一片綠意。草原上散落著低矮的紅白房舍，還有漫步其間的牛群，充滿自然舒暢的氣息。它的前身，原是一群政府派往美國受訓青年回台後所成立的「中部青年酪農村」；四十多年過去，只剩下吳敦瑤、施尚斌兩位仍堅持理想，並以「自然、健康、歡樂」為宗旨創立「飛牛牧場」，而在融入豐富的休閒元素之後，更讓這座原以生產為主的傳統酪農場，一躍成為台灣中部極富盛名的觀光旅遊景點。

★**農場營運方向**：乳牛等動物養殖。以觀光牧場為導向，結合生態、生產、生活，提供相關體驗活動。

★**農場主要客群**：親子家庭旅遊，企業、社團、學校等團體旅遊，以及新、馬、菲律賓、港澳等國際觀光客。

★**主要服務項目**：牧場景觀、動物生態導覽，乳製品 DIY 體驗、乳製品伴手禮，住宿及餐飲等。

★**主要銷售產品**：包括鮮奶、起司、白布丁、鮮奶酪、牛奶棒等食品，以及鮮奶沐浴乳、鮮奶洗髮乳、鮮奶乳液、手工鮮奶香皂等生活用品。

★**場址**：苗栗縣通霄鎮南和里 166 號

★**電話**：+886-37-782-999

★**特色認證項目**：

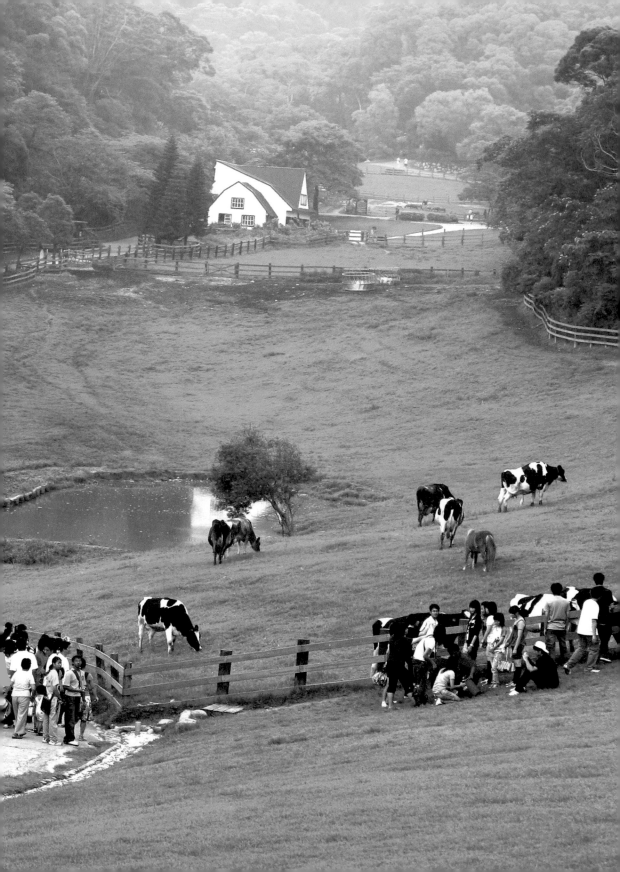

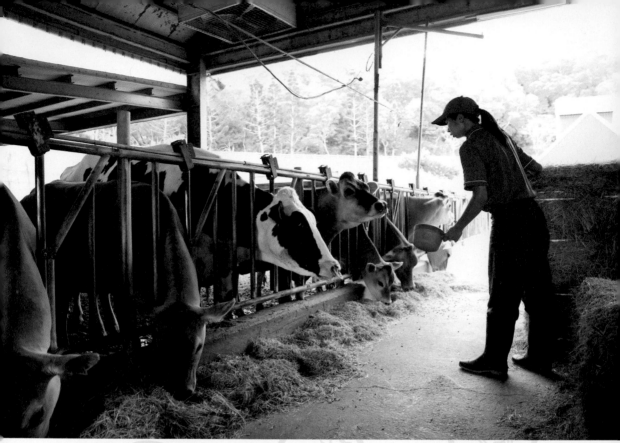

↑良好的環境，加上專業的技術，讓「飛牛牧場」的牛隻健康有活力。

承襲自美國酪農業的專業乳牛養殖

乳牛飼養區以美國酪農風格搭建，裡面所飼養的兩種乳牛，也正是台灣酪農產業「質與量」的兩大支柱──一是黑白花的荷士登牛，另一則是顏色與台灣黃牛相似的娟姍牛。荷士登牛是全球第一大乳牛品種，泌乳量高，乳脂平均在 3.6% 左右；娟姍牛體型較小，泌乳量只有荷士登牛的一半，但乳質濃厚，乳脂可達 4.5% 以上。由於農場具備深厚的養殖基礎，並且重視牛隻生長環境，因此不但具有絕佳的牧場生態景觀，更產出品質精良的大量鮮奶。

多角化應用鮮奶生產的特色加工品

也正因為自有優質乳源，「飛牛牧場」於 2007 年正式設置加工廠，並開發生產豐富多元的乳製品，包括鮮奶、起司、冰淇淋、鮮奶酪、飛牛白布丁、鮮奶、優格、優酪乳……等，是少數從飼養、加工到出產都能獨立完成的牧場。此外，也設置專業烘焙坊，研製鮮奶吐司、烤布丁、望月燒、重乳酪起司蛋糕、生乳捲……等，都是受歡迎的伴手禮。此外，更開發出個人清潔生活用品，包括鮮奶沐浴乳、鮮奶洗髮乳、鮮奶乳液、鮮奶護手霜、手工鮮奶香皂……等，種類繁多，創意驚人。

① 飛牛白布丁：

　這項以鮮奶與鮮奶油所製成的球狀布丁，口感滑嫩、充滿牛奶香氣。吃的時候，必須先將布丁放在容器裡，以單手輕壓固定後，再用牙籤輕戳，就能在瞬間把包覆在外的氣球刺破、露出光滑的布丁。然後再依個人喜好，淋上焦糖醬汁之後，即可享用。由於造形特殊可愛、吃的過程又充滿趣味，所以一推出就成為牧場的熱銷產品，經典不墜。

② 飛牛牧場天然起司：

　原料生乳來自以製作高品質起司為目標而飼養的自營牧場。特選脂肪成分 3.6% 以上的健康牛隻，榨乳後將生乳分裝於小桶裝，隨即運送至起司製作室。生乳經過低溫殺菌、冷卻、添加乳酸菌、凝乳酶、進行凝乳、分離乳清、取得凝乳塊後裝入模，再依不同種類起司進行包裝或熟成，無添加其它人工食品添加物。平均 100 公斤左右的生乳約只能產出 10 公斤左右的起司。

　目前「飛牛牧場」已研發出十幾種手作起司，包括軟質未經熟成的新鮮莫札瑞拉起司、保存期限只有三天質地如嫩豆腐般的托米起司、以及半軟質的托馬起司等，無論搭配紅酒、咖啡，還是用來做料理、製作甜點，都是絕佳食材。

↓超過百種、品項極豐的牛奶加工製品，是「飛牛牧場」的一大特色。

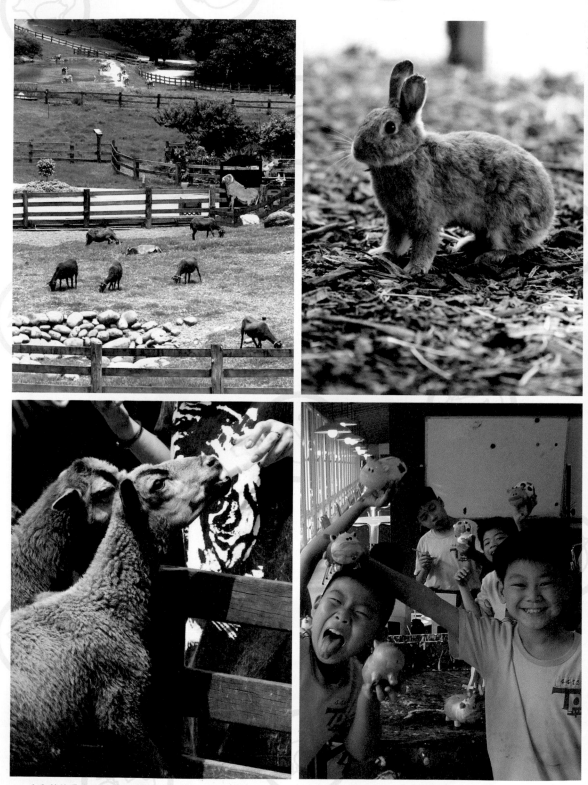

↑和善的乳牛、溫柔的綿羊，還有可愛的兔子，正是「每個人心中都有一座牧場」該有的樣子。

↑品嚐用新鮮牛奶做出來的各種美食，正是走訪牧場的另一種幸福。

結合牧場景觀與動物生態的體驗場

主題導覽 親近牛羊，感受萬物生命力

　　來到「飛牛牧場」，除了可到「乳牛生態區」探看娟姍牛與黑白相間的荷士登牛、體驗親手擠牛奶的滋味，還可到「綿羊生態區」親近個性溫馴的巴貝多黑肚綿羊、拿著奶瓶餵小羊喝奶。另外，在「黑山羊生態區」特別架設的高台，可以看到黑山羊攀高的帥氣模樣；在「兔寶寶生態區」裡，則有一隻隻毛茸茸、超可愛的的小兔子可以觀賞——能夠這樣近距離接觸一種又一種不同的動物、感受不同生命所帶來的感動與喜悅，也正是走進牧場最大的收穫。

特色餐飲 鮮奶料理，新鮮天然好滋味

　　從鮮奶，到以其做成的布丁、冰淇淋、起司、鮮奶酪等，都是「飛牛牧場」的熱賣商品。而餐廳裡的各種餐飲也以新鮮牛奶為基底，加上肉類、蔬菜等特選食材，烹製出種種具有鄉村氣息的牧場美食。例如牧場咖哩優格嫩雞柳、用牛奶加高湯熬煮的鮮奶小火鍋等，都是人氣不墜的牛奶料理。也因為從食材摘集到佳餚烹煮都貼近大自然，所以充滿健康活力、美味天然。

綻放藍染生命的山居農莊

卓也小屋

　　座落於苗栗三義的「卓也小屋」具有濃厚的鄉村農居氣息，在建立之初即以「植物」定位，在環境優雅、貼近自然的山林中經營蔬食餐廳、山居民宿，並積極尋找可在園區生根、加工、體驗，甚至可直接進行特色生產的文化創意產業。2004 年，經營者卓銘榜與鄭美淑夫婦決定將「藍染」導入，並建立天然染色工坊，從栽種藍草、製作藍靛染料、培育染缸，到製作生產藍染工藝產品等，全都納入發展領域。

★農場營運方向：結合蔬食餐飲、鄉土民宿，並以藍草栽植為核心生產，研發創立自有品牌商品。

★農場主要客群：國旅族群，以及星馬港澳、中國觀光客。

★主要服務項目：農場生態景觀、染料植物園、創意蔬食料理、天然染色及食農體驗、精緻鄉村民宿；並備有系列套裝行程。

★主要銷售產品：天然染色產品。

★場址：苗栗縣三義鄉雙潭村崩山下 1-9 號

★電話：+886-37-879-198

★特色認證項目：香草染草

←↑ 從栽植藍草、生產藍染商品、到自創品牌,「卓也小屋」已將台灣藍染帶入國際舞台。

特殊地形氣候,培育台灣優質山藍

農場所在的三義地區,地處亞熱帶季風氣候與熱帶季風氣候的交界,每年十月到翌年五月更是有名的「霧季」,終日白霧籠罩,也因此,很多向陽植物都長不好。然而這樣的環境卻非常適合山藍生長,也因此,農場中除開闢山藍栽培園,並與周邊農戶契作台灣山藍。而在適宜氣候、肥沃土染,以及卓銘榜與鄭美淑夫婦不斷鑽研栽培技術之下,如今「卓也藍染」所生產的山藍不僅出產量高、品質優良,而且色素含量豐富,深具國際競爭力。

精研產銷流程,自創台灣藍染品牌

將山藍(馬藍、大菁)藍草加以採收(採藍),再經萃取葉中藍色素(打藍),以「沉澱法」製作而成膏狀藍靛染料。建缸時將藍靛溶於鹼性木灰水中,經過發酵(麥芽糖、酒、水果酵素等)還原成藍染液。初建缸時攪拌使之發酵,染液還原成暗綠色,同時液面浮出藍色泡沫,撈取出藍色泡沫,待結晶成粉末,就是非常純正的「青黛」。接下來,在「藍染」製程中結合綁、縫、蠟、糊、板夾等工藝技法,即生產出變化萬千的藍染布料,最後經由設計的巧思,變化出各類服飾、包裝、配件、生活用品等藍染商品。

←↑豐富的藍染手作及食農體驗，讓來到「卓也小屋」的遊客都喜悅開懷。

結合農場資源，展現獨有精彩風華

經過多年努力，如今「卓也小屋」不僅能自產自銷、提供品質精良的各種藍染商品，更帶動台灣藍染有了更高知名度，甚至於 2014 年創立「卓也藍染」品牌，成為結合「農業」與「工藝」的成功典範，並為台灣休閒旅遊空間開創出一處前所未見的特色場域。

體驗活動 貫串產物核心，傳遞藍染工藝

藉由主題導覽及系列活動參與，能深刻感受由「藍染」傳統工藝人文之美。例如，在「染料植物園區」可以了解作物繁殖過程並親自採摘藍草；在「天然染色基地」可以看到「浸泡－打藍－藍靛－建藍還原－藍染技法－藍染工敘－後製產品」一貫作業；另外，還有從染草植物萃取色素、手作植物藍染，以及食農入菜以薑黃、甜菜根、青黛等天然食用色粉製作的客家多彩湯圓、五彩粉粿等，內容精彩豐富。

特色餐飲 融入在地文化，創新蔬食料理

農場內的的餐廳，除了供應採用大量新鮮蔬果製成的養生套餐，還有以草籽粿融入酥皮的創意客家小漢堡。此外，也將「青黛粉」融入冰品研發製作中，成為擁有繽紛夢幻的藍色霜淇淋。色香味俱全的餐飲，從餐點上桌到用餐處處皆是驚喜，包括餐點的視覺饗宴、品嚐的味覺體驗，用餐時刻更加豐盛滿足。

群山環抱、雲霧繚繞的客家果園

溫馨農場

　　「溫馨農場」位於串接苗栗三義與大湖之間的知名路線「苗130線」上，沿線山景優美；也因地形關係，常見雲霧繚繞，向來是北台灣假日休閒、觀賞雲海的好去處。農場名稱來自主人夫婦溫振西與孫慧馨之名；農場所在則是溫振西的土角厝老家，經過改建擴大，現大量栽植果樹，除開放遊客觀光採果之外，還有大片草地可供露營之用。

> ★**農場營運方向**：以栽植水果為主要生產，結合山林自然生態及無毒餐飲，提供農場體驗休旅服務。
>
> ★**農場主要客群**：國內旅遊族群。
>
> ★**主要服務項目**：包含果園導覽、水果採摘、客家料理等，並提供露營場地。
>
> ★**主要銷售產品**：當季水果。
>
> ★**場址**：苗栗縣三義鄉雙潭村崩山下37號
>
> ★**電話**：+886-37-871-551；+886-912-668-450
>
> ★**特色認證項目**：

↑針對果樹栽植，「溫馨農場」設有各種果園專區，進行專業栽培。

↑不同季節來到「溫馨農場」都能看到不同的水果生產。

重視環保，友善栽植四季水果

多年來，溫振西以「維護山林、保護土地」為念，農場內除設置生態池，並在大片果園區採行無農藥耕種，同時結合人工套袋防蟲等繁複作業進行栽植，全年都有新鮮水果生產，包括春天的紅肉李、夏天的芭樂、秋天的甜柿、冬天的桶柑等，種類繁多。

簡易加工，延長鮮果賞味壽命

由於四季都有不同的水果生產，所以除了供應來到現場的遊客進行採果體驗及販售，農場也以最天然、傳統的方法，進行各種簡易加工，例如把盛產的桃子、李子拿來用糖醃漬，做成酸甜可口的醃桃子、醃李子；或是將橘子去皮後，做成風味迷人的橘子醬，不但延長原本鮮果的保存期，也讓水果有了更多元的利用方式。

↑樸實無華的「溫馨農場」，擁有無敵山景與幽靜的生態池。

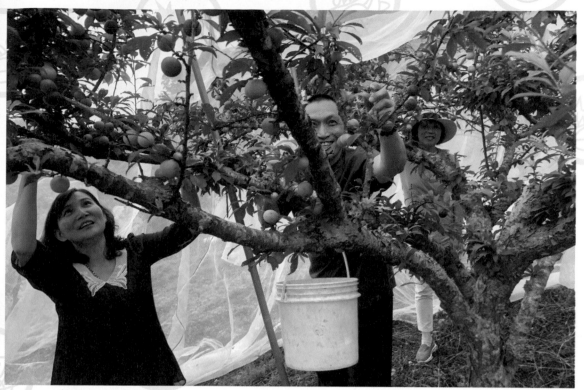

↑「觀美景、嚐美食、採果樂，人生夫復何求！」就是「溫馨農場」主人的經營心聲。

置身山林，洋溢樸實自然風情

體驗活動 山中果園採收樂

由於隱身三義山間，所以來到「溫馨農場」，不時可以感受到雲霧飄渺、如臨仙境的情景。也由於這裡採複合式經營，所以，除了可以跟著熱情的老闆沿著農場前方小徑漫步，一路細賞菜圃、果園，以及各種山林植物景致，更可以在他的講解帶領下，動手體驗四季不同的採果樂趣，並且感受現場大啖現摘桃李、新鮮甜柿……的豐美與滿足。

特色餐飲 鄉間好菜媽媽味

只要來過「溫馨農場」，就會對主人夫婦留下深刻印象，因為老闆溫振西熱誠又健談，女主人孫慧馨則是很會做菜。在她的巧手下，種種自種無毒食材結合山產海味，都化身為一盤盤深具「媽媽風」的手作客家料理，包括鳳梨炒木耳、芹菜炒豆皮、炒高麗菜筍、糯米透抽……等，不但用料實在、口味道地，而且充滿山居田園氣息。此外，招牌菜鍋物羊肉爐，更以羊大骨經慢火燉熬四天而成，再搭配自家種植無農藥蔬菜進行汆燙，湯頭自然鮮甜，入口滑順甘美，令人忍不住一碗接一碗。用餐之後，再坐在杜英花台下喝一杯咖啡、呷幾口花茶，享受清風徐徐，聆聽蟲鳴鳥叫，更能充分感受置身山中農園的慢活之美。

雲也居一休閒農場

連雲也住在這裡的薑麻蔬果農莊

「雲也居一」座落於「薑麻園」休閒農業區。1983 年，主人涂兆榮帶著妻子彭麗貞自都市返鄉、接過務農祖業之後，成立「雲洞山觀光果園」開放採果體驗，並於 1996 年轉型為「休閒農場」。經過兩年，因新增住宿服務，遂再改名為「雲洞仙居」休閒農場。2012 年，隨著加入「田媽媽」農村輔導專案有成，順利開創以「薑麻」為主題的特色餐飲，家中第二代也開始加入農場經營，因此，在整合客家薑麻料理、採果體驗、休閒民宿等多元服務項目之後，抱著分享「雲也住在這裡」的心情，於是讓農場有了如今這樣詩意的名字。

★**農場營運方向**：以「友善農法」栽種蔬菜水果，結合客家鄉村料理，並提供農事體驗活動。

★**農場主要客群**：以家庭親子旅遊為大宗。

★**主要服務項目**：農業體驗、食農 DIY、農特產鄉土料理、水果餐飲。

★**主要銷售產品**：季節友善蔬果，果醬、醃菜，及薑類加工製品。

★**場址**：苗栗縣大湖鄉栗林村薑麻園 6 號

★**電話**：+886-37-951-530

★**特色認證項目**：

↑從栽種到加工，「雲也居一」的水果生產不施化肥農藥，也不含添加物。

堅持採行友善耕作，四季生產健康水果

農場所在高約海拔 600 多公尺，長年霧氣繚繞、土壤排水性佳、土質肥沃。然而，抱持著「讓家人與遊客都吃得安心」的理念，所以「不噴灑化學藥劑、不施用化學肥料」不但是堅持，也是信仰。

彭麗貞說，即便是大家印象中「要用很多農藥才能種得漂亮」的嬌貴草莓，「雲也居一」也讓它自然生長，就算草莓生病，也只靠人力清理壞果，以便讓植株提升自我抵抗力。此外，每年六月熟成的紅肉李果香四溢，而為了不要讓它們成為果蠅的食物，早在三月就必須開始為了防蟲而蓋網紗——如此大費周章，為的就是「不灑藥」、不給大地留下不好的累積。

在精密的輪作規劃之下，目前「雲也居一」四季皆有果物採收，包括春夏之交的白玉李、紅肉李、盛夏秋初的百香果、還有冬季的紅草莓等。「就是因為不噴農藥、不施化肥，所以我們種出來的水果也許外表不好看，但卻是有甜有酸的原形食物，果香自然芬芳，入口酸甜有味，吃得出自然！」早在 1998 年就榮膺「十大傑出農家婦女」的彭麗貞誠懇的表示。

純粹手工製作果醬，保存果物色澤風味

研習傳統農家「愛物惜物」的精神，「雲也居一」所產的當令果物除了進行鮮果銷售之外，也利用最天然的加工方式來加以延伸保存，而「果醬」就是展現水果風味的最佳方式之一。

①百香果果醬：

每年七至九月盛產的百香果，富含酸甜滋味，香氣濃郁。經過人工揀果、純手工挖出果肉之後，再以低糖比例進行慢火熬煮，直至天然果膠釋出，就是市場上難得一見的百香果醬，無論用來塗麵包、做果茶，都美味又好用。

②草莓果醬：

由於強調以友善耕作方式栽種、過程中不使用農藥與除草劑，所以「雲也居一」每年的草莓產量並不算大，但每顆都是蘊含大地力量的產物。而新鮮草莓採收洗淨之後，只加入糖進行工序繁瑣的熬煮，就成為每一口都吃得到草莓果粒與真實滋味的優質果醬。

↑全年皆有生產的四季蔬菜，除了供應自家餐廳料理，也製作成各種伴手好禮。

重視自然生態平衡，種出神農等級蔬菜

農場規劃有蔬菜作物專區，包括高麗菜園、蔥蒜園等，而為了維持生態平衡，菜園經常讓雜草、野菜覆蓋在土壤上以保留水份，目的就是透過土壤調節，讓生態食物鏈共生共存。此外，農場也依季節栽種不同蔬菜，讓它們可以在最適合的氣候生長，如此一來，也讓所栽種出來的蔬菜每一款都有擁有最豐富的香味及甜味，例如蘿蔔、芥蘭、青花菜筍、桂竹筍、南瓜，還有全年適種的薑等，四季生產豐富，並且在 2011 年榮獲「神農獎」的肯定。

傳統手藝釀製加工，發揮在地農產特質

①醃漬菜及醬料：

將冬季盛產的芥菜割下之後，經過太陽曝曬、加鹽醃製、發酵等程序，就變成好吃的酸菜；最後再曝曬三、四次，即為香氣獨特的客家福菜。另外，把粗如小腿的大蘿蔔加以切片曬乾，再加入醬油、糖、醋等醃漬調味，就成為清脆爽口的開胃良品。

②薑製品：

種類多元，包括以老薑泥加上黑糖拌炒慢熬而成的「黑糖薑醬」、不含任何添加物的「薑迷蜜」老薑黑糖晶塊、將老薑切末再過油拌炒收乾而成的「薑酥嬤」，還有以老薑及堅果為原料的手工薑母餅乾等，充分凸顯出薑的風味。

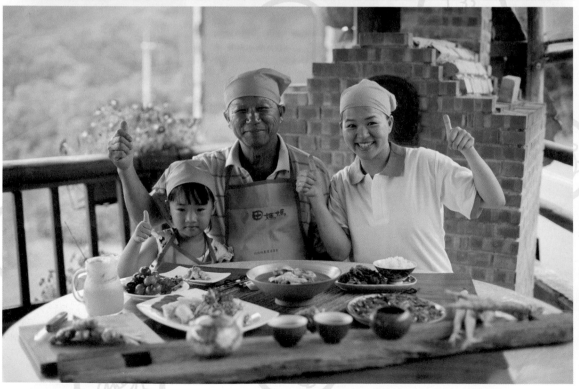

←↑ 將自產蔬菜、水果融入各種農事體驗活動之外,「雲也居一」的餐飲料理也獨樹一格。

發揚善用農場特色資源,盡顯客家農園風華

體驗活動 菜園果園好精彩

　　來到「雲也居一」,除了享受視野遼闊的美麗山景,也不要錯過跟著農場主人前往菜園、果園體驗挖薑採筍、採摘草莓紅李的樂趣;此外,利用現採的蔬果,還可以在二代青農的活潑帶領下,學習手作南瓜麵、水蒸南瓜蛋糕、醃蘿蔔,或是烘焙草莓巧克力塔、草莓千層派、製作百香果冰淇淋,活動精采多元,又能從中領略「產地到餐桌」的精神,帶回滿滿的收穫。

特色餐飲 香薑料理好滋味

　　結合在地時令新鮮食材以及客家風味料理手法,「雲也居一」所供應的餐飲不僅美味,而且充分彰顯出與眾不同的特質,例如以薑入菜的香薑雞、薑爆蝦、薑母雞酒、雲朵麵等,都是別處吃不到的獨創菜色,另外還有草莓冰沙、紅肉李冰沙、黑糖薑麻薯、薑母餅乾等色飲料及點心,讓人一吃難忘、回味無窮。

花露 休閒農場

21 苗栗 卓蘭

精益求精、繽紛動人的花卉香藥染草園

「花露休閒農場」是一具有超過 30 年歷史的觀光休閒農場,創辦人陳基能自幼即熱愛種植花草,也曾研讀中醫及草藥。早期本在台北經營花卉事業,並研發創意造景盆栽。也因為愛吃柑橘,因緣際會下於卓蘭邂逅一處柑橘樹園,於是買下闢建農場,讓「花露」自此踏出第一步。

★**農場營運方向**:以花卉及香草為主要生產,結合生態環境與花草加工品,提供主題休閒旅遊服務。

★**農場主要客群**:國內家庭親子旅遊族群及各國觀光客。

★**主要服務項目**:花卉香草植栽生態及精油提煉加工導覽、手作體驗活動、相關特色餐飲等。

★**主要銷售產品**:植物精油清潔沐浴及保養用品。

★**場址**:苗栗縣卓蘭鎮西坪里西坪 43-3 號

★**電話**:+886-4-2589-3280

★**特色認證項目**:🌱花卉 🧺香藥染草

↑各種漂亮花海，是「花露」最令人傾心的風景。

↑ 採摘後的玫瑰花瓣除了製作餐飲，也用於製作芳療用品。

　　起初「花露」原名「花路」，象徵著農場主人想用花卉走出自己道路的決心。後來改成「花露」，則是因為希望這座農場能成為台灣的甘露，進而滋潤這片土地。

專業生產，食用玫瑰品質佳

　　農場內所種植的花卉種類繁多，包括：繡球花、蘭花、聖誕紅……等。其中特別值得一提的是就是「食用玫瑰」，因為不僅顏色艷麗、香氣濃郁，而且味道甜美，完全不同於一般玫瑰花瓣的苦澀。也由於病蟲害多，所以在友善栽植的過程中，除了施放氨基酸有機質肥料，並以植物油混方驅蟲，也因此天然無毒，是極為難得的安心食材。

精心研製，浪漫花系日用品

　　針對所栽植的花卉，「花露」也進行相關產品研發加工。以玫瑰花為例，為了保有花瓣最佳香氣，所以每天太陽未升起時即需進行採擷。而在製茶過程中，由於高溫易使香氣揮發，所以不採用烘乾機，而是利用天然日曬的方式將採收後的花瓣加以乾燥，之後再進行密封包裝。如遇天候不佳，則將花瓣進行熬煮、製作成玫瑰花醬。此外，「花露」也將玫瑰花拿來生產花水、精油等，提升花卉附加價值。

↑清新的薰衣草不僅賞心悅目，更具備可萃取精油的優雅香氣。

↑利用香藥草,「花露」研製出各種香氛芳療產品。

　　農場創辦中期,不僅轉型休閒觀光,陳基能更結合健康養生趨勢,除開始種植香藥草,並遠赴英國進修學習、取得芳療師執照,在學成後自創芳香研發團隊、推動花草精細加工。發展至今,「花露」從花草栽植、精油淬鍊、到產品研製,已具備高品質的「一條龍」作業系統。

專區栽培,香草植物種類豐

　　各種香草植物之中,能夠用來萃取精油的數以百計,其中又以薰衣草、迷迭香、薄荷等約20種萃取物最為普遍。由於精油品質會因萃取季節氣候而產生有機物差異,所以「花露」除設有「香草能量花園」、採用友善農法進行栽培,並且嚴格管控生產流程,務求香藥草的生長品質精良。

萃取加工,芳療用品有口碑

　　每種植物可萃取的部位不同,所以萃取方式也不盡相同。例如果實及果皮類大都使用壓榨法,花香類因為怕高溫,就得採用比較複雜的脂吸法或酊劑萃取。但大部分植物都可採用最簡單的蒸餾法萃取——技術雖不難,但關鍵在於對精油內的有機物結構要很清楚,並且掌握調香要領,這樣才能製作出天然精純的優質產品。目前「花露」所研製的香氛及芳療用品多元,從清潔用的迷迭香洗髮精、沐浴露,到保養用的蘆薈茶樹乳液、薰衣草滋養霜等,都是暢銷商品。

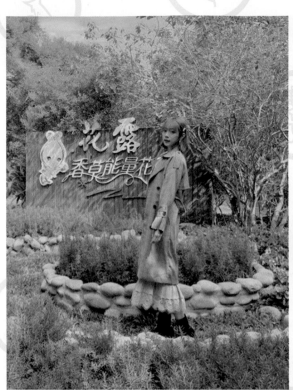

←↑從賞花、手作、養生芳療，到品嚐花草餐飲，來到「花露」可以盡享花草之美。

滿園馨香，五感體驗花草園

　　走進「花露」，會發現整座農場巧妙運用花草植物特色、結合環境生態，營造出美麗的休閒場域。除了可以在解說員的帶領下在廣大美麗的園區賞花觀草，更能在「精油博物館」中，深入認識精油的生產與製造過程，並從飲食、手作、養生芳療等多元體驗，深切感受到花卉與香藥草的精采。

體驗活動 精油手作足療，輕鬆感受芳療樂

　　想不想自己動手做芳療用品？農場研發的「茶樹防蚊液」成分單純天然；「茶樹精油蘆薈乳液」則柔滑不油膩。只要依照指導，按照步驟進行調配，就能利用茶精油、蘆薈膠、桑白皮萃取液等材料，做出清香又好用的個人用品。如果意猶未盡，還能在這裡享受「精油薰蒸足浴」，藉由天然精油薰蒸的熱量通過足部傳導全身，進而疏通血脈經絡、促進新陳代謝，達到療癒紓壓、健康養生的目的。

特色餐飲 香草養生料理，簡單自然好健康

　　農場推出結合香草植物的養生餐飲，菜色包括迷迭香烤雞腿、香桂咖哩……等，再搭配香氣四溢的玫瑰花茶、綜合香草茶，讓人深刻感受花草香結合飲食所帶來的「色香味俱全」之美。

Part 3

中台灣最棒
12家「農林漁牧」
漫漫遊農場

22 台中 和平

私房雨露 休閒農場

桂花飄香、群樹昂揚的森林院子

　　緊鄰谷關風景區的「私房雨露」，座落在一片海拔八百公尺的台地上，廣達六千多坪的園區，原本是江永伸與陳素梅夫婦放下大陸鞋業、準備返鄉養老的「家」──從最初只買三百坪打算建屋自住，到後來因緣際會下一併買了附近幾塊正在求售的梯田，於是，兩人放下董事長與董娘的身段，開始捲起衣袖、下田開墾，不僅種菜、種水果，甚至落地種樹，讓桂花、五葉松、台灣原生樟樹……挺立昂揚，也造就出「私房雨露」氣韻優雅的獨特風景。

★**農場營運方向**：以栽植樹木、培育自然生態景觀為主，並具備
　　自給農產，再加上推動天然無毒環境，故以「森林教室」結合
　　「自然手作」為主要體驗，提供相關餐飲、旅宿。
★**農場主要客群**：國旅團客、機關企業活動、家庭旅遊族群等。
★**主要服務項目**：農業體驗、手作體驗、相關餐飲。
★**主要銷售產品**：結合週邊菇農、茶農，提供嚴選農特產品。

★**場址**：台中市和平區東關路一段松鶴三巷 58 之 11 號
★**電話**：+886-4-2594-2179
★**特色認證項目**：

←↑豐富的林木資源是「私房雨露」的重點產物，也用於生產特色加工品。

　　從入園的菜圃區、果園區、花園區，乃至於園區上方的生態池區、林木區，「私房雨露」的一磚一瓦、一草一木都是主人一家親手打造、培育栽植而成，深含其對這片土地的情感與願景。

十年種樹，自然栽植成林

　　林木面積共兩公頃，分散在各處，並規劃為七大樹種，包括桂花、五葉松、澳洲茶樹、楓葉樹、櫻花樹、台灣原生種樟樹及落羽松，採自然栽種，不噴農藥、不施化肥，並以豐沛山泉灌溉，再搭配小橋流水、日式庭園造景，除美化景觀，並有助維護豐富的自然生態資源。

繁複手工，釀造動人滋味

　　針對所栽植的林木及蔬菜，擅長烹飪的女主人陳素梅也以好手藝研製加工食品，例如桂花糖磚、五葉松年輪蛋糕、香椿醬等，都是做工繁複、料好實在的好味道。以桂花糖磚為例，即是將特別挑選的桂花與有機紅冰糖一層層在玻璃罐中鋪平交疊，然後存放兩週，再把已發酵的桂花釀半成品倒入鍋中、慢火熬煮五小時，最後才製成桂花糖磚，全程不加一滴水。

↑在主人的帶領下，可以深刻感受「私房雨露」何以如此令人著迷。

↑「調味剛剛好、食材搭配剛剛好、份量剛剛好」是主人引以為傲地的料理堅持。

從眼到口，感受山林風華

在全家人攜手經營十多年之後，如今的「私房雨露」不僅是一處環境清幽的鄉居民宿，更成為一座讓人可以親近自然、體驗農事、更能藉由主人訴說而進一步深刻認識的「傳統又現代」生態休閒農場。

農場導覽 雨露均霑，看見森林院子的不凡

順著石板小徑走進，會先看見一片開闊大地綠草如茵，而草地上矗立的一座木造玻璃屋，更是讓人眼睛為之一亮。在主人帶領下，漫步在寧靜園中，除可聆聽蟲鳴鳥叫，還能探索各蔬果花木各個區域，近距離感受大地豐饒、覺察四季變換之美。此外，這裡的農事體驗及農產加工活動也別具風味，可以完整感受「私房雨露」特有的林業生產與文化特色。

特色餐飲 山中真食，分享豐饒大地的賞賜

此外，農場所供應的餐飲強調「自然、原食」，除取材自菜圃所栽種的新鮮有機山蔬，而且以最少調味來凸顯食材真味，並以「藏山料理」為名，期望走進這座「森林院子」的有緣人，都能享受到大地賜予的豐饒。

沐心泉 休閒農場

23 台中 新社

百花綻放、療癒身心的山中林園

　　「沐心泉休閒農場」海拔約 600 ～ 900 公尺，腹地面積超過 8 公頃，南可望酒桶山，西可眺台中港，東可看大雪山；也由於東側與大甲溪河床約有 300 多公尺的落差，所以具有遼闊的視野景觀。主人基於「分享美好景物，保留一片淨土」的初衷，不僅保有滿山翠綠原始林木，同時也以栽植大量花卉聞名。

★**農場營運方向**：以栽植花卉為主，結合自然生態，提供四季賞花、環境教育及相關體驗服務。

★**農場主要客群**：國旅自由行散客為大宗，含家庭親子、樂齡族群等、企業員工旅遊等。

★**主要服務項目**：花卉生態導覽、一日遊探索體驗、餐飲服務等。

★**主要銷售產品**：乾燥金針花、香菇，以及在地農會協作杏鮑菇泡菜等農產品。

★**場址**：台中市新社區中和里中興街 60 號

★**電話**：+886-4-2593-1201

★**特色認證項目**： 花卉

↑大量栽植花卉的「沐心泉」，四季皆有花景可賞。

↑從開花結果、採摘清洗到加工製作，農場裡的手作蜜漬橄欖極具風味。

　　農場在特別修築拓寬的 4 米平坦道路兩側，除了原有的嫩草與老木之外，還植有櫻花、黃花風鈴木、油桐花、愛情花、繡球花、金針花、黃楓、白雪木……等，四季輪替綻放，美景繽紛動人。

友善農法，大量栽植多年生花卉

　　為了減少每年因換盆所造成的資源耗損，農場內所栽種的植物以多年生花卉為主，並採取友善耕種，不僅大量降低用藥，在整理過程中也多以人工除草。此外，有別於一般水泥擋土牆，園區內隨處可見砌石擋土牆，目的即在於營造良好生態環境，讓萬物互利互生。每逢春天，就會看到這裡的重瓣緋寒櫻競艷盛開；5 ～ 7 月初則有金色的平地金針綻放；8 月底～ 10 月換成橘黃色的高山種金針花海；來到 11 ～ 12 月，更有黃金楓與白雪木可賞。

簡易加工，生產季節性限量特產

　　在花卉景觀之外，「沐心泉」也將農場內夏秋之際盛產的金針花加以乾燥，做成美味天然食材。此外，園區內的橄欖樹樹齡近百年，每年花開茂盛、結果豐富，經過採摘、清洗，以及多道工序的蜜漬之後，也製作成量少質精的蜜橄欖、橄欖汁，成為極具特色的季節限定加工產品。

↑除了花景，腹地廣大的「沐心泉」還擁有豐富的自然生態與景觀。

↑結合在地食材與自產花卉,「沐心泉」的餐食具有自然樸實的真味。

山中漫遊,五感體會大自然脈動

體驗活動 打開心與眼,探看生態及風景

走進「沐心泉」,除了隨處可見的美麗花景,在專業人員解說下,還能探看甲蟲、螢火蟲、紫斑蝶等難得一見的昆蟲生態。此外,由於農場位於層層山巒之上,清晨可觀日出,感受第一道曙光的活力;黃昏可看夕陽,欣賞滿天彩霞的柔媚。而沿著長約兩公里的步道漫行,還可依山勢層疊起伏、從每一個不同角度向下俯瞰瞭望;更可佇足峰頂,聆賞山間雲海起伏的美景,深刻領略置身山林、被大自然洗滌療癒的無限舒暢。

特色餐飲 金針和菇類,品嚐在地好滋味

由於農場腹地遼闊,在漫遊山林、視覺飽覽花海美景之餘,不妨來到餐廳平台稍事休息——放眼望去,盡是翠綠的原始林木,令人心曠神怡;到了傍晚,更可俯瞰華燈初上、霓虹閃爍的台中盆地夜景。而這裡的餐點,除了結合新社在地菇類、蔬果所特製的鍋物、簡餐、鹽酥杏鮑菇等菜餚,還有機會吃到花季期間以新鮮花朵入菜的「酥炸金針花」、「金針花火鍋」等特色美食;就算不是花季,農場也有以自產金針花乾、金針花莖(碧玉筍)烹煮的湯品料理,讓人在「食在地、吃當季」的味蕾體驗中,飽足了胃,也滿足了心。

哈哈漁場

體驗「牽魚、捕蝦、摸蛤仔」的魚塭生活

彰化名列台灣文蛤前三大產區，而位於斗苑休區、漢寶專業養殖區的「哈哈漁場」，也以養殖文蛤著稱，並混養白蝦、虱目魚、黃錫鯛等魚蝦。主人陳明瞭強調，由於取用海水養殖，因此魚塭生態良好、具多樣性，而穩定的食物鏈環境也有助物種生長茁壯、讓魚場所養殖出來的貝類及魚蝦都肥美健康。

★**農場營運方向**：以魚塭為主體，除養殖販售魚蝦貝，並提供漁業體驗、食漁教育，以及特色餐飲。

★**農場主要客群**：家庭親子旅遊、學校戶外教學等族群。

★**主要服務項目**：河口生態導覽解說、漁塭體驗活動、魚蝦文蛤特色料理。

★**主要銷售產品**：真空文蛤、元氣蝦（白蝦）、活力魚（黃錫鯛）、虱目魚等。

★**場址**：彰化縣芳苑鄉漢寶村芳漢路漢一段 535 巷 34-2 號

★**電話**：+886-923-077-066

★**特色認證項目**：

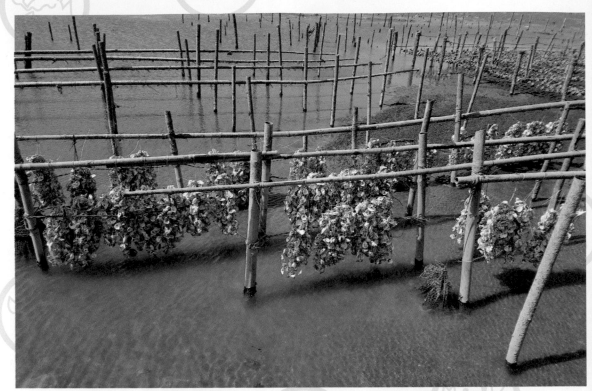

↑→「哈哈漁場」採取有機多元混養魚蝦貝類，一經捕撈隨即冷凍封裝，且不透過盤商售，完全自產自銷。

多元混養，生產有機魚貨

　　漁場內的魚池採取有機多元混養法，包括魚、蝦、文蛤、蚵等，種類不少，而且各有養殖技巧。例如虱目魚即特別以吐司餵養，白蝦及黃錫鯛皆採低密度養殖，而文蛤甚至需與大自然搏鬥 12 ～ 18 個月才能有所收成。也正因為講求「有機」，所以魚場不施藥物，而是以混養「工作魚」來吃螺類、綠藻，也混養工作蝦來吃殘餌並進行自然鬆土、讓有機質更容易轉換成藻類養分──如此費心費工，目的就在於生產最天然、最不傷害人體的養殖海鮮。

吐沙去刺，專業漁產加工

　　魚場設有專業冷藏冷凍及真空包裝設備，以因應生鮮產品加工需求。以文蛤為例，捕撈後經餵食藻類消化吐沙，即進行活體真空包裝，如此在攝氏 5 度冷藏環境下，還可保存 10 天是活的。而元氣蝦（白蝦）、虱目魚、活力魚（黃錫鯛）等產品，也都在經過篩選、去刺等作業之後真空封裝、急速冷凍。此外，所有漁貨皆經嘉義大學驗證，具有產銷履歷，品質新鮮有保障。

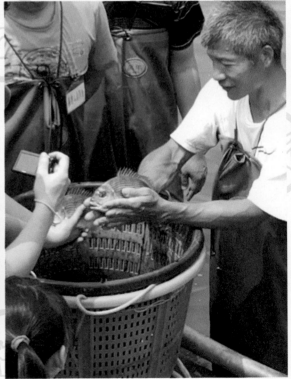

←↑從參觀魚場、下池抓魚、到大啖新鮮漁產，充滿純樸氣息的「哈哈漁場」提供最原汁原味的漁家生活體驗。

專業豐富，落實食漁體驗

生態導覽 抓魚摸文蛤，樂趣滿點

　　在魚塭養殖之外，「哈哈漁場」也開放參觀體驗；而在陳明瞭的精心規劃下，來到這裡不但可以在主人親切活潑的帶領講解下認識各種魚蝦貝類、了解當地河口生態，還能親自下水體驗「摸蛤仔」、「漁夫牽魚」、「收蛇籠捕蝦」等特色活動，藉由實際操作進一步了解漁夫日常工作以及各種不同捕魚工具的利用方式，內容既有趣又充滿知識性，無論大人還是小孩都能樂在其中。

特色餐飲 魚場喀海鮮，大快朵頤

　　就地享用「尚青」的各種漁產料理，可說是遊逛魚場最令人期待的活動項目之一──無需多餘的調味或繁複的烹飪技術，打從魚塭裡新鮮撈起的魚蝦貝，只要白灼、火烤，或是簡單的快炒，就能嚐到最鮮甜的滋味，從而感受「從養魚到吃魚」、「從魚池到餐桌」的歷程多麼不易，進而養成「愛護大地、珍惜食物」的觀念；此外，在「與漁夫為伍」的五感體驗之後，也讓來客能對專業養魚養蝦人家的辛苦工作更加了解，並且由衷萌生「敬佩與尊重」。

東螺溪 休閒農場

25 彰化 二林

散發復古風情的傳統農莊

　　位於東螺溪（舊濁水溪）畔的「東螺溪休閒農場」，原是一片荒廢蘆筍園及廢棄鴨母寮，而在地主及當地民的努力下，原本的荒煙漫草轉而一變，成為一座極具傳統農村景象的休閒園區，不管什麼季節來，都能在專業人員的導覽下瞭解相關生態、參觀特色景致，還能親自下田種菜、採菜，實際感受「一日農夫」的生活。

★農場營運方向：結合農村田園景觀及自然生態資源，提供農業活動與農村生活體驗。

★農場主要客群：國內親子旅遊、戶外教學，以及公司旅遊、團體聯誼等。

★主要服務項目：農場體驗，包含農場導覽、農事活動、農藝DIY、焢窯及割稻仔飯特色風味餐等。

★主要銷售產品：當季農產蔬果，及其加工再製品，如高麗菜、芭樂鮮果、花椰菜乾、芭樂汁等。

★場址：彰化縣二林鎮溪西庄里二溪路 7 段 2 巷臨 1201 號

★電話：+886-4-865-9206；0985-699-700

★特色認證項目：

↑走進「東螺溪」，就能感受濃郁的傳統農家風情。

　　整座農場呈現出濃郁的「復刻」氛圍，從環境景觀到建築設施，都洋溢出三、四十年前古老農村的樸實風情。而農場主人也表示：「我們致力結合農場所在的田園景觀、生態資源、生活文化與農業體驗，就是希望能夠提供遊客一個可以深刻感受農家生活的美好環境！」

專區栽植，生產四季蔬菜

　　在佔地約三公頃的農場內，設有蔬菜栽植專區，並依照季節不同生產瓜果蔬菜，包括花生、薑黃、高麗菜、花椰菜……等。同時，也因為重視生態、環境保育，所以除了善用在地天然水資源，並強調不施化肥、不噴農藥，所產農作都安全無毒、天然健康。

天然加工，製作風味菜乾

　　依照時令變化，農場針對所生產的各色蔬菜，除應用於自家餐廳裡的特色料理，也利用曝曬、乾燥、醃漬等方式，將所盛產的菜種進行最簡易天然的加工製作，進而生產出極富傳統氣息的花椰菜乾、菜豆乾等特產，風味絕佳。

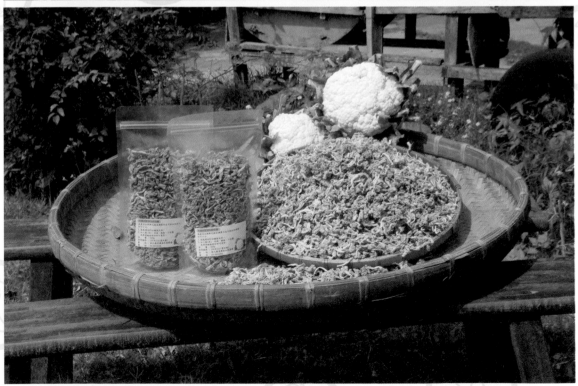

↑得天獨厚的地理環境，加上天然日曬及純手工，才能做出風味獨特的「花椰菜乾」。

↑體驗農家生活之樂，是「東螺溪」最想帶給來客的收穫。

↑ 從老廚房端出來的各種菜餚，也充滿讓人懷念的古早味。

細心復刻，展現傳統農村風情

體驗活動 親近土地的農家生活

而在蔬菜專區之外，「東螺溪農場」還設有水果區、焢窯區；來到這裡，可以透過專業導覽人員的解說認識自然環境、生態景觀，並且，還能依照季節不同，參加種菜、摘菜、採果、插秧……等豐富有趣的農事活動，此外，還有特色十足的焢窯烤地瓜、堆疊稻草人、手作薑黃植物染等農趣體驗，實際感受「農家樂」生活。

特色餐飲 阿嬤滋味ㄟ割稻仔飯

在以舊鴨舍改建的主建築裡，有特別設置的柑仔店，有「以灶煮食、以炭燒茶」的老廚房，還有用來做粿的石磨等農具，讓人一踏進這裡就能感受到濃郁的復古風情。而在洋溢懷舊氛圍的餐廳中，還能吃到「割稻仔風味餐」，除以自產鮮蔬為食材，並結合古早味，烹製出高麗菜飯、大灶花椰菜乾焢肉、炒花椰菜等「阿嬤ㄟ料理」，讓人在「回味與品味」的同時，還能深刻感受「從土地到餐桌」的真義。

魔菇部落 休閒農場

導入創新科技的現代菇農

「魔菇部落休閒農場」的母公司為「蕈優生物科技股份有限公司」，主要從事菇類的菌種供應及栽培。從小就「愛吃菇」的方世文從電子工程系畢業後，放棄高薪工作、加入種菇行列，也因為發現傳統菇寮不良率超過五成、產業前景黯淡，因此開始變種菇方法；除了首創栽種工廠、導入先進科技，更以「親子休閒、生態旅遊、樂活美食」為目標，創立「魔菇部落」，讓農場內豐富的菇菌及植物昆蟲生態，成為現代人感受「現代菇農」的亮點場域。

★**農場營運方向**：以「蕈菇」為核心，自動化環控生產，並以接軌智慧農業產銷與數位服務為目標。

★**農場主要客群**：國內家庭親子及機關學校團體旅遊為主，並有來自世界各國的旅客。

★**主要服務項目**：菇蕈導覽、手做體驗、主題餐飲。

★**主要銷售產品**：菇蕈類農產品、菇蕈相關特色加工產品及餐點。

★**場址**：彰化縣埔心鄉坡腳村柳橋東路 829 號

★**電話**：+886-4-852-1898

★**特色認證項目**： 農業

↑將「全程無塵」的概念導入蕈菇生產，方世文成功打造出現代化蕈菇王國。

突破傳統菇蕈栽植 全程無塵生產包裝

　　方世文為跳脫傳統蕈菇栽植需大量投藥的陋習，除尋求農試所等官方單位協助，並成立「蕈優生技農場」轉投入菌種研發，開始走訪荷蘭、日本、法國、比利時、德國、南韓、中國等地觀摩。而在深切感受到環控科技的重要性之後，即創設「生產、採收、包裝全程無塵」的科技農法，讓蕈菇在有如六星級高科技晶圓廠房的環境下成長。也因此，這裡所生產的蕈菇，既無需再用藥物來抑制果蠅、雜菌侵擾，又能完整保留每朵菇蕈的高營養價值。此外，廠裡所栽培的蕈菇種類也相當多元，包括素有「菇中之王」美稱的杏鮑菇、從日本引進的虎紋黑蠔菇、充滿玉蘭花香氣的香水銀耳，以及靈芝、黑木耳、粉紅菇、黃金菇……等，除了品質精良，並多取得有機認證。

多元開發延伸商品，食品美妝一應俱全

　　豐富的蕈菇生產，也成為進一步研發加工品的最佳後盾。目前已開發的延伸商品，從食品、健康食品，到美容生技產品都有，包括菇類脆片、蕈菇拌醬、蕈菇手工日曬麵、靈芝飲品、耳露飲品……，甚至還推出「方格氏」品牌的菇蕈益生菌、靈芝漱口水，以及銀耳小分子多醣系列美妍保養用品。

↑以蕈菇為原料所研發生產的加工品,品項豐富到超乎想像。

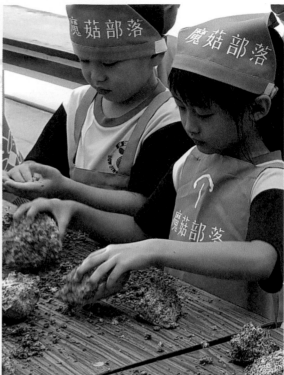

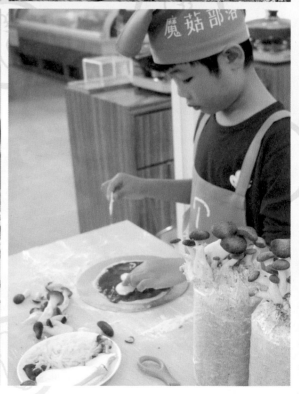

←↑ 從認識菇、栽植菇、料理菇，到享用神農級的菇類大餐，「魔菇部落」提供全方位的「菇體驗」。

觀光休閒食農環教，多角經營蕈菇樂園

2009 年，當「蕈優生技」農業步入正軌後，方世文便以「教育型休閒農場」為目標，為原本的菇蕈栽培場導入觀光元素，讓來到這裡的訪客不僅可以探索菇蕈原始生態，還能一窺「科技化」的蕈菇栽培生產過程，並親身體驗 DIY 種菇、品嚐產地直送餐桌鮮菇美食。

主題導覽 高規參觀體驗，認識菇菇生態

跟隨專業導覽員走進「蕈優生技」無塵栽培庫房，必須先穿上防塵帽套及鞋套，並經過氣浴室通道去除身上粉塵，才能進入菇類生產庫房。在這裡，可以深入了解各種食藥用菇菌的生長環境及生長要素，包括杏鮑菇、虎紋蠔菇、銀耳、靈芝等，均由科技智能管理，令人嘆為觀止。此外，來到體驗教室，可以將親手填入木屑培養基質的菌瓶帶回家，一邊觀察菌絲生長、一邊等待菇蕾冒出、享受親手採菇的成就感。另外，還有菇菇披薩 DIY 活動，不但可以學到桿麵做披薩的訣竅，還能以新鮮現採的六星級免洗菇為配料，超滿足！

特色餐飲 嚴選神農食材，凸顯蕈菇美味

在舒適的「魔菇神農養生餐廳」，可以吃到用新鮮菇蕈做的泡菜菇水餃、菇腸拼盤、杏鮑菇香腸披薩、靈芝咖啡、銀耳甜品等特色餐飲，此外，以五位神農獎得主栽培的有機蕈菇、194 香米、台灣鯛魚、優酪豬肉、有機蔬菜為原料的神農嚴選活力火鍋餐更是招牌！

溫帶園藝作物的培育之鄉

臺大 山地實驗農場

　　隸屬臺灣大學的「臺大山地實驗農場」為園藝系的實習場域，早在 1937 年日治時期即已設立，分為 3 個場區，總面積約 1092 公頃，海拔分跨 900 至 2700 公尺，以「梅峰」為場本部。場區內氣候變化差異極大，四季鮮明遞嬗，生態資源多元豐富。長期以來，致力於高冷地園藝教學研究及友善農業示範經營，並以溫帶景觀自然生態為風景，春天百花齊開，夏天綠葉成蔭，秋天則滿山楓紅，是一處認識、欣賞溫帶及高山植物的絕佳場所。

★**農場營運方向**：以溫帶園藝作物之教學研究和示範經營、環境教育及生態旅遊為重點。

★**農場主要客群**：戶外教學、休閒農業培訓、生態保育團體參訪、公司企業會議、學術研討及一般家庭等族群。

★**主要服務項目**：預約環境教育活動（含森林保育、農業體驗、在地文化等主題），以及餐飲住宿空間，入場需事先預約。

★**主要銷售產品**：生機蔬果如蘋果與菠菜、甜菜根、甘藍、南瓜、山當歸，以及烏龍茶、明日葉茶包、果醬、紅藜等加工品。

★**場址**：南投縣仁愛鄉大同村仁和路 215 號

★**電話**：+886-49-280-3891

★**特色認證項目**：

←↑品質精良的溫帶水果及相關加工品，顯現「臺大山地實驗農場」的栽培技術。

　　梅峰本場海拔 2100 公尺，根據作物特色分設專區，目前設有溫帶果樹區、有機蔬菜生產區、溫帶花卉區、一葉蘭展示室、蘭蕨園等，為農場生態體驗營、環境教育、高冷地園藝教學研究與友善農業示範經營之推廣基地。

溫帶果樹專區，安全用藥合理施肥

　　除栽植蘋果，並以 Y 型整枝方式生產水蜜桃，並搭配簡易溫室，以求提升品質。此外，因以「健康無毒農產品」為念，近年來皆以「安全用藥、合理化施肥」的方式進行栽培管理，也因此，所產出的蘋果、水蜜桃品質優良。其中富士蘋果更因山區日夜溫差大而有結蜜現象（俗稱蜜蘋果），別具風味而大受歡迎。

珍惜食物資源，加工製作水果伴手

　　新鮮水果收成後，略有瑕疵的次級品便會拿來加工製成果醬、果醋；而極受歡迎的蘋果脆片，則是以低溫油炸方式製作，吃得到蘋果的香甜滋味和酥脆口感。也由於這些產品取材自農場生產的水果，且加工過程不添加人工香精、色素、防腐劑，所以不僅具農場代表性，也成為「梅峰」特色伴手，更是珍惜食物、不浪費資源的最佳利用方式。

←↑專業化的栽培技術，讓「臺大山地實驗農場」生產的高冷蔬菜極具口碑。

著眼永續農業，生產健康有機蔬菜

　　「臺大山地實驗農場」的有機蔬菜示範經營，除了採用「循環資源」及「輪作耕種」等管理方式，並將自然生態保育及山地農業永續經營的理念深耕其中。例如，利用蔥、蒜等味道強烈的忌避植物與葉菜類間隔種植，使農業害蟲趨避、減少主要作物損失，並增加田間作物的多樣性；同時，在生產過程中也完全不使用農藥或化肥，並實施「與綠肥作物輪作」的友善土地耕作，讓蔬菜可以在接近天然的環境下健康生長。

強調新鮮天然，發揮食物本色能量

　　「食物就是力量，吃可以改變世界」。基於這樣的理念，農場所栽植的菠菜、甜菜根、甘藍等當令蔬菜都不僅講究有機，更強調新鮮，除可現場選購，亦可透過農場官網「梅峰購物」宅配到府。此外，同樣以有機方式栽培生產的明日葉，經過加工製作成「明日葉茶」茶包，無論直接沖泡或是拿來燉雞湯，都是養生好物。

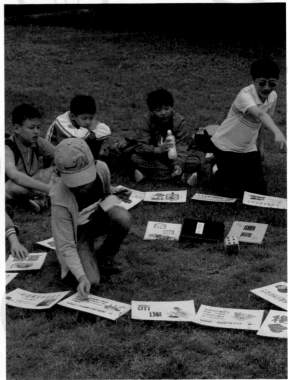

←↑多元化的體驗活動，讓各年齡層的來客族群都能在「臺大山地實驗農場」獲得豐收。

整合農場資源，提供絕佳示範服務

近年來，「臺大山地實驗農場」除著手進行自然資源調查研究、造林復育、原生植物種源保存等相關工作，並舉辦自然生態體驗營、推廣環境教育；此外，更於 2014 年取得MOA（國際美育基金會）有機驗證、推動友善環境耕作。

主題導覽 三大主軸，完整展現環境資源

經整合在地資源、環境特色及經營理念，農場規劃出「森林保育」、「農業體驗」「在地文化」三大主軸環境教育活動，並針對特定對象提供專案課程。參加者除可藉由親近台灣中高海拔山林感受其生命力，並可深刻了解農場結合「友善自然、安全、健康」的耕作理念，呈現生產與環境之間的和諧關係。

體驗活動 摘菜採果，輕鬆傳遞食農教育

炎炎夏日，海拔 2100 公尺的「梅峰」平均溫度 20 度，不但是避暑好去處，還能感受「吃在地、吃當季」、參與「從產地到餐桌」的溫柔連結——想體驗親手摘下水蜜桃的快感？想親自感受「蘋果紅了」的滋味？走一趟「梅峰」，就能在農場環境教育人員的帶領下，深刻體會大自然的豐美！

28 南投 埔里

台一生態休閒農場

花團錦簇、果實纍纍的優美莊園

　　頗富盛名的「台一生態休閒農場」，成立於 1991 年。創辦人張國禎原本在「臺灣大學山地實驗農場」擔任梅峰農場經營組長兼春陽分場主任，從事無毒草莓、蔬菜種苗的培育推廣工作，由於深感台灣農業技術仍有極大進步空間，於是在不惑之年毅然放棄公職，並投注新台幣 600 萬在埔里近郊租下約 15 畝的農地，以自己熟悉的花卉與蔬菜種苗培育起家，就此開啟「台一種苗場」的序幕。

★**農場營運方向**：以花卉及水果為主要生產，結合生態環境與加工農產品，提供主題休閒旅遊服務。

★**農場主要客群**：國內家庭親子旅遊族群及各國觀光客。

★**主要服務項目**：花卉餐飲、農事與手作體驗，並有四星飯店及民宿空間。

★**主要銷售產品**：花卉盆栽，草莓、百香果、番茄、木瓜等鮮果，以及水果義式冰淇淋、水果果乾。

★**場址**：南投縣埔里鎮中山路一段 176 號

★**電話**：+886-49-299-7848

★**特色認證項目**：

←↑豐富的花卉不僅是「台一」的最美風景，也是特色商品的原料來源。

經過多年努力，張國禎以深厚的技術底子，將台灣種苗業一步步推向自動化生產；而「台一」也隨之逐步壯大，從一個小小的種苗場，發展成為一個擁有苗場、休閒農場、園藝公司、民宿、餐廳、星級飯店的大型事業體。

精良技術，培育萬紫千紅各色花卉

農場內所種植的花卉種類繁多，隨季節變換更替，包括白雪木、風鈴木、四季海棠、薰衣草、斑葉瑪格莉特、繡球花、吊鐘花、茶花、櫻花、珍珠寶蓮、繁星花、九重葛、鳳仙花、毛地黃、龍吐珠、垂葉女貞、煙火花、蒜香藤、錫葉藤、黃蝦花、毛茉莉、辛夷、白娟梅、葉牡丹……等，不僅顯示出「台一」的栽植技術高超精良，更將場內各處妝點得美不勝收。

善用花材，製造多角主題相關產品

利用花卉生產，除將花瓣清洗曬乾製成花茶之外，還開發出花卉精油膏、手工皂等香氛產品。同時，藉由蜜蜂收集自家農場花粉——由於內含優質蛋白質、22 種胺基酸、15 種維生素，可說是一種濃縮型的完全營養劑，也成為「台一」特色產品。

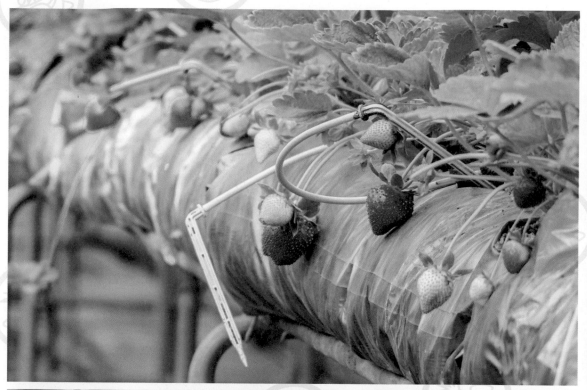

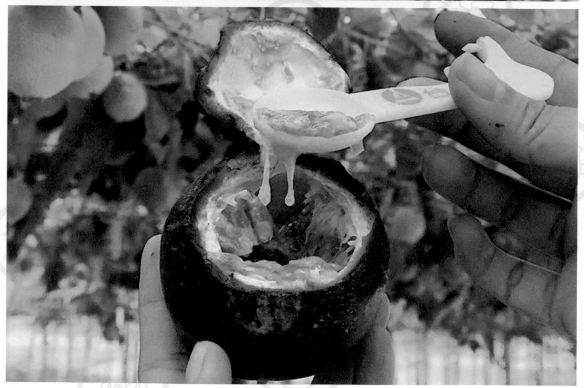

←↑水果專區經過特別設計，除穩定生產，並開發出特色十足的相關商品。

專區栽培，生產健康無毒安心水果

在廣大的農場園區內設有各類水果專區，並設置溫室、以高架種植不同水果。以草莓為例，品種分為豐香、香水及蜜香等；百香果品種則分為台農一號、滿天星、黃金及香蜜等。除了專業栽植、講求技術，並且在「安心、健康、無毒」的理念下進行培育及生產，也因此，所產出的水果品質穩定、極具口碑。

延伸加工，開發鮮果風味特色伴手

針對自家農場所種植的各種水果，除提供作為直接食用之外，「台一」也透過不同加工程序，研發製成相關產品，包括特色十足的草莓果乾、百香果凍及軟糖，還有草莓、樹葡萄、百香果等不同口味的義式水果冰淇淋（Gelato）等，不僅保留天然水果營養、凸顯其迷人香氣與酸甜風味，更有效延長水果保存期；除大大提升農產品附加價值，也在花卉之外，形成「台一」的另一亮點。

←↑無論體驗活動還是特色餐飲，「台一」都將農場生產的鮮花及水果充分融入其中。

融合產物，彰顯花卉水果產業亮點

體驗活動 從觀賞到手作，進階感受花果樂

來到「台一」，很難不被它優美的環境所打動，只要一走進園區，光是各式各樣的花卉就讓人看到目不暇給。而在專業導覽員的帶領下，還能進一步認識四季生態及特色景觀、深刻體會植物世界的精彩萬千。此外，若是有興趣，不妨嘗試各種活動，像是押花紙扇、葉拓提袋、溫室摘果、手搖花果冰沙……等，都是結合農場資源的絕佳體驗，過程充實有趣，除了可以學習到花卉、水果等農業生產在日常生活上的實際應用，還能浸淫在藝術美學與飲食文化的陶冶中，收穫良多。

特色餐飲 從花卉到水果，名符其實花果宴

以花入菜，向來是「台一」的招牌料理，而光是看到菜名，就讓人食指大動，例如：花神燴、球根海棠和風盤、玫瑰椒麻雞肉串、野薑花燉雞盅，還有以當季花卉為食材的花手卷等，不僅好看，而且好吃。此外，百香果紫米飯、花卉水果橙汁蝦等融入農場水果的菜餚既新鮮又富創意，也值得品嚐。

黑豆園

29 南投 埔里

與蟲共存的無藥菜園料理餐廳

　　光看招牌，會以為位於桃米生態村內的「黑豆園」是一家主打活魚料理的餐廳，但事實上，供應各種新鮮食材的不是別人，正是自家菜園。原來，老闆黃秋田本來在大城市裡經營日式懷石料理店，後來為了照顧年邁父親，所以選擇回鄉重起爐灶，也就此開啟這樣「一邊務農種菜、一邊燒菜開餐廳」的經營模式，並讓「與蟲共存」成為「黑豆園」的一大特色。

★**農場營運方向**：自產蔬菜水果，結合餐廳經營，提供以「食農教育」為主軸的農場體驗休旅服務。

★**農場主要客群**：國內遊客為大宗，包括公司行號、學校團體、家庭親子旅遊族群等。

★**主要服務項目**：農場導覽解說，收割蔬菜、採摘水果等農事體驗，以及在地食材餐飲。

★**主要銷售產品**：當地食材、水果。

★**場址**：南投縣埔里鎮桃米里桃米巷 11-12 號

★**電話**：+886-49-291-5622

★**特色認證項目**：

↑自家菜園生產的無毒蔬果，就是「黑豆園」的最佳食材來源。

↑以茭白筍、竹筍研製的加工食品，具有天然樸實的風味。

自然農法，種出肥美鮮田蔬菜

　　所謂的「與蟲共存」，意思就是指「黑豆園」所供應的菜色皆採「不施化肥、不用農藥」的方式栽種──黃秋田過去在做日式料理時，多半使用進口食材，不但成本高，碳足跡里程也長，十分不環保。也因此，自從決定返鄉「當農夫」之後，他就在自家山坡地開始種菜、種水果，並且採行自然農法，務求保有園區環境純淨。而在萬物互生互利的影響下，不僅菜田、果園裡的生態豐富，也讓所種出來的蔬菜、竹筍、茭白筍、百香果、木瓜、橘子等蔬果都特別碩大肥美、滋味鮮甜。

發揮創意，研製筍類加工食品

　　由於全年都有農作物收成，所以針對產季期間特別豐收的竹筍、茭白筍，黃秋田也結合料理長才與研發創意，製作出極為特別的茭白筍泡菜、茭白筍優格，還有麻竹筍、醬筍、麻竹筍乾等加工食品，不僅讓原有的鮮筍賞味保存期加以延長，也提升了蔬菜農產的附加價值。

↑走進菜園、親手種菜與收割，是來到「黑豆園」享用佳餚之外的最棒體驗。

↑ 食材新鮮、凸顯原味，就是「黑豆園」料理讓人回味再三的主因。

結合料理，深化食農環境教育

黃秋田強調，之所以堅持「所提供菜色皆採無農藥方式栽種」，就是希望來到這裡的客人不僅可以安心享用端上餐桌的每一道菜，更希望大家可以走進菜園，好好感受親手種菜、摘菜的田園之樂。

主題導覽 下田摸美人腿，做半天筍農

每逢 5 ～ 9 月竹筍產季，來到這裡可以親自採筍，再將現採的新鮮筍子交給「身兼主廚」的老闆黃秋田烹煮，直接感受「吃在地、享當季」的滿足。此外，針對筊白筍，黃老闆還特別設計出全年性的體驗活動——每年 12 月～ 3 月生長季，可以下田去種筊白筍；3 ～ 11 月則可參加「筊白筍夏令營」，除了親手收割筊白筍，還可學習筊白筍泡菜怎麼做——在黃老闆親切有趣的解說下，一邊認識筊白筍生態，一邊穿著青蛙裝、直接下田去摸「美人腿」，然後，再大啖新鮮筊白筍的爽脆甘甜，絕對能充分領略「從產地到餐桌」的滋味。

特色餐飲 上桌吃筊白筍，嚐在地鮮味

主人黃秋田在美食領域學有專精，不但曾經遠赴日本學習真正的職人料理，而且屢獲得料理比賽冠軍頭銜，甚至曾榮獲「海峽兩岸美人腿料理比賽」金牌。在他的巧手下，「黑豆園」餐廳所供應的菜色不僅選擇豐富，而且每一道都風味十足，加上大量使用自家栽種食材、新鮮又天然，所以，即便是簡單的汆燙、燒烤，就能吃到食物的原味，令人讚不絕口。尤其是以筊白筍為主角的清蒸筊白筍、稻草美人腿，還有黃秋田擅長的魚類料理，有機會千萬不要錯過！

森十八休閒農場

巨木參天、清芬可挹的尤加利莊園

30 南投 名間

座落於參山國家風景區的「森十八休閒農場」，左右環山擁抱，可遠眺有「小日月潭」美稱的八卦山旱灌水庫，視野景致動人。廣達 4,000 坪的園區腹地除遍植尤加利樹，更致力「綠活」概念發展，自然生態景觀豐富。漫步其中，可以聽見風動樹葉的沙沙聲，看到光影移動變化的美麗，並在呼吸中感受森林芬多精的純淨清新、深刻感受到人與生命萬物之間彼此的涵融關係。

★**農場營運方向**：以「芳香之旅」「療癒森林」為主題，提供相關活動體驗、主題餐飲及森林戶外婚禮。

★**農場主要客群**：對「芳療」有興趣的休閒旅遊族群。

★**主要服務項目**：香學體驗、香氛 DIY、導覽解說、主題餐飲及森林戶外婚禮。

★**主要銷售產品**：尤加利精油、尤加利防護乳、尤加利洗手乳、尤加利沐浴鹽、茶樹沐浴乳等。

★**場址**：南投縣名間鄉田仔村田仔巷 16-8 號

★**電話**：+886-49-227-3797

★**特色認證項目**：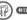

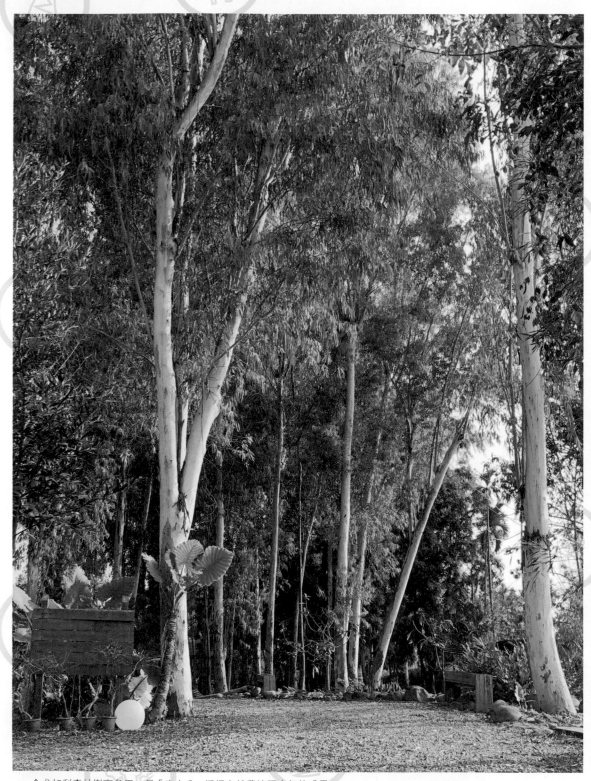

↑尤加利森林樹高參天，是「森十八」採行自然農法三十年的成果。

↑以尤加利及香草植物提煉精油所開發出的系列香氛商品，別具質感。

採行自然農法逾三十年，造就全台最大尤加利林

尤加利樹又稱「桉樹」，主要產於澳洲，由於不怕熱也不怕濕、生長速度快，所以能抑制雜草生長，是適應力及生命力很強的植物。而「尤加利」這個名字也反映出其特質，因為在希臘文當中，「尤」意味著「完善」，「加利」表示「覆蓋」，整體象徵自由盎然的生命力。

在全日照的環境中，大約只要五年，尤加利就可以長到約十公尺高。而「森十八」擁有六百多棵尤加利樹，以自然生態農法種植三十多年，目前已是全台灣面積最大的尤加利森林。

蒸餾提煉香草植物精油，延伸開發系列香氛產品

將尤加利葉以蒸餾法所提煉出的精油，具有超高的含氧率，此外，也因為具備極佳的抗病毒及殺菌力，所以經常被拿來做為淨化空氣、個人清潔保養品等用途。而「森十八」除生產尤加利精油，也延伸開發出尤加利洗手乳、尤加利防護乳、尤加利卸妝乳等相關產品。此外，農場內也從所栽植的香草植物中萃取精油，並加以調製出天然純淨的居家防護產品，包括茶樹沐浴乳、尤加利精油、綠精靈等，都是人氣特色商品。

←↑從「張眼看」、「動手做」到「入口吃」，在「森十八」可以全方位感受到大自然的真實與美好。

打造優質舒適環境空間，提供真淳原味五感之旅

在「覺察釋放尋光，喚醒生命能量，嗅出生活美學，嚐出真食生活」的理念下，「森十八」希望來到這裡的遊客，都能擁有「跟著尤加利香氣來一趟身心靈SPA之旅」的深刻感受，也因此，除了優美的自然環境與建築空間，也在活動設計及餐飲服務方面特別用心。

體驗活動 走進尤加利森林，手作尤加利用品

針對不同客群，「森十八」備有不同活動內容，包括生態教育導覽解說、蒸餾及香學入門體驗、還有尤加利防護乳、尤加利洗手乳、尤加利沐浴鹽等選擇多元的香氛DIY，不但適合喜愛自然療法的朋友，也是企業活動、深度旅行的極佳選擇。

特色餐飲 草本無添加料理，吃出真食物原味

農場內的景觀餐廳簡約時尚，並強調採用在地食材、自產香草入菜，所推出的「草本真食料理」也因為以「淨來源、細工序、無添加」為訴求而極受好評。森十八的草本鍋以天然食材經過 6～8 小時熬煮，再將自採香草滾煮涮起，除了用心的湯頭外，還有農場阿嬤種植的無毒野菜，醫食同源又吃得到食物的真滋味！

31
南投
集集

集元果農場

百蕉齊放，台灣唯一的香蕉生態園

「集元果農場」地處台灣中部海拔 300 公尺以上山區，由於土壤肥沃、排水良好，所以特別適合蕉類生長。園區裡除栽種上百種國內外的香蕉，並結合導覽活動，帶領遊客認識各種食用性與觀賞性蕉類，兼具知識性與趣味性，是全台唯一的香蕉生態園區。

★**農場營運方向**：以山蕉為主要生產，並栽植各種蕉類，提供生態導覽、農事活動、餐飲體驗等休旅服務。

★**農場主要客群**：以預約團體遊客為主，包括家族親子、企業員工旅遊、學校戶外教學等。

★**主要服務項目**：香蕉生態及農事體驗，含解說導覽、採摘收割、加工及特色餐飲等。

★**主要銷售產品**：各種山蕉加工食品，如金蕉條、山蕉捲捲酥、蕉叔薯……等。

★**場址**：南投縣集集鎮富山里大坪巷 38 號

★**電話**：+886-49-276-4562

★**特色認證項目**：

↑園區生產各種蕉類，兼具食用性與觀賞性。

專注蕉類栽培，生產山蕉極具口碑

　　在「集元果」特別設置的香蕉生態專區裡，種植了各式各樣的蕉類，包括玫瑰蕉、皇后蕉、蛤蟆蕉等「食用蕉」，以及紅鳥蕉、黃連蕉、大花美人蕉等「觀賞蕉」。此外，還設有「山蕉生產基地」，專門栽植「集集山蕉」——這種外皮接近土黃色的山蕉，形狀肥短、果肉紮實，口感較 Q，甜度與香氣也較高，極富盛名。也由於生長期長達 13 ～ 24 個月，是平地蕉的 2 ～ 3 倍，加上受所需生長環境限制影響、產量較少，所以常常供不應求。

運用山蕉特產，研製多元美味食品

　　由於蕉類易爛，所以「集元果」也將盛產期所生產的山蕉加以製作成各種加工食品，而且過程中不添加任何香精、色素或防腐劑。也由於品質精良，曾多次榮獲 ISO22000、HACCP、清真等各項認證，深受肯定。

①山蕉脆片：

　　以集集山蕉製成的天然果乾，果膠成分豐富，香氣濃郁、口感絕佳。

②千蕉糖：

　　使用低溫烘焙技術，完整呈現山蕉原始風味，也因為富含天然果膠，所以具有 QQ 的紮實口感。此外，經過烘焙後，山蕉裡的果糖轉化為寡糖，對於腸胃消化極有助益。

③ 山蕉捲捲酥：

使用 100% 山蕉果泥加上德紐進口奶油製作而成，每一口都能吃得到綿密的果實感。

④ 蕉叔薯：

使用綠色的集集山蕉製作而成，內含豐富的抗性澱粉，口感酥脆類似洋芋片鹹香口感，讓您一口接一口，目前有雞汁、海鹽、 黑胡椒、芥末四種口味。

⑤ 蕉ㄚ軋：

就是「集集山蕉牛軋糖」。除以牛奶與山蕉為原料，並採用法式牛軋糖製法，創造出香氣濃郁、又軟又 Q 的口感，在咀嚼過程中，可以感受到深具層次的獨特風味。

⑥ 蕉心巧克力：

使用純度 60% 的比利時苦甜巧克力與集集山蕉熬煮製成，外層再包覆巧克力碎片，外脆內軟，並充分結合巧克力與山蕉的美味。

⑦ 金蕉條：

以山蕉果泥培養的山蕉酵母，發酵製作而成的老麵糰，具有嚼勁香酥口感，天然美味的山蕉滋味在嘴巴內綻放開來，天然無添加概念，適合大小朋友食用。

⑧ 鳳蕉酥：

以八卦山土鳳梨與集集山蕉為內餡，外面包裹的則是手打香酥外皮，吃起來又鬆又軟、酸甜迷人。

⑨ 南棗胡桃蕉：

特選紅、黑棗泥加上山蕉果泥，以低溫慢慢熬煮而成，並添加含有清爽果香的胡桃堅果，香甜軟 Q，是泡茶良伴。

↑以山蕉製成的多元化食品，是「集元果」的代表特產。

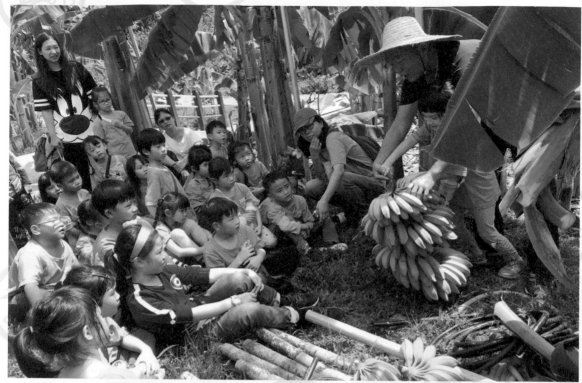

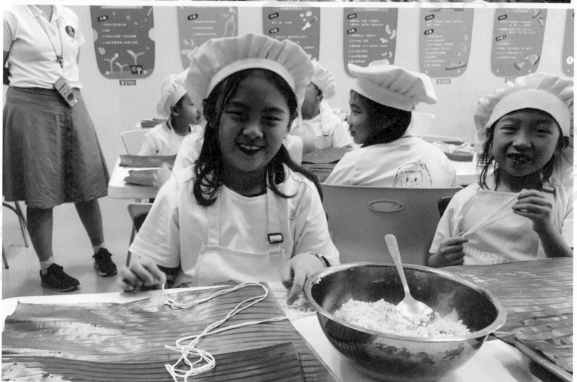

↑從生態導覽到體驗手作,「集元果」帶你全方位認識山蕉。

↑除了直接吃，其實山蕉還可以做成各式各樣的餐點，而且色香味俱全。

緊扣蕉類主題，提供全面深度之旅

　　來到「集元果」，不妨在解說員的帶領下走進生態豐富的園區，慢慢認識各種蕉類、了解其不盡相同的生長特性，以及蕉農的種植方式。隨著季節變化，導覽內容也不會一樣，加上園區環境維護良好，所以除了多采多姿的蕉類生態，還有機會看到野生動物與昆蟲，充滿親近大自然的驚喜。

體驗活動 動手做山蕉料理，好玩好吃

　　在農場主人的精心規劃下，遊客們除了可以在「集元果」親手採收山蕉，還有許多「好玩又好吃」的主題活動可以參加，包括自己打麵糊、打果泥、再進烤箱烘焙的「山蕉蛋糕DIY」；自己　麵皮、做造型的「山蕉披薩DIY」；還有以天然山蕉果乾與巧克力製作「山蕉巧克酥」、以陳年醋搭配山蕉釀造「山蕉果醋」，以及運用山蕉與蕉葉特製「山蕉阿拜」等，不僅內容有趣，更是深刻領略「從農產到餐桌」的最佳體驗。

特色餐飲 山蕉入菜做甜點，大飽口福

　　想知道什麼是「蕉農割蕉料理」嗎？「集元果」以自產集集山蕉為食材，特別開發出「山蕉干炒飯」、「山蕉咖哩雞」、「山蕉雞湯」等風味菜，還有「山蕉鬆餅」、「山蕉花茶凍」、「山蕉牛奶」等甜點與飲料，不僅深具創意，更是色香味俱全的在地風味美食，值得品嚐。

充滿生命力的竹子生態博物館

青竹 文化園區

台灣竹產業已有上百年歷史，而南投竹山則向為竹材集散地。1997 年，鑑於大量竹藝工廠已自 1991 年陸續外移，在地竹林也漸被茶園取代，於是，一群竹林生產者、竹園經營者及竹藝創作者抱著對「竹」的使命，共同設立了「青竹文化園區」，並於 1999 年轉型為合作社，致力推動竹產業與竹文化，企圖在「竹材、營運、創作」三方面做垂直整合，使竹的生態、生產、生活、創作、景觀等功能在此合而為一，形成一座兼具觀光休閒、生態保育、地方產業與教育特色的生態園區。

★**農場營運方向**：以竹林栽植為主，結合相關農事體驗、手作活動、特色餐飲與旅宿，推動竹產業與竹文化。

★**農場主要客群**：國旅團客、機關企業活動、家庭旅遊族群，以及港澳、日本、馬來西亞、大陸遊客。

★**主要服務項目**：竹文化農業體驗、手作體驗、相關餐飲及住宿。

★**主要銷售產品**：竹炭片、竹炭織品、竹炭杯、竹炭麵、竹醋液……等竹加工製品。

★**場址**：南投縣竹山鎮富州巷 31 號

★**電話**：+886-4-9262-3928

★**特色認證項目**：

↑→生長良好的竹子，是各種新創竹製品的最佳原料。

精心栽植，百種竹子匯聚成林

園區栽培近一百多種珍貴竹子，為國內目前蒐集最完整、管理最完善、栽培最精緻的「竹生態展覽場」，也是實體的竹類百科全書，若以生長特性分，則有「叢生類」的暹羅竹、實心竹、黑麻竹，「散生類」的人面竹等；若以應用特性分，則有「庭園造景類」的日本紅竹、黃金麗竹，「一般食用類」的桂竹、巨竹等。

近幾年來接待來自世界各地的參訪團體，提供民眾認知、學生學習及學者研究之材料，為國內竹生態保育、教育及研究的重要場所與標竿。

致力研發，產品涵蓋食衣住行

園區於 2004 年開始建造標準土窯，除參與工研院竹炭技術共同研究，並在燒製技術轉移後，開發出各種新式竹炭商品，涵蓋清潔類、織品類、食品類、餐具類、飾品類等，可滿足不同消費需求。同時，亦設置「竹醋液蒸餾區」，將竹炭進行高溫燒製時所產生的煙霧加以冷凝，並經多次低溫減壓蒸餾技術精煉處理、退去焦油，製成精純的純竹醋。此外，更於 2017 年底創立 Bamboo Bicycles Taiwan（BBT），成為台灣第一個竹子自行車工作坊，且成功手製第一批既無汙染又省能源的竹子自行車，徹底落實竹子在食、衣、住、行、娛樂等各層面的應用。

←↑ 從賞竹、採筍,到玩竹工藝、做竹美食,走一趟「青竹文化園區」可以徹底融入「竹世界」!

多元體驗,傳遞竹農生活美學

來到這裡,就像走入「一座活的竹子生態博物館」,因為不但可以看到全台蒐集最完整、栽培最精緻的百餘種竹子,還能看到燒製竹炭的標準土窯,進而在「看竹發筍、群竹成林、火煉竹炭」的過程中,深刻感受到竹子生生不息的循環生命力。

體驗活動 深入竹世界,領略竹文化

園區內的體驗活動既豐富又有趣,從認識竹材、砍竹子、採筍子,到動手創作竹青卡片、編造竹風車、製作竹葉黃金竹筍包、茶竹文化生活應用,甚至還有讓人意想不到的「做一輛專屬於你的竹子自行車」,讓人可以深刻感受到「竹子」與我們的生活是如何貼近、多麼精彩。

特色餐飲 筍炭好料理,凸顯竹山味

鮮筍湯、竹筒飯、竹炭 Q 麵、竹炭嫩豆花……,這些「筍炭料理」所採用的食材,包括園內自產的無農藥竹筍、竹炭食品,以及富州休閒農業區小農出產的新鮮蔬果,讓人可以「嚐在地、吃當季、食安心」之外,還能了解餐點背後所代表的竹山在地美食文化。

武岫休閒農場

33 南投 鹿谷

孟宗竹炭窯燒體驗之家

　　「武岫休閒農場」主人林勝武是鹿谷地區知名茶農，除擁有專屬茶園，並擁有近 10 公頃的孟宗竹林。農場結合自然景觀、生態環境及竹產業文化，提供「竹鄉與竹炭體驗」服務，希望能讓來到這裡的遊客，都能對「竹子」以及其豐富的生活應用有更深一層的了解。

★**農場營運方向**：以竹林栽植為主，結合竹炭生產，提供景觀生態、加工導覽、相關手作與餐飲體驗，推動竹產業文化。

★**農場主要客群**：國旅親子及樂齡養生族群；企業活動、戶外教學等團體旅遊。

★**主要服務項目**：竹文化導覽解說、手作體驗、相關產品及餐飲。

★**主要銷售產品**：孟宗竹炭片、竹炭微粉、竹醋液、竹炭食品等。

★**場址**：南投縣鹿谷鄉竹林村田頭巷 35-66 號

★**電話**：+886-49-267-6262

★**特色認證項目**：

岫　休　閒　農　場
Wu-Xiu　Leisure　Farm

↑大片孟宗竹是「武岫」的珍貴資產，除了竹子可以進行各種應用加工，竹筍也是鮮美食材。

栽植孟宗竹，經濟價值高

孟宗竹最適合生長在適海拔 500 到 1800 公尺的暖溫帶氣候區，台灣以鹿谷、竹山最多。由於具有竹節長、結構堅韌、生長時間短的特質，所以極富經濟價值，除了可以廣泛應用在建築、造紙、編織、農具製作，也因為四季長青、挺拔秀雅，向來就是庭園綠化的代表植物。此外，竹筍還可食用，無論是生鮮嫩筍還是加工曬成筍干，都是美味食材。

用竹子燒炭，應用多元化

針對所栽植的大片孟宗竹，「武岫」積極投注竹炭加工生產，多年來，經相關單位輔導並與屏東科技大學研發團隊合作，早已具備以「改良式傳統窯」燒製高品質孟宗竹炭的實力——從竹子到竹炭，必須經過孟宗竹採集、裁切剖片等前處理，然後才能開始進窯炭化，接著再經過四天三夜高溫加熱、封窯降溫等流程，待兩週之後始可開窯。也因為不斷精進窯燒技術，「武岫」所出產的竹炭不但品質精良，更在主人的創意下，開發出多元化的竹炭製品，從吃的、穿的、用的，種類琳瑯滿目，令人大開眼界，並成為該農場極具代表性的產品。

↑以高溫燒製的竹炭，具有除臭、抗菌等功能，可再延伸加工做成各種生活用品，甚至衍生出具有健康特質的日常食品。

① 孟宗竹炭片：

經研究印證，竹子的多孔性優於其他植物，尤其是南投高海拔所產的孟宗竹，其所具備之多纖維特性更優於其它炭類製品。而「武岫」孟宗竹炭，即採用海拔 1000 公尺的高山孟宗竹為材料，再經過近千度傳統窯（非機械）高溫精煉燒成，精純質佳，也成為許多延伸加工品的主要原料──竹炭是高溫燒製的半永久性材質，富含鐵、鉀、鈣等多種礦物鹼性物質，具備「定期內可複使用」的特點，在食、衣、住、行各方面皆可運用，功能極為多元。

② 竹醋液：

以四年生以上的成熟孟宗竹為材料，經土窯高溫炭化技術精心煉製而成。竹林生長過程中完全不使用防腐劑、防蟻劑、膠合劑、塗料或其他化學藥劑，成品具有獨特煙燻香氣，可用於除臭、防腐、殺菌，是居家常備好物。

③ 其他竹炭製品：

也因為具有高品質的竹炭生產，所以「武岫」除了竹炭片、竹炭包、竹醋液等基本產品，還有以竹炭為材料所製成的竹炭花生、竹炭紙、竹炭內衣、竹炭護膝、竹炭茶具、餐具等各種延伸商品，充分發揮竹炭天然、健康的特質。

↑探看大片竹林、手作竹炭藝品，來到「武岫」，無論大人還是小孩都開心。

↑以高溫燒製的竹炭微粉，是健康天然的食用色素，可用於飲料、零食。此外，加入竹炭片淨化的鮮筍鍋，也是「武岫」的招牌料理。

深入竹之鄉，感受竹之華

體驗活動 竹炭加工，創新又有趣

座落於半山上的「武岫休閒農場」，除了具有幽靜的天然環境，近年來，為了讓來到這裡的客人能對竹炭文化有深刻的了解，除了興建竹炭文化館、開放人工窯，並藉由專業導覽員的解說，帶領大家欣賞竹蔭美姿、認識竹材資源，進而了解造窯燒竹成炭的製作過程，以及竹炭的各種用途與加工產品。此外，如果有興趣，還能藉由動手製作竹炭吊飾、竹炭烙畫、竹燈籠等趣味活動，深刻感受「從竹子、竹炭到竹用品」的多元應用與生活美學。

特色餐飲 竹炭美食，健康又好吃

農場裡的「幽篁館」不僅是遊客服務處，也兼具 DIY 教室及伴手禮展售中心功能。來到這座全由竹材建造的建築，不妨放鬆心情，坐在特製的竹桌竹椅區，一邊享受竹炭咖啡、一邊品嚐竹炭花生、竹炭豆干等零食；甚至，也可以享用一頓以新鮮竹筍搭配其他鮮蔬肉品的竹炭小火鍋，讓自己沉浸在「被竹子包圍」的幸福滋味裡。

Part 4

南台灣最棒
17家「農林漁牧」
漫漫遊農場

馬蹄蛤主題館

養出新生代大蛤仔的神農水產休閒園區

「馬蹄蛤主題館」休閒園區漁塭佔地三公頃，主要養殖魚、蝦、貝類，並以「馬蹄蛤」著稱。近年來結合水產資源及魚塭環境，除開放遊客進行漁業休閒活動，也開發出以馬蹄蛤為主題的手作體驗與美味餐飲，成為親子家庭出遊、學校戶外教學的絕佳場所。

★**農場營運方向**：以水產養殖為主，結合魚塭生態、活動體驗及特色餐飲，提供相關休閒服務。

★**農場主要客群**：國內家庭親子遊客及戶外教學族群。

★**主要服務項目**：魚塭導覽、摸蜆體驗、馬蹄蛤貝殼 DIY、馬蹄蛤風味餐等。

★**主要銷售產品**：馬蹄蛤、馬蹄蛤洗髮乳、馬蹄蛤沐浴乳、馬蹄蛤手工皂、馬蹄蛤貝殼粉、單顆生蠔等。

★**場址**：雲林縣口湖鄉港西村養魚路 5-3 號

★**電話**：+886-5-797-0503

★**特色認證項目**：

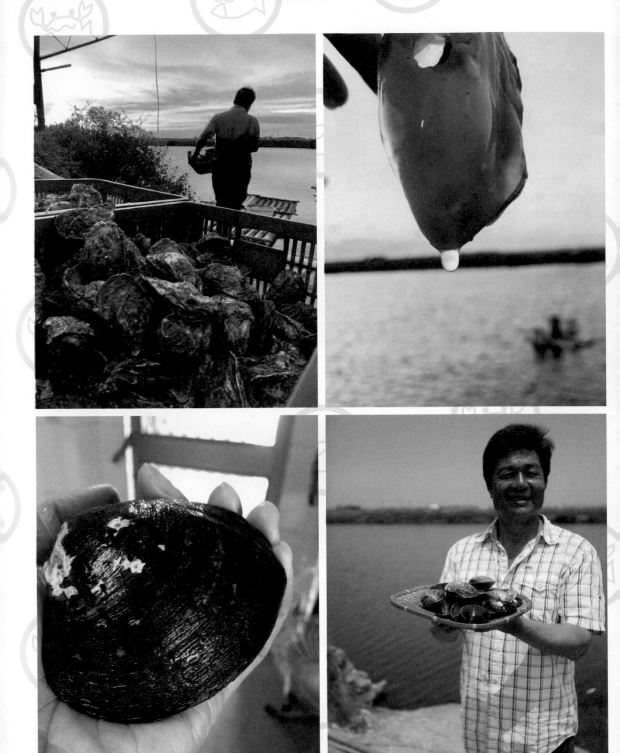

↑魚塭主人曾界崇曾獲神農獎，是培育出巨大馬蹄蛤的養殖專家。

↑以蛤肉萃取的蜆精，以及用貝殼粉製作的清潔沐浴用品，都是取材自馬蹄蛤的加工商品。

人工養殖馬蹄蛤，贏得神農獎肯定

主人曾界崇原為養蜆達人，於 1999 年在雲嘉南海域發現瀕臨絕種的「紅樹蜆」，因其個頭碩大，經烹調後具獨特鮮味口感，因而興起人工養殖的想法。隨後他引海水養殖、以藻類為飼料，利用既有魚苗繁殖技術，在細微敏銳的觀察研究下，自創一套適合種苗繁殖的方法並成功繁殖出新生代，因而榮獲 2007 年十大經典神農獎。而為了與一般文蛤及市場上常見淡水蜆有所區隔，遂以「紅樹蜆」站立覓食頗似馬蹄之姿，將其命名為「馬蹄蛤」。

馬蹄蛤肉質肥美，加上肉內的黑色生殖腺含有豐富荷爾蒙及微量元素，有助增強體力、養顏美容，是極富營養價值的食材。此外，魚塭還有文蛤、白蝦、生蠔、虱目魚、台灣鯛等水產，並且皆以天然友善環境的方式進行養殖。

蛤肉蛤殼都利用，提升馬蹄蛤價值

針對馬蹄蛤的加工應用，除以高溫高壓方式從蛤肉中萃取出原汁原味的蜆精，也將馬蹄蛤殼加以廢物利用，先經高溫鍛燒處理，再磨製成粉，不僅可直接做成日常生活用品洗劑，還能把貝殼粉當作原物料，再製成沐浴乳、洗髮乳、美容皂等具有去角質功能的個人清潔用品，天然好用。

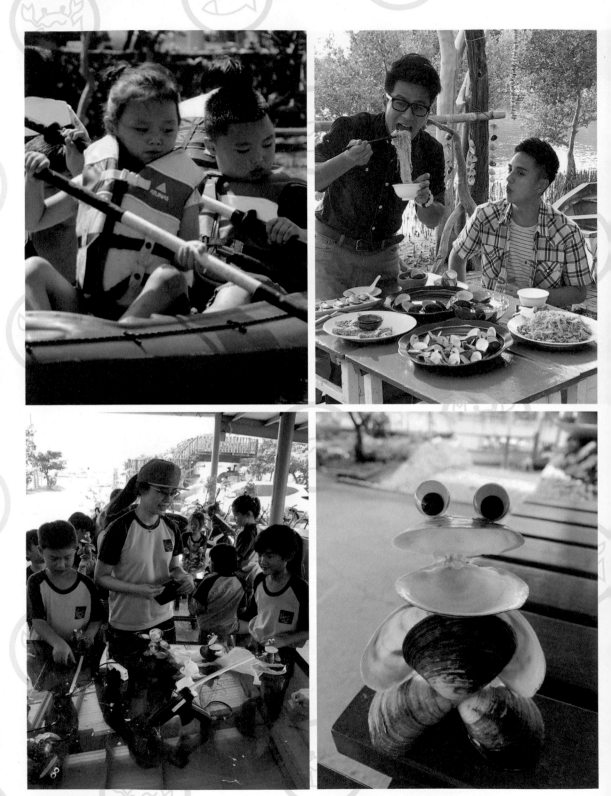

↑豐富的體驗活動，有趣又富教育性，讓「馬蹄蛤主題館」成為人氣景點。

↑ 結合馬蹄蛤及口湖食材的風味餐，新鮮好吃，道道都精采。

漁場體驗超充實，摸蛤吃蛤大滿足

主題活動 下水摸蛤，認識馬蹄蛤生態

　　來到「馬蹄蛤主題館」園區，可以站在由碉堡改建的瞭望台上，欣賞南台灣西海岸藍天白雲下一望無際的魚塭風光，也可以下水搭乘竹筏或橡皮艇，甚至動手摸馬蹄蛤，感受「摸蜆仔兼洗褲」的樂趣。而走進主題館，除了能藉由導覽了解馬蹄蛤從孵化到長大的過程、認識其所生長的紅樹林生態環境，以及各種新興養殖經濟貝類相關知識，還能在專人帶領下，利用馬蹄蛤的外殼進行藝術創作、自製具有漁村風情的貝殼紀念品，渡過充實又有趣的漁場假期。

特色餐飲 大啖水產，品嚐口湖鮮滋味

　　運用自家養殖的魚蝦及馬蹄蛤等水產，再加上口湖鄉知名的烏魚子、米粉等特產，「馬蹄蛤主題館」也特別設計出光是看到菜名就讓人食指大動的「馬蹄蛤風味餐」，菜色包括炭烤原味馬蹄蛤、馬蹄蛤養生湯、烤珍蠔、香酥炸烏魚、烤烏魚子、新鮮無毒白蝦……等，入口盡是肥美甘甜，令人回味無窮。尤其是碩大的馬蹄蛤，一口咬下，那飽滿的巨大蛤肉與鮮美的蛤仔湯汁，每每讓人欲罷不能、大呼滿足，也忠實反映出魚塭的絕佳養殖品質。

好蝦冏男社

35 雲林 口湖

顛覆傳統、創新突破的安心蝦之鄉

「好蝦冏男社」為雲林縣在地青年返鄉創業，位於一個不斷被超抽地下水、生態失衡的鄉鎮——口湖鄉。為了找回過去這塊土地的光采，八位七年級「冏男」毅然回鄉創業，秉持「友善土地，天然養殖」理念，除養殖魚蝦貝、自產自銷，更積極與在地漁民合作，打造專屬觀光漁場，搭配體驗活動與串聯其他地方特色產品，結合口湖在地資源，共同規劃觀光旅遊行程，帶動偏鄉在地產業。

★**農場營運方向**：以養殖蝦為主，結合魚塭環境及餐廳，提供漁業體驗、飲食及民宿相關服務。

★**農場主要客群**：國內家庭親子、企業團體旅遊等族群。

★**主要服務項目**：魚塭導覽解說、水中撈蝦體驗、品嚐無毒蝦料理等。

★**主要銷售產品**：冷凍無毒蝦及相關加工食品。

★**場址**：雲林縣水林鄉番薯厝興南段 166-90 號

★**電話**：+886-922-732-776

★**特色認證項目**：

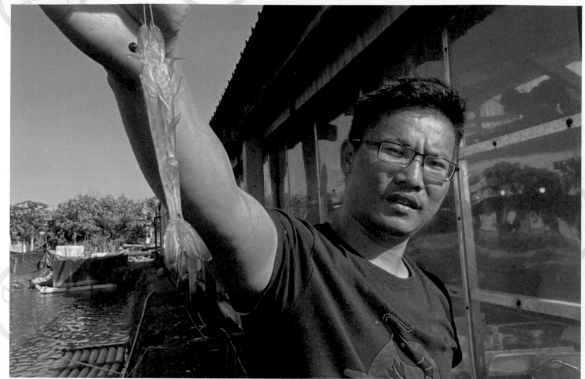

↑利用食物鏈的概念,加上堅持不施藥,「好蝦冏男社」養出碩大肥美的天然無毒蝦。

↑從冷凍鮮蝦，到蝦乾、炊粉等加工製品，都是「好蝦囧男社」的人氣商品。

無藥無毒，天然養殖出好蝦

　　「好蝦囧男社」這個命名看似無厘頭，其實背後富含深意：「好蝦」代表著「想養出好蝦」，同時也意味著「養殖方式很瞎」（因為顛覆傳統慣性養法）；至於原本象徵哭笑不得的「囧」，則暗藏「創新突破」的自我期許。由於長久以來通路被中盤商控制，所以養殖戶為了換取較高收益，經常重量不重質；加上消費市場偏好「活蝦」，也因此，為了提升存活率，就養成漁民們在運輸過程中對蝦子投藥的習慣。而「好蝦囧男社」自成立以來便堅持無毒無藥，致力將魚塭打造成一個小型的自然生態循環，與土地共存共榮。也因此，除引進海水、使用蚵粉取代石灰平衡水中酸鹼值，並採用低密度的魚蝦貝混和養殖法，期以大自然的食物鏈循環來達到生態平衡。如今大片魚塭裡除了活潑亂跳的蝦子，還有石斑、吳郭魚、龍膽石斑等。

加工冷凍，好蝦產品人氣高

　　針對自家養殖水產，除供應現場餐廳製作料理，也加以冷凍包裝，進行網路販售，例如冷凍帶殼鮮蝦、冷凍蝦仁、冷凍文蛤、龍膽石斑魚片等；另外也做成加工食品，包括蝦餅、高麗菜蝦捲、蝦粉、乾燥蝦仁，都是極富口碑的代表性商品。

↑從下水抓蝦撈魚，到上桌嗑蝦吃魚，「好蝦冏男社」充滿魚塭樂趣。

↑「好蝦」只要新鮮，就是人間美味。

玩蝦吃蝦，好蝦之旅收穫多

來到「好蝦囧男社」，除了可以感受到濃郁的魚塭風情，還可以透過各種有趣又富創意的「好蝦體驗」認識蝦生態、了解蝦文化，進而從「玩蝦、聽蝦、吃蝦」的過程中，深刻感受到新生代養殖達人們在積極生產之外，對於投入食漁教育、發揚休閒漁業的用心。

體驗活動 動手捕蝦，滿載而歸真有趣！

想不想親自體驗捕魚撈蝦的感覺？抓蝦有兩種工具，一種是長長的蝦籠，另一種則是十字網，但是因為蝦子都在晚上活動，蝦網一放就要 8 小時，所以一般遊客只要把十字網放到養殖池中，並在附近灑上會沉入水中的沉餌，靜待 10 分鐘，那麼，在池底活動的蝦子就會「自投羅網」了。至於想抓魚的人，更能站在池中、直接感受用撈網捕大魚的快感！

特色餐飲 海味料理，自然新鮮好滿足！

走進以魚塭改造的餐廳，不僅環境特殊，而且基於主人們對食物原味的堅持，所以，在這裡吃到的海味佳餚除了強調以在地魚蝦貝類為食材，同時也主張採用最簡單的烹調方式，讓吃的人能感受到新鮮的真滋味。例如清蒸熟白蝦、甕窯胡椒蝦、原漿月亮蝦餅、破布子佐鮮蚵、九層塔爆文蛤、精燉龍膽魚肚湯……，從菜名就能看出料理手法既不繁複，而且完全保留凸顯食材美味，值得品嚐。

盜と金銀が鰲鼓に現れ

盜藏金銀鰲鼓現

向禾休閒漁場

趣味感受多元漁業體驗的海盜村

36
嘉義 **東石**

位於「鰲鼓溼地森林園區」的「向禾休閒漁場」原為養殖文蛤的傳統魚塭。而從小這裡生長的蔡恭和長大後離家出外打拼，直到 30 歲返鄉，不但因為接觸當地鳥類與文史產業而成為鰲鼓溼地第一位解說志工，而且還逐步把家裡魚塭建設成「向禾休閒漁場」，就此成為許多人認識鰲鼓溼地的入口。

★**農場營運方向**：以魚塭為主體，結合鰲鼓濕地生態、人文歷史、
　社區產業，提供漁業相關體驗。

★**農場主要客群**：企業員工旅遊、學生戶外教學、樂齡族群參訪、
　家庭親子旅遊等族群。

★**主要服務項目**：撈海菜、摸文蛤、釣魚、烤蚵等漁場體驗，以
　及溼地賞鳥、森林園區導覽等。

★**主要銷售產品**：漁場半日遊、一日遊等套裝行程活動。

★**場址**：嘉義縣東石鄉鰲鼓村 12 鄰四股 67-6 號

★**電話**：+886-5-360-0959

★**特色認證項目**：

↑從養殖魚塭發展到觀光漁場，「向禾」仍保持漁業生產。

↑ 以自家養殖的海菜為原料，經過加工作成餅乾、醋飲，及清潔劑。

友善養殖，營造食物鏈生態系統

　　漁場南側有一河堤可通六腳大排隨海水漲退潮；海堤於北西南三側保護，又緊鄰鰲鼓濕地森林園區與蓄洪池。因此，蔡恭和在「返鄉從漁」之後，為兼顧生態環境與安全漁產，便採「低碳低電」的自然養殖模式，除在魚池內以海菜混養虱目魚、吳郭魚、草蝦、文蛤、螺等形成食物鏈生態系統，並在池畔種植紅樹林，搭配南美蟛蜞菊等耐鹽耐風的植物為土堤，吸引大量昆蟲與鳥類棲息，自然生態豐富。

海菜加工，生產食品及清潔用品

　　儘管目前「向禾」除了養殖之外，沒有自建加工場所，但因海菜含有豐富多醣體及膠質，並具有可保濕、多纖維等特性，所以，針對漁場所養殖的海菜，也委託專業合格加工廠進行加工，製作成食品及清潔用品，包括海菜餅乾、膠原醋、清潔液等，不但提升附加價值，也成為漁場的特色商品。

↑ 既是漁夫，也是海盜，「向禾」的漁場體驗好精采！

↑現烤現撈肥美水產，每一種都讓人食指大動。

融入文史，建構豐富有趣海盜村

「鰲鼓溼地」是近年生態愛好者眼中的賞鳥天堂，但它更是台灣著名的海盜村——嘉慶年間，活躍於台灣海峽的海賊領袖蔡牽長期與清兵交戰，最後被清將王得祿戰敗並炸船自殺。相傳在這之後，其部屬「蔡獵狗」帶著倖存黨羽來到嘉義東石避禍，並將此地命名「鰲鼓」，喻有「壯大如鰲、氣勢如鼓」之意。而在建構「向禾」時，蔡恭和即結合這個趣味傳說，以「海盜村」為主題打造整個漁場，期以海盜文化結合環境教育，帶領遊客一起「燒殺擄掠」——燒殺外來種，擄掠被破壞殆盡的土地。

體驗活動 感受魚塭樂，樣樣好玩

走進漁場精心規劃的「蔡牽海盜村」，可以穿上海盜服、在魚塭裡划環保船；也可以一邊撈海菜，一邊聽蔡恭和解說海菜生態；還可以拿起釣竿到池邊釣魚、走進水中彎腰摸蛤仔；然後，前往鰲鼓溼地認識生態、觀賞鳥類，感受既豐富又悠閒的漁村之樂。

特色餐飲 現烤水中鮮，大快朵頤

現烤文蛤、蚵仔和鮮魚，是來到「向禾」一定要嚐的美味！除了可以單點，只要進行事先預約，無論是「半日遊——鰲鼓溼地漁塭體驗」還是「一日遊——鰲鼓溼地生態旅遊＋休閒漁塭體驗」，都能一次享受「有玩又有吃」的全包式服務，全家大小都滿足！

豐碩果園

37 嘉義 水上

用牛奶種出好水果的溫室農場

　　鄰近水上交流道的「豐碩果園」所在地嘉義水上鄉，長久以來即為處典型農村，由於地理環境得天獨厚，不但擁有來自曾文水庫的純淨水源流經嘉南大圳直接灌溉，加上土地肥沃、日照雨量充足，所以向以出產優良農產品著稱。

★**農場營運方向**：以「實踐休閒、教育、生產、體驗四合一功能」為經營目標，注重自然生態、推動有機栽植，提供一處可體驗及學習農事的樂活場所。

★**農場主要客群**：國內企業團體、家庭旅遊族群，以及國外參訪及休閒農業體驗團。

★**主要服務項目**：預約制採果體驗、水果生產及果園導覽解說。

★**主要銷售產品**：牛奶小番茄、牛奶香瓜（嘉玉、翠妞）、神農御食米、糯米玉米、蕃茄果醋、龍眼蜂蜜等。

★**場址**：嘉義縣水上鄉大崙村 89-13 號

★**電話**：+886-5-3714-221

★**特色認證項目**：

↑溫室牛奶香瓜「翠妞」是「豐碩果園」的招牌農產品。

　　果園第一代主人沈爸爸、沈媽媽抱持對土地與農業的熱情，迄今務農 40 多年；兒子沈朝富不忍雙親辛苦，於是決定放棄高薪回家接班，並將原來的傳統農業轉型為溫室栽培，在注重食用品質安全的前提下，栽種出深受肯定的牛奶小番茄、牛奶香瓜、神農御食米等精緻農產品，並屢獲獎項肯定。

科技化頂級溫室，栽培精品水果

　　「豐碩果園」採取安全用藥的方式種植香瓜及小番茄，建立科技化管理設施，並不計成本使用大量鮮奶、施用天然有機肥等各種技術，生產出果實飽滿、口感佳、甜度高的精緻水果。產品有台灣農產品生產追溯、通過 SGS 檢驗，並也已將農田管理導入產銷履歷制度。

①溫室牛奶香瓜「翠妞」：

　　香氣濃郁。果實近扁圓形，成熟時果皮呈綠色，果肉綠黃色，質地細嫩綿密，糖度 15 ～ 17 度。播種至採收約 60 ～ 65 天，每逢 7 ～ 9 月份為盛產期。

②溫室牛奶小番茄「玉女」：

　　素有「小蕃茄中的紅寶石」之稱，具有抗萎凋病的特性，一穗可結 15 ～ 50 顆果實。外觀鮮紅亮麗、大小整齊美觀，肉質細緻又甜。每年 12 月～隔年 5 月為盛產季。

　　此外，也將自家優質水果委外進行專業加工，製成番茄果醋、義式冰淇淋等產品，提升附加價值。

↑如紅寶石般亮眼的「玉女」小番茄，果形色澤皆美，令人垂涎欲滴。

↑漫步果園、親手栽果，有一種閒適的浪漫，連外國遊客也說讚！

↑以自家生產的水果入菜，是「豐盛」的家常料理。

結合生產與觀光，邁向六級產業

主題導覽 精緻農業體驗，感受台灣之美

　　近年來，為提升區域經濟發展，「豐碩果園」更結合觀光休閒，從原本的「一級生產」傳統農業，慢慢轉型成發揮「二級加工」與「三級服務」加成效果的「六級產業」。除協助推廣「產銷履歷驗證制度」，並積極向國內外進行行銷推廣，針對預約團體提供遊園採果、生產介紹、導覽解說等相關服務，不但讓社會大眾有機會近距離接觸，更吸引包括香港、澳門、大陸、日本、新加坡、越南、印尼、馬來西亞等專業人士相繼組團體前來參訪觀摩，深刻體會台灣「現代化果農」以及休閒農業的發達與進步。

特色餐飲 在地農產入菜，享受豐碩之味

　　來到「豐碩果園」，除了可實際走訪生產優質水果的頂級溫室、感受親手摘果的豐收氛圍，透過事先預約，還能享用到具有獨特「豐」味、結合當季農產的特色餐食，包括以自家水果入菜的的蕃茄醋魚、番茄炒蛋、番茄生菜沙拉、翠妞瓜仔雞湯、炒瓜仔，還有以在地小農生產的蔬菜做成的南瓜炒米粉、蘆筍炒肉絲、苦瓜鳳梨湯、以及用阿里山茶烹製的滷茶葉蛋等。飯後再來一杯蕃茄醋飲、一球番茄義式冰淇淋，就是最豐盛的享受。

大智慧 養生休閒農場

文史古城區裡的豐富有機農園

位於「台灣寶城」三界埔境內的「大智慧養生休閒農場」以有機農業為生產主軸，園內種滿花草樹木、蔬菜及水稻，不僅物種豐富，而且景觀優美。園區內所有建築設施皆以環保為出發點，除採用回收木料、石頭、貨櫃屋等進行構建，且融入美學概念與設計巧思，營造出獨樹一格的生態農場氛圍，也成為渡假休閒、親近泥土、實際感受「農村樂」的絕佳場域。

★**農場營運方向**：以有機農業生產為內涵，提供結合環境教育、農事體驗、低碳飲食、手作 DIY 等多元課程的的農業休閒旅遊活動。

★**農場主要客群**：國內旅遊族群為主，包括家庭親子、學校及機關團體、社區活動旅遊等。

★**主要服務項目**：有機農場生態探索與導覽解說、農業體驗活動、農產品加工、環境教育教學等。

★**主要銷售產品**：有機蔬菜、水果、香藥草，及相關農產加工品。

★**場址**：嘉義縣水上鄉三界村三界埔 152-23 號

★**電話**：+886-5-377-4916；+886-911-325-937

★**特色認證項目**：

↑從蔬菜、香草,到水稻、甘蔗,大智慧以有機方式進行豐富的農業生產,也營造出園區自然優美的生態景觀。

有機栽植蔬菜香草,種類多元生態豐富

農場內種植超過五十種蔬菜以及二百種以上的香藥草,皆採有機耕作農法,全程不使用化學肥料、農藥、生長激素,並經有機認證。在蔬菜方面,包括「短期葉菜」如荷葉白菜、小松菜、茼蒿、馬齒莧;「包葉菜」如甘藍、包心芥菜、包心白菜;「根莖菜」如蘿蔔、甜菜根、竹芋、薑黃;「花菜類」如花椰菜、青花筍、金針花;「果菜類」如玉米、秋葵、茄子、甜椒;「瓜豆類」如苦瓜、絲瓜、豇豆、敏豆等。而在有機香藥草方面,則栽植有野薑花、迷迭香、薄荷、馬鞭草、肉桂、蝶豆花、澳洲茶樹等。此外,還設有稻米與甘蔗栽植專區,物種多元完整,一年四季皆有豐富生產。

純粹手工天然釀造,加工特產保留原味

運用自家栽植的有機蔬果,「大智慧」也以純手工天然釀造的方式進行加工品製作,包括番茄醋、桑葚醋、番茄醬、米蛋捲、米蛋黃酥、糙米麩、地瓜圓、桑葚冰淇淋等。另外,針對有機稻米、蝶豆花、洛神花、紅藜、香藥草等的乾燥法,也採太陽日曬取代食品烘乾機,因此所製作出來的白米、糙米、紅藜、乾燥蝶豆花、香草果凍、洛神茶包、仙草粉粿、洛神蜜餞等,都保有最原始的風味,也成為最受歡迎的代表特產。

↑結合有機農業、農產品加工、手作DIY等主題，「大智慧」開發設計出各種活動，讓來客充分感受到農場的豐富與充實。

↑「以「低碳飲食」為訴求，「大智慧」以自家農產為食材，提供全蔬食的養生餐點。

精心結合多元主題，提供精采農旅體驗

因為以「多元化主題」為理念，所以「大智慧」在落實有機栽種之外，也開放與大眾分享，並藉由串聯農場環境、農事體驗、農家童玩製作等，開發出豐富的休旅活動內容。

主題導覽 認識有機生態，深入地方風土

在專人帶領下，可以進行有機農園生態探索，包括菜園、藥用植物園、稻田、甘蔗田等，深入了解各種農作物的生長樣貌。此外，結合當地史蹟，還能來一趟「三界埔社區文史之旅」，前往參觀百年菸窯、檜木古厝、客家聚落等標的景物，感受「台灣寶城」的風土民情。

體驗活動 親自下田務農，感受農家生活

利用環境優勢，「大智慧」也開發出各種深受好評的活動，包括鬆土、除草、開溝作畦等農務勞作；割稻、挖地瓜、採蔬菜等採收體驗；插秧、抓福壽螺、割稻、手作有機米食等食米教育體驗；還有製作綠毛草頭娃娃、稻稈娃娃等 DIY 活動，內容豐富又充滿趣味性。

特色餐飲 無煙低碳料理，品嚐食物真味

農場餐點皆以自產有機蔬果為食材，並採用無煙料理方式製作全蔬食餐飲，包括有機蔬菜咖哩飯、養生仙草小火鍋、有機米飯糰等，都是既具健康概念又富食物原味的餐食。

曙光玫瑰有機農場

遇見「百花之王」的浪漫國度

　　每個人心中，都有一朵玫瑰——位於阿里山下的「曙光玫瑰有機農場」，佔地五公頃，當初正是因為莊園主人鄭宇超對於玫瑰花情有獨鍾，所以開闢了這座專門栽植玫瑰的浪漫花園，目的就是希望能讓更多人從玫瑰花的香氣、色澤、姿態中，深刻感受到「百花之王」的魅力所在。

★**農場營運方向**：以有機農法栽植玫瑰，並結合各種玫瑰主題體驗活動，提供相關休閒旅遊服務。

★**農場主要客群**：國內旅遊族群為主，包括喜愛玫瑰的女性客層，以及有機農業愛好者。

★**主要服務項目**：有機玫瑰生態導覽，各種玫瑰主題 DIY 體驗活動。

★**主要銷售產品**：有機玫瑰花茶、玫瑰巧克力、有機玫瑰純露、玫瑰活膚原液等加工食品與保養品。

★**場址**：嘉義縣番路鄉新福村大庄 1-16 號

★**電話**：+886-5-259-2932

★**特色認證項目**：

←↑園內的玫瑰品種繁多,除了賞心悅目,也加工製成花茶及保養用品。

堅持有機栽種,打造景觀生態玫瑰莊園

抱持著「愛它,就不能用農藥噴灑它」的信念,鄭宇超堅持以天然方式栽種玫瑰。如今這座環境獨立優雅、生態多元豐富的玫瑰莊園不僅經過有機驗證,而且還能看到超過 200 種玫瑰,包括皇家胭脂、雙喜、伊豆舞孃等,也造就出園區繽紛亮麗、生機蓬勃的樣貌。

發揮玫瑰特質,研製花茶花露加工用品

園內所栽種的大量玫瑰花除了可供觀賞,也因為具有獨特花香及滋養成分,所以在經過專業加工之後,分別做成極具特色的茶飲及美妝保養品。

①有機玫瑰花茶:

特選整朵玫瑰,經常溫 24 小時烘乾而成,色澤動人。飲用時以熱水沖泡,除散發迷人香氣、入口回甘,還可以看到玫瑰花在杯壺中重生綻放的美麗。

②有機玫瑰純露 / 有機皇家玫瑰活膚原液:

前者將新鮮採收的有機玫瑰放入銅鍋蒸餾,成品馨香甘甜,可做為化妝水,稀釋後亦可飲用。後者則利用先進微波萃取技術,將新鮮玫瑰在短時間內萃取出細胞間組織液。成分中不添加一滴水,除保有玫瑰原始香氣,並保存較高營養及精油成分,有助活化皮膚彈性。

←↑豐富的「玫瑰旅療六重體驗」，讓人可以深刻領略玫瑰的精采。

五感全面啟動，主人帶路玫瑰療癒之旅

主題導覽 六種方式，走進玫瑰的世界

　　來到種滿各式各樣樹玫瑰的「曙光」，不妨向主人預約，來一場深度導覽——愛玫瑰成痴的鄭宇超，特別設計出「玫瑰旅療六重體驗」，讓參加者可以在豐富的活動中，藉由「聽、看、聞、嚐、蒸、喝」等不同感官的接收方式，從各個面向來認識玫瑰。所以，在他的帶領下，你可以用耳朵聆聽到美妙的玫瑰故事，可以用眼睛、鼻子觀賞並嗅聞到玫瑰的芳美，可以用舌尖與喉嚨品嚐玫瑰的滋味，還能動手親自蒸餾出「玫瑰的原汁原味」——全方位感受玫瑰的動人之處。

體驗活動 動動手腳，感受玫瑰的美好

　　既然來到專門種玫瑰的地方，當然也不要輕易錯過這裡才有的各種玫瑰主題 DIY 活動，包括親手製作浪漫又漂亮的玫瑰巧克力、熬煮幾瓶令人銷魂的洛神玫瑰醬、炒一鍋精緻美味的玫瑰彩鹽，或是利用農場裡形形色色的新鮮玫瑰花瓣和香草植物，製作出一張張富有花草藝文氣息的獨特卡片，都是別處難得一見的精采體驗。此外，要是玩累了，還可以享受「玫瑰足湯」，讓疲憊的雙腳在灑滿玫瑰花瓣的湯桶中得到解放，同時，也讓整個人在花香蒸騰的氣息中，得到安定與放鬆。

龍雲農場

40 嘉義 竹崎

種好茶、出好筍的阿里山農家

「龍雲農場」位於阿里山半山腰的石棹地區，由於該區氣候涼爽、日夜溫差大，所以成為台灣知名的茶葉產地。也因為海拔高達 1500 公尺、交通不便，所以世居當地的農場主人鄧雅元家族面對日常生活所需皆仰賴自給自足，而竹子是最具經濟價值的作物，並且適應任何環境，所以打從「阿公時代」便大面積栽種竹林。隨著時代變遷，該農場也由最初的竹筍生產、加工，進而轉型成為提供自家有機食蔬餐飲、涵蓋山居住宿服務的休閒體驗農場。

★**農場營運方向**：以竹林、茶葉為主要生產，並結合在地環境、民宿空間、山蔬餐飲，提供農場休旅體驗。

★**農場主要客群**：國旅遊客為主，並積極開發東南亞國際旅人，如新加坡、馬來西亞等。

★**主要服務項目**：茶園導覽、品茶體驗，以及結合竹筍與蔬菜生產的農村廚房活動等，並提供鄉土餐飲及住宿空間。

★**主要銷售產品**：烏龍茶及竹筍加工製品。

★**場址**：嘉義縣竹崎鄉中和村石棹 1 號

★**電話**：+886-5-256-2216

★**特色認證項目**：

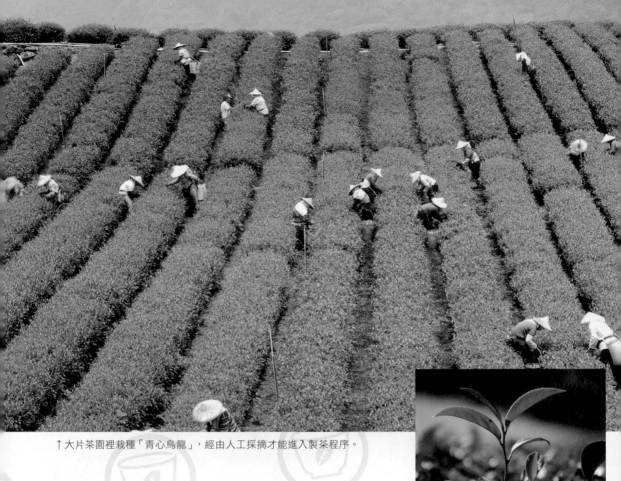

↑大片茶園裡栽種「青心烏龍」，經由人工採摘才能進入製茶程序。

專區栽植青心烏龍，茶樹品質精良

　　由農場入口步行五分鐘，即可進入茶園。這裡所種植的茶樹品種為「青心烏龍」，這是台灣最廣泛被種植的傳統茶樹品種之一，源自福建安溪一帶的「矮腳烏龍」，後來在日治時期引進台灣且育種有成，目前在各產茶區都可栽種。青心烏龍的樹形較小，葉子呈橢圓形，色澤濃綠並富有光澤。成熟採摘後，經過不同製程，可以做出不一樣的茶葉，包括台灣烏龍茶、包種茶、東方美人茶等。

人工採摘繁複製程，生產風味好茶

　　「龍雲」所栽植的茶樹，除了具有芽葉柔軟、葉肉厚、果膠質含量高的特質，也因為受到阿里山區氣候影響，生長速度較慢，所以芽葉中的兒茶素等苦澀成分降低，茶胺酸及可溶氮等對甘味有貢獻的成份含量提高，因此經過人工採摘之後，再經過萎凋、炒菁、柔捻、乾燥、烘焙等繁複程序所製成的輕發酵球狀烏龍茶，不僅茶湯色澤翠綠鮮活、滋味醇厚，而且喉韻強勁、香氣持久，入口清順回甘，別有一番高山風味。也因此，阿里山區生產的茶葉，又有「台灣高山茶」之慣稱。

↑ 阿里山的烏龍茶向來極富盛名。而除了喝茶之外，在這裡還能吃到以烏龍茶特製的點心。

↑美麗的竹林是「龍雲」刻意保留的原始景觀。

↑竹筍是竹子出土的嫩莖部位，無論現吃還是做成加工食品，都是深受歡迎的美味。

自然環境孕育竹林，生產竹稈竹筍

　　農場後山的原始森林未經過度開發，自然生態豐富，也孕育出渾然天成的大片竹林，並以桂竹及轎篙竹為主。「桂竹」是台灣固有種，竹高 20 公尺，常被用來用來做為建築材料、編織器具，也因為竹筒內壁有膜，所以在原住民部落常被用來當做竹筒飯的容器。發筍期在 3 ～ 5 月，筍長約 70 公分，帶有黑褐色斑點。至於只在阿里山區生長的「轎篙竹」也是台灣原生種，因為成竹彈性良好，過去常被用來製成轎子或竹篙，所以又有「石篙」之稱。轎篙筍每年 4、5 月上市，筍殼密布紫色斑紋，外型瘦長、中空有節，肉質肥厚、纖維柔軟，因為風味及口感佳，所以深受市場歡迎。

運用竹筍進行加工，製作在地美食

　　利用自家擁有的大片竹林資源，「龍雲」除了使用竹子來建築外牆、製作器具、打造最自然的空間環境，也將竹筍大量運用於餐食製作。例如桂竹筍因為纖維較多，採收後容易老化，口感也比其他食用筍類略硬，所以除了拿來製作燉或滷，也常用於製作筍乾、桶筍、筍絲。至於新鮮的轎篙筍，則多半用來汆燙、炒、煨、煮，無論是做成配菜或是主食，都是滋味絕佳的美食。

↑跟著「龍雲」主人的腳步,可以深刻體驗置身農場的豐富與精采。

↑走進農村廚房，你也可以做出充滿在地風味的農家菜。

自然本色山居農家，感受純樸風情

`體驗活動` 沉浸最天然的景觀環境人文風土

　　許多人來到「龍雲農場」，就是為了享受當地遠離塵囂、開闊清心的山居景觀與自然環境——農場內就有美麗的茶園，伴隨天邊的雲海夕陽，浪漫宜人；而沿著森林步道，還能漫步在優雅的竹林，感受徜徉天地間的自在與舒心。無論什麼季節，這裡都有不同的植物景觀，從山櫻花、吉野櫻，到「藥用植物園區」內的銀杏、杜仲、明日葉……，讓人目不暇給。此外，跟隨著農場主人，或是採摘新鮮蔬菜，或是編玩竹製風車，或是走進農村廚房動手做幾道有故事的料理，甚或什麼也不做，就靜坐下來純粹享受一杯現沏的高山烏龍茶，都能深刻感受置身阿里山農家的恬適風情。

`特色餐飲` 享用最新鮮的在地食材鄉土料理

　　運用自家有機栽種的豐富農產，女主人巧手一揮，總能端出一盤盤令人食指大動的美味料理，包括以竹筍入菜的油燜桂竹筍、香辣轎篙筍、桂竹筍燒肉，還有以藥用植物特製的明日葉燉雞、酥炸虎耳草、猴頭菇藥膳湯、莒菊沙拉等，都是既鮮美又滋補的農家菜，不僅吃飽，更能吃得到最在地的食材風味。

優遊吧斯

41 嘉義 阿里山

綻放鄒族文化光芒的咖啡茶園

　　「優遊吧斯」座落於海拔 1300 公尺的阿里山鄉，是一個以鄒族部落為推動主軸的文化園區——「優遊吧斯（YUYUPAS）」在鄒族語中，就是代表精神與物質都「富足安康」的祝福語。整座園區廣達三公頃，除了擁有茶園、咖啡園，而且花草扶疏、生態豐富，加上充滿鄒族意象，景觀別緻宜人。

★**農場營運方向**：以咖啡豆及茶葉為主要生產，結合生態環境以及在地鄒族文化，提供相關體驗及休閒旅遊服務。

★**農場主要客群**：國旅遊客為主，並有中國大陸、東南亞、日本、韓國以及歐美觀光客。

★**主要服務項目**：餐飲、在地農特產品及手工藝品。

★**主要銷售產品**：咖啡及茶葉相關製品。

★**場址**：嘉義縣阿里山鄉樂野村 4 鄰 127-2 號

★**電話**：+886-5-256-2788

★**特色認證項目**：

↑飽滿的鐵比卡咖啡豆，是衣索比亞最古老的阿拉比卡原生種，風味優雅。

↑ 來自阿里山的「優遊吧斯」咖啡豆自產自銷，並深受肯定。

自然農法栽植SL34，產量穩定

園區裡的「優遊吧斯阿里山瑪翡咖啡莊園」，植有 2000 棵咖啡樹，並以 SL34 為主，年產量約兩公噸，再加上契種咖啡園的生產，年產量可達近八噸左右，可說是阿里山區產量最大的咖啡莊園。也因為所在地區日夜溫差大，加上種植過程使用有機肥料和自然農法，所以生產出來的咖啡豆豆粒碩大、香氣飽滿。每逢 11 月至隔年 3 月咖啡成熟季，更以全程手工方式進行摘採，品質精良。

全程自產自銷咖啡豆，品質精良

新鮮採摘的咖啡果需先經過揀選，再將所挑出的飽滿果實去除外皮，並以山泉水發酵清洗，然後再置於陽光下自然曬乾或放進乾燥機內烘乾，直到完全乾燥，再送到倉庫保存。也因為從種植、收成、製造、包裝、儲存和運送皆在農場完成，所以咖啡莊園內擁有全套咖啡後製設備，包含發酵槽、鮮豆去皮機、生豆乾燥機、生豆去殼機、拋光機、分級機、色選機等，一應俱全。而所產咖啡豆不僅曾榮獲 2015 年德國 IF 國際設計大獎，並於 2016 ～ 2019 連續獲選為台灣手沖咖啡錦標賽大會指定用豆，同時也延伸生產即溶咖啡、耳掛咖啡等相關製品，深受消費大眾喜愛。

↑一望無際的茶園景致讓人曠神怡，所生產的「阿里山茶」風韻迷人。

↑從產茶到製茶，「優遊吧斯」都具有專業的技術。

精心栽種烏龍與金萱，富有盛名

　　至於「優遊吧斯阿里山瑪翡茶莊」，由於海拔高約 1000 ～ 1600 公尺，加上氣候陰冷、終年雲霧遼繞，所以特別適合茶樹生長。茶園裡主要種植青心烏龍及金萱。青心烏龍樹形小、枝葉密，葉形呈長橢圓狀，葉肉稍厚、質軟富彈性。而金萱就是「台茶 27 號」，樹型橫張、密度高，葉片厚、呈橢圓形，產量高、採摘期長，也因為由台灣茶葉之父吳振鐸培育而成，所以以其祖母閨名為之命名。

繁複工序製作高山茶，有口皆碑

　　新鮮茶葉經採茶菁、日光萎凋、室內萎凋、炒菁、揉捻、乾燥、焙火等步驟，才能製成市售茶葉。其中，以烏龍茶種經過輕度發酵、再用團揉方式製成的半球形包種茶就是「烏龍茶」，茶色金黃，滋味醇厚，入口回甘，並具芬多精幽香。而以金萱茶樹採製的半球形包種茶就叫「金萱茶」，可沖泡出蜜綠色茶湯，尤以具特殊奶香為最大特色，喉韻絕佳。此外，「優遊吧斯」所製茶葉除皆阿里山原產，也都經過在地農會輔導與管制，是具有生產履歷、產地標章的優質產品。

↑ 來到「優遊吧斯」不僅可以體會茶園、咖啡莊之美，更能深刻感受阿里山鄒族文化的生命力。

↑結合在地食材與原民料理的特色風味餐,色香味俱全。

探索鄒族原住民文化,亮點農莊

　　「優遊吧斯」的成立,與「八八風災」重創阿里山區有關——因為想要延續鄒族文化、鼓勵青年回鄉,所以創辦人鄭虞坪才帶領族人開創「優遊吧斯阿里山鄒族文化部落園區」,希望能結合部族文化及在地產業,讓這裡成為族人落地生根的起點,也成為世人看見阿里山原民風景的一扇窗。

主題導覽 打開鄒族的大門

　　園區內花草錦簇,不但有茶園及咖啡園環抱,而且還有哈莫文史館、茅達諾劇場、傳統家屋、公主屋、神木館、鎮山之寶……等鄒族傳統建築。所以,在專業人員的帶領解說下,可以觀賞到精采的原民歌舞、深入認識鄒族歷史文化,感受最原汁原味的阿里山人文風貌。

體驗活動 感受鄒族的滋味

　　以鄒族五大家族傳統姓氏命名的大型茶屋,就設置於遼闊的茶園中,喜愛茶香的遊客,可以在這裡享受由阿里山姑娘泡製的高山茶。至於喜歡咖啡的人,則不妨前往咖啡工廠,除了品嚐阿里山咖啡的特殊風味,還能參加有趣的咖啡體驗,學習如何在沒有電力的情況下將咖啡豆去殼、烘焙、磨粉、完成沖煮的過程。此外,當然也不要錯過在此享用特殊風味餐的機會,在苦茶油雞、紅茶豬腳等特色料理中,圓滿一趟豐盛的「優遊吧斯」之旅。

仙湖休閒農場

桂圓與咖啡飄香的放伴農家

座落於阿里山山脈支脈崁頭山陵中一座獨立山頭的「仙湖休閒農場」，海拔高約 277 公尺，不僅擁有極佳視野，可以遠眺嘉南平原、將當地聚落盆地風光盡收眼底，而且每年十一月到隔年五月，只要氣溫下降，就會出現周遭山谷迷霧裊繞、只露出農場山頂的特殊景觀，彷若一片湖泊中有一座孤島仙境卓然而立，而這也正是「仙湖」這個夢幻名字的由來。

★**農場營運方向**：結合龍眼、荔枝、咖啡等作物，以及農事體驗、農村廚房等主題活動，提供深度農業旅遊。

★**農場主要客群**：國內家庭親子旅遊族群及各國觀光客。

★**主要服務項目**：水果及食材採摘、桂圓柴焙灶寮體驗、農村廚房料理教學，農場住宿及特色餐飲等。

★**主要銷售產品**：桂圓、荔枝、咖啡豆，以及相關加工品。

★**場址**：台南市東山區南勢里大洋 6-2 號

★**電話**：+886-6-686-3635

★**特色認證項目**：

↑鮮紅欲滴的荔枝、圓潤飽滿的龍眼，都是「仙湖」的特色農產。

↑講求傳統技法與自然風味的荔枝與龍眼加工食品，也是搶手的季節限定商品。

　　早在兩百年前，來此開拓的先民就秉持「放伴互助」的精神，運用林中資源建屋、闢田、製炭、烘焙桂圓；而在此已世居六代的農場主人吳氏家族，更是世代務農——從最初的開墾者，到現在的農作生活者，致力活出本土風格。

六代務農，草間栽培生產荔枝龍眼

　　農場佔地 52 公頃，遍植花木及水果蔬菜。其中荔枝栽種已有 70 年歷史，品種則包括「黑葉」、「竹葉黑」以及「糯米」。果園位在百年梯田上，清代種米、日治時代栽植甘蔗與香蕉，現在則與部分龍眼、香蕉間作，並採用「草生栽培」讓行株間的雜草、綠肥作物生長，完全不用殺蟲劑。至於生長面積達 40 公頃的龍眼，並非始於人為栽種，早在先民墾荒時期，即遍佈原始林中。時至今日，「仙湖」仍以原生龍眼嫁接商業價值高的品種，如「粉殼」、「韌枝」、「菱角」等，並保留稀有性高的「紅殼」、「鳳梨土生」、「在進」。七月產季採摘後，除供應鮮果，也進行加工。

天然加工，傳統技法製作果醬果乾

　　利用自家農產，「仙湖」以傳統技法製作出風味十足的產品，例如荔枝果醬、灶寮柴焙桂圓乾、桂圓果醬等。此外，每逢四月龍眼花開蜜源正濃時，將花朵搖下所焙製的花茶也是一大特色。

↑從栽種到烘焙，「仙湖」咖啡全程自產。

　　除了種菜、種水果，「仙湖」主人吳森富、吳侃薔父子不但傳承先人百年桂圓製焙技藝，還開啟種咖啡樹、烘咖啡豆的新事業，抱持「人與土地共生」的信念，藉由創新的農藝體驗活動，積極將「美好農作生活」與大眾分享。

林蔭間作，野放栽種原生阿拉比卡

　　咖啡樹栽種至今已有 30 年，面積約五公頃，主要於龍眼林遮蔭下間作，並以鐵比卡為主要品種。鐵比卡是是衣索比亞咖啡最古老的原生種，與其他阿拉比卡品種相比，鐵比卡葉子的表面更光滑、邊緣鋸齒狀較少，果實成熟為鮮紅色。也由於土質適中、水源無汙染，加上半日曬種植及近乎野放的管理方式，所以形塑出「仙湖」咖啡的地域風味，融合花香、果酸、果甜於一的特性。

自家生產，淺山地域風味調性咖啡

　　咖啡豆成熟後進行人工手摘，後製主軸則為厭氧發酵，並在水洗、日曬、脫殼過程中，一再挑出瑕疵豆。而為了控制新鮮度，農場也多於接單後才進行烘焙，並針對咖啡豆的特性進行淺中焙設定，所以成品具有清晰明亮的調性，適合手沖或以賽風方式沖煮。

↑除了強調使用在地食材，並融入山村傳統飲食文化，成為「仙湖」的餐食特色。

山村之旅，農家生活文化飲食饗宴

特色餐飲 村宴料理，山菜本味

結合在地農產與飲食文化，「仙湖」設計出「村宴」山菜料理，強調重現百年山村飲食的型態與手路，除有套餐式的「案食」及合菜式的「桌餐」，並設立自助野菜灶，讓來客可以在用餐時將當季鮮蔬放入以自產食材燉煮的土雞高湯中汆燙，即時感受每日晨採食材的最鮮甜滋味。

另外，設於山頂的「本味作坊」，則是一處可以一邊欣賞風光、一邊享用餐點的舒適空間。在這裡除了可以吃到月桃燉子排、茄苳燉雞鍋等山林料理，還有以「仙湖」農產特調的飲品及甜點，包括採用自家柴焙桂圓製作的純正義式冰淇淋，結合自產咖啡豆、柴焙桂圓乾及牛奶的桂奶啡，還有無咖啡因的龍眼花茶、荔枝雲朵等，都是農場的明星商品。

特別值得一提的是，年輕的「仙湖」接班人吳侃薔強調：「不管獲利與否，我們都要以在地及台灣本土農產為素材來調製飲料，即使是調味糖，也堅持採用天然二砂熬煮成糖漿——以正向價值觀來實驗與創造飲品與點心，就是我們的初心與希望。」

←↑ 從水果、蔬菜、咖啡豆等食材採集，到走進「農村廚房」做料理，來到「仙湖」可以深刻感受結合土地與歷史的飲食文化。

體驗活動 果旬農事，農村廚房

來到「仙湖」，除了可以徜徉在群山包圍的山居農莊，感受置身大自然的悠然氛圍，還可以藉由參加各種精心設計的體驗活動，深入了解該農場的核心價值。例如以「果旬」為主題的農事體驗，即是以「真實的水果產地樣貌」為核心概念所設定的活動。從果園情境、體驗者裝扮、知識故事化、採摘技術，到價值傳遞等，皆以「食者與農者共好」為目標。目前有「荔枝／盛夏的一抹燦爛」、「龍眼／樹梢的盛宴」、「咖啡／風土的滋味」三項，並依當年氣候產季進行網路預約。

此外，新近推出的「農村廚房」則以餐食、甜點、飲品為載體，讓參加者可以藉由實際參與農事活動、進行食材採摘、學習在地廚藝，進而了解農作運用、餐桌美學，並從食物真味中感受山中農家的日常生活。料理內容包括融合傳統米食的紅龜粿、向先民開拓時期的合作精神致敬的「放伴討山雞」，還有以在地龍眼為食材的「小饌伴雲」（桂圓麻薑溫泉蛋拌米粉）、桂圓雲朵餅乾等。內容既富含深意，又具有創新趣味，並藉由「食物」的製作與分享，串連歷史與土地，讓人深入其中，獲益良多。

九品蓮花生態教育園區

43 台南 六甲

全方位體驗蓮荷之美的花花世界

座落在台南六甲林鳳營的「九品蓮花生態教育園區」，自1988年研發香水蓮花至今已逾30年。創立人林跌古原本從事水產養殖，後因一位美國友人送給他12朵蓮花球根，就此開啟「九品蓮花」誕生的契機。在他悉心鑽研下，不僅成功培育蓮荷獲得「神農獎」肯定，更因秉持「天然健康」養生理念，進而從一級產業經營至五級產業，建構出這處結合文化、藝術、觀光、休閒的多功能園區。

★**農場營運方向**：以「香水蓮花」為主要生產，建構「九品蓮花」品牌，除銷售相關產品，並結合觀光、教育、文化，推動多元體驗活動，提供相關休閒服務。

★**農場主要客群**：國內旅遊族群為主，包括家庭親子、樂齡族群，以及戶外教學、企業機關團體等。

★**主要服務項目**：香水蓮花生態導覽、蓮花採摘體驗，蓮花相關產品及特色餐飲服務等。

★**主要銷售產品**：蓮花茶，蓮花系列保養品，及蓮子加工食品等。

★**場址**：台南市六甲區林鳳營109-1號

★**電話**：+886-6-698-6968

★**特色認證項目**：

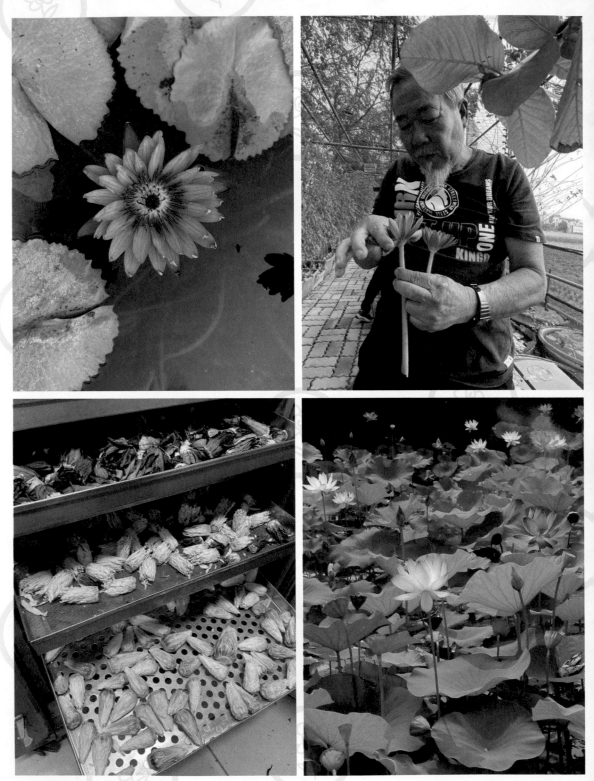

↑色澤飽滿、花型碩大的「九品香蓮」是園主林朕古精心培育的成果。

↑從蓮花茶、蜜蓮子，到蓮花精油手工皂、精華液，都是取材自蓮花的加工商品。

多年精心研究，培育九品香蓮

目前香水蓮花栽培面積廣達 6 公頃，並堅持以「天然生態池」栽種。在 30 多年的蓮花雜交和培育研究過程中，林朕古不但栽培出數百種蓮荷，並以「九品香蓮」為品牌進行推廣。在色彩方面，共有白、金、黃、紅、紫、藍、茶、綠、黑九大色系、七十多種花色，而且花形特別碩大，開花時可長到 30 公分以上，此外，每株香蓮每年更可開出 100 到 300 朵花，除富觀賞性，更具高度經濟價值。

園區裡還有許多珍奇蓮荷，包括世界最大帝王蓮、世界最大朵荷花、世界最多花瓣數荷花、世界最迷你小香妃多重瓣睡蓮、世界最古老有文獻記載的荷花，以及由林朕古所培育的世界最香睡蓮等，充分展現「九品蓮花生態教育園區」的豐富性。

蓮荷產品多元，凸顯經濟價值

不同於大多數蓮荷在夏季盛開，九品香蓮終年綻放，秋冬尤美，更集食用、藥用、保健等實用功能等於一體。加上內含豐富的蓮花粉、蓮花蜜，以及有世上少有的蓮花胚胎素，所以可以用來進行多元化的加工應用。例如經過焙製的香蓮茶，清香甘醇、毫不苦澀，廣受市場歡迎。此外，將蓮子運用於食品製作、將香水蓮花結合生技製成手工皂等美妝保養品，都是結合技術與創意的精采呈現。

↑除了觀賞各式各樣的蓮花,「九品蓮花生態教育園區」還有豐富的蓮荷體驗活動。

↑以蓮花製作的香蓮茶、蓮花火鍋，從顏色、香氣到滋味，都令人著迷。

豐富接觸之旅，感受蓮荷風華

體驗活動 認識精采蓮荷面貌

　　自成立「九品蓮花」以來，林朕古即採「不收門票」方式讓民眾免費入園，除希望來客能藉由親自遊園觀覽蓮荷之美，並設計出各種相關體驗活動，以期增進國人對於蓮花、荷花的認知與喜愛，例如乘坐大王蓮、採集蓮花、彩繪蓮花寶寶風鈴、製作蓮花萃取液保養品⋯⋯等；讓走進這裡的人們都可以更加深刻了解香水蓮花與荷花的產業文史、自然生態，以及豐富的藝術性與實用價值。

特色餐飲 品嚐美味蓮荷料理

　　除了蓮子與蓮藕，你知道蓮花也可以入菜嗎？——以蓮荷為主題的餐飲，可說是「九品蓮花」的一大特色，包括色澤清麗的蓮花茶，在鍋中盛開的蓮花養生鍋，還有荷香荷葉飯、蓮子石頭鍋巴飯拌飯、香水蓮花果凍、蓮花冰沙等，讓人不僅能看到蓮花之美，還能聞到蓮花清香、品嚐蓮花之味，充分體察「蓮荷料理」的風雅與精采。

與鴨同歡的鄉村莊園

台南鴨莊 休閒農場

　　「台南鴨莊」原以傳統菜鴨養殖及鴨蛋加工為主，是祖傳三代養鴨人家，後逐漸轉型為寓教於樂的休閒農場。園區佔地約三公頃，設施完善，環境清幽，除了飼養鴨隻、以「鴨生態」為主題提供生態導覽解說之外，並設有垂釣區及田媽媽鄉村美食料理。

★**農場營運方向**：以養鴨為核心主軸，結合生態、生產、生活，提供綠色農遊體驗活動。

★**農場主要客群**：一般親子散客，以及學生戶外教學、社區團體、公司行號自強活動等團客。

★**主要服務項目**：養鴨生態導覽解說，鴨蛋加工產業講解及 DIY 體驗。

★**主要銷售產品**：鴨蛋及其加工品如鹹蛋、皮蛋、酒香蛋、蛋黃油等。

★**場址**：台南市官田區渡拔里三塊厝 178-1 號

★**電話**：+886-6-690-1101

★**特色認證項目**：

↑鴨舍環境管理良好，讓「台南鴨莊」出品的鴨蛋有口皆碑。

↑以新鮮鴨蛋製成的各種蛋製品,充滿鄉土古早味。

重視自然環境,新鮮鴨蛋質量俱佳

農場園區腹地廣大,講究自然工法,除了不使用化學肥料與藥劑,並運用園內原生植物為資材建構綠化設施,讓整座農場洋溢鄉村自然氛圍。而在特別設置的養鴨專區,也因環境維護與衛生管理良好,完全聞不到鴨禽氣味,不但鴨隻健康,而且鴨蛋產量與品質穩定,充分顯示出農業生產、農村生活及農業自然生態高度融合的經營用心。

古法加工製造,生產美味鹹蛋皮蛋

運用自家生產的新鮮鴨蛋,農場也結合傳統古法,進行各項加工蛋品製作。例如「紅仁熟鹹蛋」需將鴨蛋先裹上加鹽紅土泥漿,再醃製約一個月,最後洗淨蒸熟而成;也因採用紅土醃製法,所以不會有過鹹的問題,蛋黃特別香濃好吃。「古早味皮蛋」則是將鴨蛋浸泡在以鹼片、茶葉、食鹽調製的皮蛋液中兩個月,再撈出風乾;成品蛋白呈琥珀色,並具有美麗磷晶松花,蛋黃則醣化綿密,甘醇味濃。另外,「鴨莊酒香蛋」則是將生鴨蛋先煮成半熟醣心蛋,再將蛋殼敲碎,然後浸泡再以紹興酒與十全大補湯醃漬一星期後而成,味道香醇濃厚。其他還有青草皮蛋、紅仁蛋黃、蛋黃油等,都極具口碑,深受市場歡迎。

↑從參觀鴨舍到手作鹹蛋，在豐富的體驗活動中可以充分感受鴨農日常。

↑ 來到「鴨莊」，當然不能錯過色香味俱全的鴨肉和鴨蛋料理。

徜徉養鴨人家，深度體會農村之樂

體驗活動 感受養鴨撿蛋農家生活

為了讓都市人能實際體驗農家生活，「台南鴨莊」以「鴨生態」為主題，除提供生態解說，主人還規劃出系列性相關活動，包括搭乘遊園火車至鴨舍參觀、分辨鴨子的喜怒哀樂叫聲、餵養鴨隻、撿拾鴨蛋，以及親手製作鹹鴨蛋、青草皮蛋等 DIY 教學，內容豐富多元。同時，農場也特別設置一間「鴨蛋教室」，以供做為認識鴨蛋構造、判別選擇新鮮好蛋、認識鴨蛋加工過程的教學場所，充分結合養鴨產業與農村生態旅遊，深具娛樂趣味與知識性。

此外，利用既有魚池環境，除提供垂釣體驗，也融入水產養殖產業文化，包括解說早期漁民救魚方式、古代渡河方式等，再加上農場裡還設有露天烤肉區、懷舊焢窯區以及露營場地，非常適合假日親子全家同遊，共享戶外休閒之樂。

特色餐飲 必吃鴨蛋鴨肉鄉土美食

來到農場的「田媽媽蛋品展售中心」，可以品嚐各種蛋類加工品，包括鹹鴨蛋、青草皮蛋、酒香蛋、頂級無斑點皮蛋等。如果意猶未盡，還能在餐廳享用結合在地食材的美味料理，例如三彩蛋拼盤、鴨肉雙拼、鴨肉羹、酸菜鴨肉湯等，都是必吃特色菜；另外還有十全醉蝦、紅燒豬腳、紅燒酥魚等鄉土菜餚，可以充分感受「養鴨人家」的飲食生活。

優質芒果體驗農場

45
台南　玉井

小崇ㄅ果園

　　「小崇ㄅ果園」位於芒果的故鄉台南玉井，主人「小崇」李裕崇自 2007 年開墾土地種植愛文芒果，即由幼苗種起，直到第三年才開始留果，且以外銷日本為主要目標。2013 年起，基於「想把農村的純樸慢活、務農的收穫快樂分享給更多人」，小崇決定將傳統農業轉型為觀光果園，並且增植名為「大丁香」的荔枝。

★**農場營運方向**：以「友善土地、減少農藥」的方式進行水果種植，結合果樹生長、自然景觀、採摘水果、食農教育等體驗活動，提供觀光果園休旅服務。

★**農場主要客群**：國內及國際旅遊族群為大宗，包括家庭親子、樂齡養生族群等。

★**主要服務項目**：芒果及荔枝採摘、鮮果品嚐、手作果醬、賞芒果花、食農教育等農場體驗。

★**主要銷售產品**：具產銷履歷的愛文鮮果、大丁香荔枝、愛文芒果乾、愛文芒果醬、冷凍情人果、愛文芒果冰淇淋及愛文芒果雪花冰等。

★**場址**：台南市玉井區中山路 55-2 號（旁）

★**電話**：+886-6-574-5847；+886-980-036-320

★**特色認證項目**：🟡水果

↑無論什麼季節走進「小崇ㄅ果園」，都能感到果樹生態之美。

↑愛文芒果以宅配為主，在欉紅保存期限短，但滋味鮮甜。以整顆芒果對剖後直接乾燥的芒果乾，具有無添加的好滋味。

草生栽培，生產高品質芒果

為了種出「讓人可以安心吃」的愛文芒果，小崇堅持實施草生栽培，除了不噴灑除草劑、減少農藥用量，同時每年進行農藥殘留檢測，並獲得產銷履歷認證；所產芒果香氣濃郁、口感 Q 甜，品質直達外銷日本等級。而他這樣「將果樹當小孩在照顧、把水果當藝術品在創作」的精神，連日本群馬縣議長也被吸引，甚至專程率團前來參訪交流。

此外，園內還生產大丁香荔枝，並以友善方式栽種。這種荔枝果實較大，但籽小、果肉多，加上吃起來口感 Q 彈，很像蒟蒻，所以又被稱為「蒟蒻荔枝」。也因為酸甜適中、風味獨特，而且產量較少，所以常常供不應求。

安心加工，保留芒果好風味

除了鮮果，小崇採用自家果園出品、具有生產履歷的芒果為原料，也進行加工食品研發製作，並且特別講求安全、衛生、天然等細節，所以包括以整顆芒果對剖做成的芒果乾，還有芒果醬、芒果雪花冰、冰淇淋、情人果等，都能嚐到純粹的愛文芒果風味。

↑走進果園，親手採下「樹頭鮮」，無論大人小孩都感到喜悅滿足。

↑愛文芒果是夏天限定的滋味,新鮮採下後現剝現吃,水嫩鮮美。

五感體驗,倘徉優質芒果園

主題導覽 認識芒果,接近自然生態

在小崇的帶領下,可以走進草生栽培的果園,感受綠意盎然的果樹景致,近距離接觸大自然的美。同時還能經由聆聽講解深入了解芒果與荔枝四季不同的生長狀況,甚至觀賞到開花時節許多昆蟲穿梭其間的動人生態。而若適逢產季,光是看到果樹上一顆顆碩大飽滿、鮮紅芬芳的成熟果實,就足以讓人深刻感受置身果園的幸福。

體驗活動 鮮果採摘,感受收穫喜悅

每年只要到了5月至7月盛產季,小崇就會開放園區供遊客採摘芒果——你可以戴上斗笠,隨著主人的腳步,一邊學習如何辨別熟成芒果,一邊穿梭果園尋找白色套袋中透出紅色的果實,親自體會從樹頭摘下新鮮芒果的欣喜與滿足。此外,既然來到以生產愛文芒果著稱的果園,當然不能錯過享用新鮮芒果切盤的機會,或是來一盤色澤艷麗、果感十足的愛文芒果冰,享受大吃芒果的快感。

而為了讓來到「小崇�541果園」的國內外遊客能對台灣所生產的高品質水果留下更加深刻的印象,小崇也規劃出果樹認養、手作芒果醬、賞芒果花等活動——豐富的芒果之旅,怎麼能錯過?

46 台南 新化

種筍起家的合家歡農園

大坑休閒農場

座落於台南市龍崎區與新化區交界的「大坑休閒農場」是世居當地的傳統農家,從第一代蔡家阿公阿嬤在這片山坡地種筍、種蔬果、養雞、養豬,到人稱「蔡爸」和「蔡媽」的第二代蔡澄文夫妻接手,除開展畜牧業、從事土雞及梅花鹿養殖,並因應時代轉變,於十年後轉型為休閒農場。發展至今,不但有第三代「蔡家三姊妹」投入共同經營,更讓這處充滿農村氣息、具備優質食宿環境的鄉村農場成為台灣休閒農業的傲人代表。

★**農場營運方向**:以自家大片竹林出產的竹筍為主要生產,結合鄉土料理、農家景觀、加工特產、鄉村住宿等,提供農業體驗休旅服務。

★**農場主要客群**:國內家庭親子旅遊及樂齡養生族群。

★**主要服務項目**:竹筍料理、農業及加工手作體驗、農旅伴手。

★**主要銷售產品**:筍醬、脆筍、筍絲、福菜筍等竹筍加工食品。

★**場址**:台南市新化區大坑里 82 號

★**電話**:+886-6-594-1555

★**特色認證項目**: 🐘 林竹 🌾

↑蔡爸種竹,蔡媽剝筍,就是「大坑」的農家日常。

↑純粹手工製作的各種醃筍、醬筍，充滿古早味。

優良環境結合經驗技術，出產最佳品質鮮筍

新化以出產綠竹筍、麻竹筍出名，因為地理環境合適，所以當地農民幾乎每戶都有一座筍子園。而「大坑」也不例外，在10公頃的總面積中，就有1公頃是麻竹林。除了日照充足、沙質壤土等先天條件，加上坑谷地形致使落葉與雨水自然覆蓋，就形成竹筍最佳肥料。

每逢4～10月竹筍產季，天未亮時就必須採收。也因為還沒出青才不會有苦味，所以好吃的筍都埋在土下，必須小心翼翼用鋤頭挖開，再用筍叉割下。同時，下刀還必須精準，以便確保切下的竹筍深度與長短適中，並讓留下的部分能繼續生長，下次可以再長出新筍。

除了講求當日現採，竹筍要好吃，後續的保鮮動作更是重點。為了避免鮮筍採下後繼續生長、纖維變粗讓口感變差，所以在採收兩小時內就必須下鍋料理，以求維持最佳品質。

傳統古法加上天然手作，製成古早風味伴手

除了真空冷藏包裝的新鮮竹筍之外，在農場女主人蔡媽媽的親手製作下，「大坑」還出產各種好吃的筍子加工食品，包括手作天然香脆筍、筍絲、福菜筍，以及用白蔭油醃製、封裝半年才完成的醬筍，還有融入健康概念、不重鹹、帶有甘甜復古味的筍漬等，都是大受歡迎的的季節限定商品。

↑從景觀設施到體驗活動，洋溢農村風情的「大坑」讓人滿足又放鬆。

↑以自家生產的食材入菜，「大坑」的每一道料理都嚐得出「味自慢」的品質。

農村風光搭配農家料理，形成魅力十足景點

由於環境清幽、農家風情十足，加上蔡媽的廚藝精湛、農場廚房所端出的料理令人耳目一新，使得這處地處山區的休閒農場每逢假日總是遊人如織、座無虛席。而在第三代「蔡家三姊妹」的投入下，「大坑」不但依然保有傳統農家的竹筍生產特色，並利用百分之百在地食材加上新鮮創意，讓來到這裡的客人不僅能夠吃到蔡家人引以為傲的豪邁料理，更能在隨處可與雞群、白鴿、迷你豬打招呼的農場環境中，真切體會「農家樂」的慢活樂趣。

體驗活動 融入農家，感受農趣

來到這裡除了可以毫無距離的親近農場動物、泡在山泉中享受天然SAP，還能漫遊步道、探索腹地廣大的竹林、菜園。此外，農場還以「竹」為主題，推出竹筍加工、竹編藝術、竹林採集、生態導覽等活動，讓大家深刻感受「賞竹、玩竹、用竹」的竹文化之美。

特色餐飲 鮮筍大餐，百吃不厭

以自家生產的竹筍、蔬菜、放山雞和豬肉等為食材，加上蔡家母女的手藝與創意，讓「大坑」的鄉土料理深受好評。包括焗烤綠竹筍、筍醬蒸魚、迷迭香豬肉香腸、龍眼木鳳梨蜜烤香雞、鮮麻竹筍雞湯、炭烤脆皮迷你豬、金箔黑金米竹筍飯……，道道都精采，讓人回味無窮。

農春鎮 生態教育農場

47 高雄 阿蓮

沒有圍牆的自然農園教室

　　「農春鎮生態教育農場」佔地約 5 公頃，於 2000 年正式對外營運，採有機方式栽種蔬菜、以平面養殖飼雞，並結合「蝴蝶生態」，是一個以「農村體驗」為主的大自然教室。農場中風光明媚、綠意盎然，具體呈現出傳統農家生活面貌，除了實際生產，並藉由系列性活動，讓大小朋友可以在輕鬆休閒的同時，體驗種植及採摘的樂趣，呼吸好空氣、放鬆好心情，也深刻認識田園文化資產的珍貴與活力。

★**農場營運方向**：以養雞、種菜為主要生產，結合生態環境、農村生活與加工農產品，提供農業旅遊體驗服務。

★**農場主要客群**：校外教學及公司行號團體、家庭親子旅遊族群。

★**主要服務項目**：農村生活體驗，如餵雞、撿雞蛋、蔬菜採摘、拖牛犁等。

★**主要銷售產品**：雞蛋、蛋捲、茶葉蛋，以及有機蔬菜、手工饅頭等。

★**場　址**：高雄市阿蓮區中路里 3-66 號

★**電　話**：+886-7-631-5458

★**特色認證項目**：

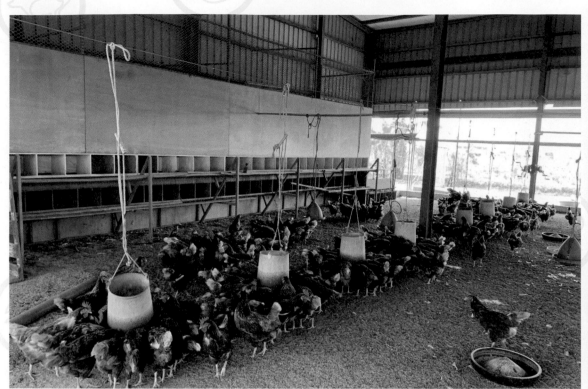

↑不同於許多雞農採用堆疊式雞籠，「農春鎮」以人道的平面飼養法，讓雞隻有足夠的活動空間。

↑農場所生產的「快樂蛋」健康營養,怎麼料理都好吃。

　　在「農春鎮」擔任特助的黃資雯,其實就是農場主人第二代。在大學畢業之後,因為不忍父母經營農場辛苦,所以便離開餐飲界、回到她從小就熟悉的農場環境中,陪伴父母一起打拼。而十年來,從接待工作開始,到深入農場生產管理、行銷推廣等各面向工作,也讓「農春鎮」呈現出欣欣向榮的嶄新面貌。

人道平飼養法,讓雞群健康有活力

　　在農場內的家禽養殖專區裡,看不到層層堆疊的籠架,而是採取極為奢侈的自然平面飼養方式,讓雞群有足夠的散步空間,並搭建專屬棲架以供雞隻夜間休息;此外,還特別規劃沙土區,以便雞群可以進行沙浴、清理羽毛與身體。而這樣養出來的雞,相較於被關在籠子裡的雞,當然要健壯活潑得多,所產出的雞蛋,自然也比較營養健康。

優質快樂蛋,入菜做點心都美味

　　自家生產的雞蛋,除以「快樂蛋」為名,經洗選包裝後新鮮販售,也進行簡單加工,做成農場裡的人氣食品。例如茶葉蛋,就是將「快樂蛋」放進以特製中藥材與蜜香紅茶中滷製而成,香Q好吃。而「快樂蛋捲」則是純手工製作的蛋捲,吃起來厚實,而且蛋香濃郁。

↑ 欣欣向榮的菜園裡，四季都有不同蔬菜生長。

↑各種新鮮蔬菜生產，除了用於烹製農場料理，也做特色加工食品。

友善環境，栽植安心無毒蔬菜

　　整個農場環境，其實就是黃資雯母親兒時生活的縮影，所以除了雞舍之外，還有大片菜園，裡面種植各式各樣的蔬果及野菜，包括白地瓜葉、紫地瓜葉、腰子草、人蔘菜、白鳳菜、紅鳳菜、赤道櫻花草、白馬齒莧等，依時序不同輪替生長，讓農場一年四季都有新鮮的蔬菜產出。此外，也因為栽種過程完全不使用化學肥料及農藥，也不噴灑除草劑，所以種出來的各種蔬果物都健康無毒，令人安心。

延伸加工，研製創意彩色麵點

　　利用自家生產蔬菜，對烘焙非常感興趣的黃資雯，也著手研製加工食品，像「彩色饅頭」就是她使用有機麵粉手工揉製，再加入南瓜（黃）、蝶豆花（藍）、狼尾草（綠）、甜菜根（紅）等天然植物所做出來的繽紛麵點，不僅融入傳統麵食技術，更結合食材特色創意，讓原本平凡無奇的饅頭，變成令人眼睛一亮、好吃好看又健康的農場特產。

↑餵雞、撿蛋、摘蔬菜……,「農春鎮」讓人感受到濃濃的農村風味。

↑以在地食材做成的各種鄉土菜餚，就是最迷人的農家料理。

親近自然，體會傳統農家之樂

體驗活動 養雞種菜感受農村好風情

由於以「大自然的教室」自期，所以來到「農春鎮」可以藉由參加各種有趣活動感受置身農村之樂。例如走進開放式雞舍餵養雞群、撿雞蛋，腳踏泥土在菜圃中種菜、摘菜，或是動手焢土窯雞蛋、DIY 做彩色蔬菜饅頭，甚至在特別的「農具博覽會」展示區認識傳統與現代的變遷、深入農家人文與特殊生活經驗，在兼具知性感性又充滿趣味性的農村旅行中，了解農業與人的關係、體認台灣土地的美好。

特色餐飲 在地食材煮出阿母的滋味

想吃道地的農家菜，可別錯過「農春鎮」的招牌料理。黃資雯說農場裡最受歡迎的人氣餐點，就是以自家蔬菜為主角的「養生蔬食鍋」，鍋底以新鮮蔬果加上柴魚熬製湯頭，滋味鮮甜清香，再加上當天現採的季節蔬菜，清爽飽足卻又毫無負擔。另外，採用放生土雞燜烤而成的「香烤桶仔雞」，不僅香氣四溢，而且皮酥肉嫩，土窯雞更是非嚐不可的鄉土好料。此外，還有菜圃蛋、老母雞湯等傳統菜餚，都是具有「阿母味道」的農家好滋味。

鴻旗 有機休閒農場

稻鴨共作、鳳梨香甜的優質農園

位於屏東高樹水源水質保護區的「鴻旗有機休閒農場」，佔地廣達 10 公頃。農場創辦人許天來自教育界，退休後即致力於有機農業，除運用無污染的山泉水資源與經過認證的肥沃土壤進行「稻鴨共作」、生產稻鴨有機米，並在嘉義農試所輔導下進行鳳梨栽培。而在農作有成之後，為推廣有機理念，被同業譽為「鳳梨老師」的許天來更將原本的生產型農場轉為休閒農場，期望讓來到「鴻旗」的大小朋友都能深刻感受「吃出健康、活出希望」的農場新概念。

★**農場營運方向**：以有機農業生產為核心，結合環境較與與休閒農遊，提供農場體驗休旅活動。

★**農場主要客群**：戶外教學、親子遊等對於農村體驗、健康飲食有興趣的休旅族群。

★**主要服務項目**：農場生態導覽、採果摘菜等農事活動，以及食農教育體驗等。

★**主要銷售產品**：鴨稻米，有機鳳梨、紅龍果等生鮮水果，以及鳳梨乾、黑豆醬油等加工品。

★**場址**：屏東縣高樹鄉泰山村產業路 330 號

★**電話**：+886-8-796-7301

★**特色認證項目**：

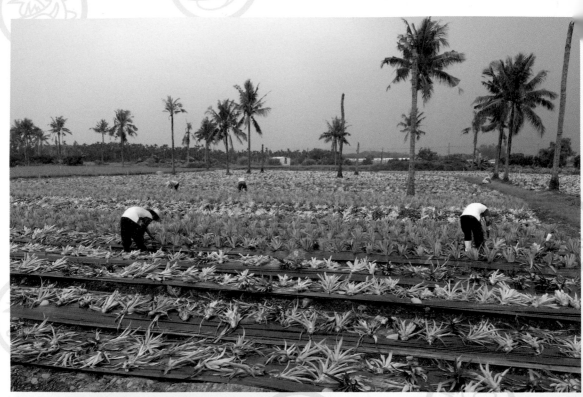

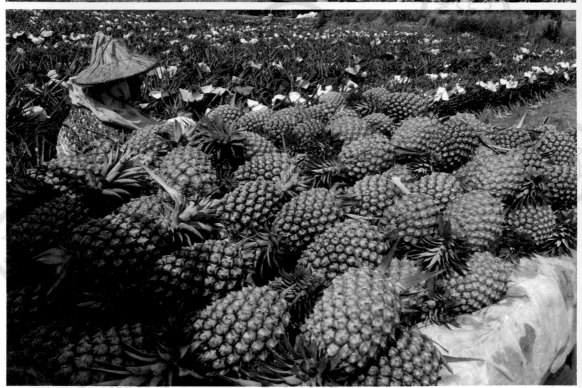

↑結合多年深耕經驗與技術改良，讓「鴻旗」可以全年生產鳳梨。

↑以自產有機鳳梨做成的加工食品，既天然又富農家氣息。

農場第二代主人許哲榮早期於加拿大取得電腦及企管學士學歷，由於想為父親所打造的有機農園盡一份心力，所以 2007 年畢業後即回鄉投入農務生活，並取得義守大學 EMBA 企管碩士學歷，希望運用所學行銷經驗，拉近生產者與消費者的距離，讓大家一想到「鴻旗農場」就知道有好吃的農產品、好玩的農場體驗。

技術改良，全年生產有機鳳梨

目前「鴻旗」以栽種鳳梨為主，而鳳梨屬熱帶水果，生長期受到季節限制。但在許天來父子多年的經驗與技術鑽研下，不僅克服鳳梨集中夏季盛產的問題，而且規劃出全年產銷計畫，藉由不同品種鳳梨生長的特性來加以調解產季，讓消費者一年四季都能享用到新鮮解健康、香甜細緻的健康有機鳳梨。

天然加工，製作有機水果食品

除了鮮果，「鴻旗」也生產有機鳳梨相關食品，過程中除採自動化水果重量分級，並以最天然的方式進行加工。例如「有機鳳梨乾」即採用甜度較高的金鑽鳳梨直接切片、低溫烘焙而成，吃起來充滿鳳梨香氣與自然酸甜。而「鳳梨豆豉醬」則是將切片鳳梨先用鹽與糖進行醃漬、完成出水，然後再放入豆豉，以甕慢慢釀製約 4 ～ 6 個月，最後裝入玻璃瓶密封──許媽媽手工客家釀製工法，充滿古早風味。

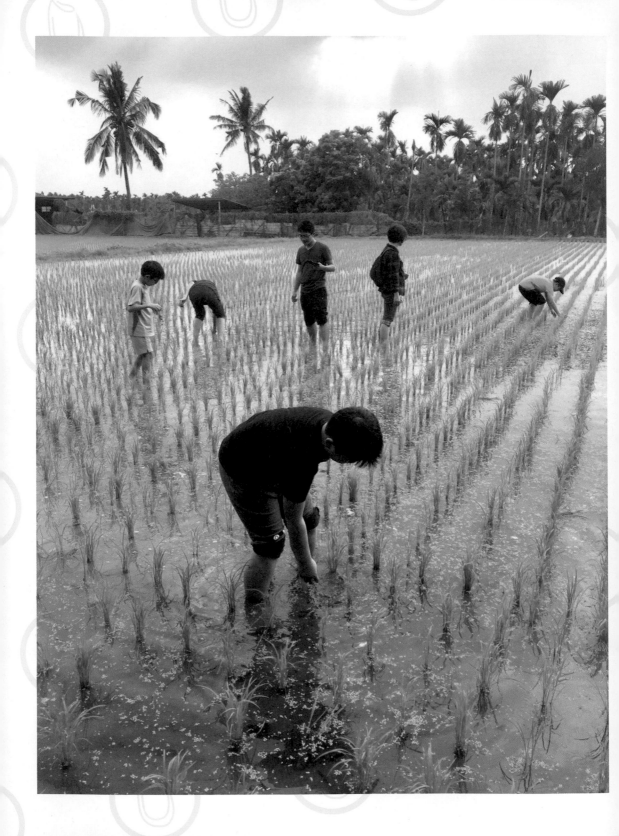

←↑稻鴨共生，培育出有口碑的「鴻旗稻鴨有機米」。

與鴨共生，栽植健康安全良稻

　　此外，「鴻旗」以稻鴨共存的方式栽種的有機米，也十分具有盛名。早在民國 34 ～民國 60 年間，農民就有在稻田放養田鴨、土番鴨的作法。由於鴨子是雜食性動物，在覓食過程中會吃去稻中的雜草與福壽螺等害蟲，加上所排出的糞便又成為水稻生長的天然肥料，所以「鴨稻共生」的結果就是產出「不必施用農藥化肥」的無毒好米。

有機認證，嚴謹製作美味好米

　　而在「鴨稻共生」、以天然有機方式栽植水稻之外，「鴻旗」也設有專業的碾米廠、包裝廠，進行食用米的生產加工，同時也以「鴻旗稻鴨米」為品牌，與許多銷售通路進行合作推廣。也因為產品米粒大、風味佳、口感好，並且取得有機農產品認證、慈心有機認證及 CAS 台灣優良農產品標章等多項肯定，所以也成為農場代表作。

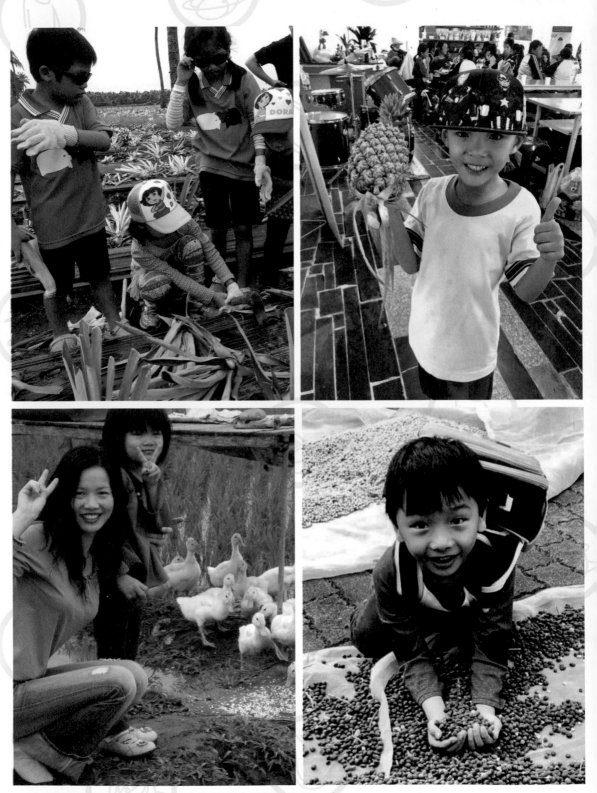

↑走進果園與稻田，親自感受置身有機農場的自然豐富與美好。

↑簡單的食材、素樸的烹調，就是最能吃出食物真滋味的一餐。

三大主軸，感受走進農家之樂

轉型為休閒農場後，在「有機農業生產、休閒農業、環境生態農業教育」三大發展主軸下，許天來與許哲榮父子不但努力生產優質農產品，也致力讓農場經營多元化，並增加許多寓教於樂的活動，希望能讓來到「鴻旗」的遊客可以在「親近自然田園、體驗多元農事、享受有機食材」的過程中，真切感受置身台灣農家的幸福。

體驗活動 多元農事，寓教於樂

除了有機農業生產，「鴻旗」也獲得環境教育人員認證，並被評鑑為「食農教育示範場域」。自家的大片稻田、果園與菜園，就是進行有機農業解說的最佳天然教室；此外還可結合插秧、除草、採果等季節性活動，以及碾米 DIY、手工搗麻糬、手作鳳梨豆豉醬等加工活動，讓參與者可藉由實際勞作深刻體會農事辛勞、了解食物得來不易的真義。

特色餐飲 有機料理，素樸真味

來到「鴻旗」，除了享用新鮮水果，如事先預約，也可以吃到熱情老闆娘準備的健康有機餐，食材除了有自家菜園栽植的時令蔬菜，還有以鳳梨及其他當季水果做的特色料理，例如鳳梨豆豉醬蒸魚、鳳梨醬炒青菜、鳳梨豆豉排骨湯、涼拌有機酪梨、火龍果沙拉……等。此外，當然也不要錯過風味十足的「有機鳳梨果乾下午茶」，感受最道地的農家滋味！

銘泉 生態休閒農場

49 屏東 瑪家

觸動五感的鳳梨農莊

座落在屏東大武山下的「銘泉」是祖傳三代的「鳳梨世家」，不僅栽種鳳梨已超過半個世紀，第二代掌門人吳木泉更曾榮獲「神農獎」肯定；也因為所培育的鳳梨品質精良，所以成為台灣首批外銷日本的鳳梨代表農家。而第三代接班人吳堅銘自小在耳濡目染之下，不但具有紮實的農務經驗，更在大學時選擇攻農管，並在接掌家族事業之後，與妻子謝美蓮同心協力，在 20 幾公頃的有機鳳梨田之外，聯手打造出「強調生態、生活、生命共存」的休閒農場新貌。

★**農場營運方向**：以「有機鳳梨」栽種為主，並具備豐富「農產加工」，再加上推動「有機環境」、結合「生態景觀」，逐步建構「休閒農場」風貌，朝向國際熱帶鳳梨主題園區努力──從農業生產、農村生活、延伸到自然生態、體驗生命，由一級產業升級到三級產業，是為實施及體驗食農教育與環境教育的極佳場所。

★**農場主要客群**：親子及樂齡養生族群。

★**主要服務項目**：農業體驗、手作體驗、鳳梨相關餐飲。

★**主要銷售產品**：有機鳳梨鮮果、鳳梨果乾、有機鳳梨醋、果醬、冰棒、糕點、醬油等鳳梨相關產品。

★**場址**：屏東縣瑪家鄉佳義村 114-6 號

★**電話**：+886-8-7990-220

★**特色認證項目**：

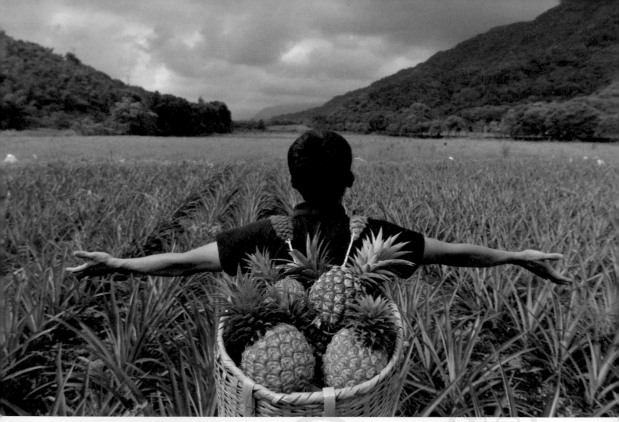

↑銘泉的有機鳳梨田一望無際。

　　基於對「農田是食物的產地，更是生物的棲地」的信仰，「銘泉」的一磚一瓦、一草一木都經過悉心規劃：從入門石磚牆上由四種特有生物圖騰（台北赤蛙、領角鴞、黃裳鳳蝶、屏東澤蟹）所構成的「場徽」，到園區內錯落分明的果園區、花園區、水生植物生態池區，乃至那顆在草皮間拔地而起、以竹編為主體結合當地稻穀、石灰、麻纖維等素材以傳統工法手砌而成的「大鳳梨」，都深含農場主人對於這片土地的情感與願景。也因此，來到這裡，不僅能夠親近自然、體驗農事、品嘗各式各樣新鮮美味的鳳梨製品，更能藉由他們的導覽訴說，進一步深刻認識這座「既傳統又現代」的休閒農場，並從中體會「讓生命回歸自然，讓生活回歸簡單，讓味蕾回歸真實」的真義與美好。

全面施行有機耕作，金鑽鳳梨質精量豐

　　「銘泉」的栽培面積有 28 公頃，毗鄰且集中在大武山下沿山公路兩旁，全面實施有機耕作，完全不使用農藥與化肥，並沿用輪耕機制讓土地可以休耕喘息。除以「有機鳳梨」栽種為主，並規劃有「有機蔬菜田區」、「有機紅藜田區」，產量穩定，品質亦獲高度肯定。

　　所生產的鳳梨以「金鑽」為主要品種，也因氣候、雜草影響，鳳梨大小顆都有，可細分為 13 種等級──從 1 級霸王大鳳梨，到 13 級玲瓏小鳳梨。一般來說，大顆肉質粗絲、汁多、口感酸甜，生津解渴；小顆肉質細密、汁少、口感甜蜜，回味無窮，各有風味。

發揮鳳梨滋味口感，開發多元創新食品

利用自產有機鳳梨所開發出來的相關加工製品，為農場一大亮點。從果醋、果乾、果醬，到冰棒、糕點、醬油，品項多元；除在研發上不斷創新，且重視製程環節。各項產品皆深受歡迎。

①鳳梨酥：

以手工製成，內餡選用農場栽種的有機鳳梨，外皮則採用土雞蛋、日本愛心麵粉與天然奶油製成，並加入屏東在地有「穀類紅寶石」之稱的紅藜來提升口感。

②鳳梨乾：

經長時間烘乾而成，製程中未添加任何添加物，保留鳳梨原有酸、香、甜的好滋味。

③鳳梨醬油：

以農場栽種的有機鳳梨與非基因改造黑豆天然釀造，原料通過農藥檢測合格，及ISO2200、HACCP 驗證，無添加防腐劑、安定劑、甘草、紅麴色素，且不含小麥麩質。鳳梨鮮明的酸甜，讓原本單調的黑色醬汁更添香氣與甘甜，不論沾、滷、炒，皆能展現不同深度與層次。並曾獲選為「農村好物」及「2019 台灣燈會推薦伴手禮」。

↑利用鳳梨衍生開發的相關食品創意十足、選擇繁多。

↑在景觀生態豐富的農場裡，親自感受採鳳梨的樂趣！

↑有趣的鳳梨糕點DIY，以及新鮮好吃的旺來大餐，都是「銘泉」的特色迷人之處。

積極維護自然生態，用心營造現代農家

主題導覽 農場主人帶路，觀看聆聽大地的奧妙

　　走在花草扶疏、環境清幽的農場中，可以探看豐富的動植物生態：從姿態萬千的空氣鳳梨、樹葡萄、黃金果、莎梨，到形形色色的五色鳥、台北赤蛙、鳳蝶、紅嘴黑鵯……，近距離感受大地萬物的豐富生命、覺察四季變換的景致之美。

體驗活動 下田學摘鳳梨，動手烘焙中西式點心

　　在一望無際的鳳梨田中採摘碩大澄黃的鳳梨，多麼令人興奮？來到「銘泉」，只要季節對了，就可以享有這樣的機會──在農場主人的帶領下，頭戴斗笠、背著竹簍，親自去感受「抱著鳳梨、滿載而歸」的感覺；此外，透過農場主人的口述故事，還能深刻了解在地鳳梨產業歷史、充分領略「鳳梨世家」薪傳的記憶與精神。同時，也不妨嘗試一下怎麼利用鳳梨製作好吃的點心──這裡的烘焙體驗教室設備齊全，只要跟著專業老師動動手，就能輕鬆做出傳統美味的中式鳳梨酥，還有令人食指大動的西式披薩！

特色餐飲 正港旺來大餐，享受鳳梨的原汁原味

①紅藜鳳梨披薩：

　　配料以有機或具產銷履歷的當季蔬果為主，並搭配自行栽種的有機鳳梨；而特製餅皮則是加入自家栽種的有機紅藜，田園風味十足。

②有機鳳梨汁：

　　採用有機認證的銘泉鳳梨大火熬煮而成的天然湯汁不加糖，　保持原味，酸甜可口。

③鳳梨水果茶：

　　以鳳梨汁為基底，添加有機香檬汁，再搭配多種有機水果，口感豐富。

天使花園 休閒農場

蘭花競艷的幸福製造所

50 屏東 竹田

成立於 2015 年「天使花園」是台灣第一家以「蘭花」為主題的休閒農場，園區除大量栽植蘭花，還特別打造白色蘭花教堂，並飾以萬紫千紅的熱帶蘭花，景致優美宜人，不但是假日休閒體驗花園農場的絕佳場域，也已成為南台灣的熱門戶外婚宴場所。

★**農場營運方向**：以「蘭花」為主要生產，除結合導覽、餐飲、DIY 活動提供農場體驗休旅服務。

★**農場主要客群**：國內旅遊族群為主，包括家庭散客、戶外教學、機關團體等。

★**主要服務項目**：蘭園導覽、花藝佈置、手作教學、特色餐飲，以及婚禮、主題派對籌辦。

★**主要銷售產品**：蘭花盆栽、新鮮切花、花束等，並有加工製作蘭花面膜。

★**場址**：屏東縣竹田鄉福安路 120 巷 101 號

★**電話**：+886-8-780-1699

★**特色認證項目**：

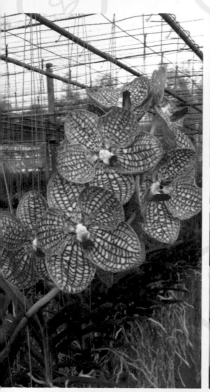

↑繽紛艷麗的各種蘭花，都是「天使花園」的驕傲生產。

　　農場前身就是以蘭花生產著稱的「竹田文心蘭驛站」。第一代主人陳文懃二十多年前租下不到半公頃土地投入蘭花栽植產業，並以外銷文心蘭為主。發展至今，不但花卉培育種類增加，面積也已拓展至三點五公頃，儼然成為南台灣最具代表性的熱帶蘭花出口基地。

友善農法結合科技，打造熱帶蘭花基地

　　園區以無毒環境為訴求，不採用化肥與農藥，所栽種的蘭花等植物皆以無毒方式對待，並特別建構人造驅蚊水池、營造友善環境。同時，藉由新一代農業科技的整合運用，使得蘭花不必種在土裡、而是整株直接懸在半空中，單靠「陽光、空氣、水」就能活！此外，目前所生產的花種也由原本單一的文心蘭擴展至萬代蘭、千代蘭，並引進泰國的腎藥蘭進行培育栽植，生產數量龐大。

一級蘭花生產為主，跨足二級加工產業

　　利用自家的蘭花生產，「天使花園」也供應蘭花盆栽、新鮮花束等花卉商品，甚至結合美妝保養生技，提供原料製作蘭花面膜，在一級生產傳統農業之外，也跨足二級加工產業，提升蘭花附加價值。

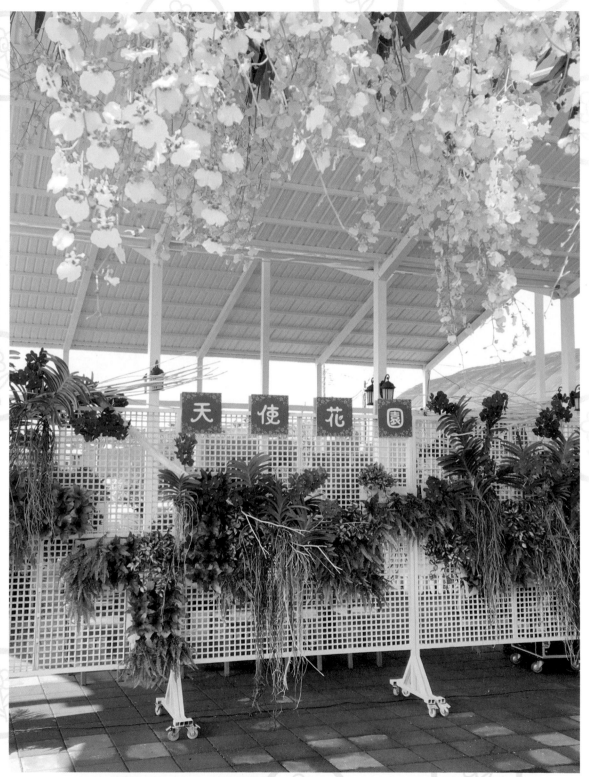

↑除了盆栽，農場也結合花藝設計，進行空間佈置。

↑置身美麗的「天使花園」，除了賞花、拍花，也可以親手玩花。

↑ 無論餐點還是飲料，都融入花卉概念，美味之外更賞心悅目。

結合觀光婚宴需求，展現休閒農場新貌

　　第二代主人陳宏志返鄉投入農場經營之後，發揮自家花卉優勢，並結合空間美學，除採用重視採光與通風的綠建築，並以「歐式風格」為出發點，打造教堂式外觀，加上花卉裝置藝術，呈現出「天使花園」的農場意象。同時，不僅設有專業蘭花溫室可做為講解及認識蘭花生態使用，連餐廳內的餐飲也應用可食性花卉並提供相關解說，充分結合「花藝」、「環境」及「餐飲」，展現出休閒農場的另一風貌。

主題導覽 參觀專業溫室，認識各種蘭花生態

　　走進專為種植蘭花而建、配有微電腦設計用以控制光照與風速的生產溫室，就能看到一大片交織著豔黃、桃紅、深紫等各種顏色的蘭花；尤其特別的是，這裡的蘭花全部都懸空吊起、而不是種在土裡，所以只要站在花株前，就能清楚看到「從根部到花朵」的完整樣貌，可說是「蘭花見學」最佳教室。

特色餐飲 融入花卉概念，提供視覺味覺饗宴

　　農場餐飲大量採用在地小農安心食材，包括有機蔬菜、食用花卉、無毒檸檬、老鷹紅豆等，並提供簡餐、套餐、下午茶等選擇。此外，不但在擺盤妝點上融入花藝美學，整體空間更充滿花朵佈置巧思，讓人在用餐同時，更能深刻感受置身「天使花園」的浪漫與美好。

Part 5

東台灣最棒
22家「農林漁牧」
漫漫遊農場

頭城 休閒農場

洋溢豐富農村人文生態的桃花源

　　「位於東北角海岸線上、距離台北都會區車程不過一個半小時的「頭城休閒農場」，佔地一百二十多公頃，場內除大片竹林，並廣植果樹、花卉，還設有水稻區及菜園。早在 1979 年設立時，就在創辦人卓陳明「尊重生命、師法自然」的理念下，秉持利用「農業生產、自然生態、農村生活」的精神，致力將農場打造為一處「健康、快樂、體驗、學習」的台灣農家桃花源。

★**農場營運方向**：以農業體驗活動為主，結合農村人文生態、水稻插秧、有機菜園採摘、農村美食 DIY。

★**農場主要客群**：以國內企業機關學校團體、樂齡族群、家庭親子旅遊為大宗，並有超過兩成的東南亞觀光旅客。

★**主要服務項目**：結合農村活動、食農教育、餐飲、住宿、酒莊體驗等，提供一日、二日、三日遊程或一星期營隊產品，也可依團體需求進行客製化的行程安排。

★**主要銷售產品**：季節有機蔬果，以及金棗茶、黃金桔、金棗醋、梅子醋、紅白葡萄酒、金棗酒、梅子酒等加工製品。

★**場址**：宜蘭縣頭城鎮更新路 125-1 號

★**電話**：+886-3-977-2222

★**特色認證項目**：

人稱「卓媽媽」的卓陳明當過小學老師、開過成衣工廠。然而，基於對兒時記憶中「人情純樸、充滿生機、踏實耕耘、勤奮豐收」農村生活念念不忘，於是，在投身農場經營之後，不僅頭戴斗笠、腳踏雨鞋、凡事親力親為，更將傳承自父母的獨特使命感，充分彰顯在「把農家的美好帶給每一個來到『頭城』的人身上」。也因此，無論是與她一起工作的夥伴，還是純粹來玩的遊客，都能在「卓媽媽」豐沛的感染力之下，深刻體會親近土地的喜悅、發現大自然帶來的驚奇與感動。

闢建有機菜園，化成可食風景

近年來，農場新闢建的有機菜園，可說是一大亮點。因為裡面所栽植的蔬菜瓜果除了不施農藥、不用化肥，而且在卓媽媽「龜毛」的要求之下，就連菜圃每一排菜與菜之間的距離疏密都極其講究。也因此，「頭城農場」生產的有機蔬菜不僅肥美、整座菜園漂亮得像是花園，甚至，還發展出「蔬菜盆栽」的農藝活動，讓來客都能輕鬆體驗「不必下田就能種菜」的療癒與滿足感。

←↓卓媽媽對於土地的熱愛、執著與感染力，讓「頭城農場」的農藝精神代代相傳。

↑農場內栽植的金棗樹達500棵，果實成熟後色澤鮮黃，皮肉皆可吃，味道甘中帶酸，極受歡迎。

↑農場善用自產無毒金棗，開發出多元且具在地風味的加工產品。

純淨水源灌溉，金棗品質精良

宜蘭縣原本就是金棗的故鄉，產量佔全台百分之九十以上。而「頭城農場」裡的金棗種植面積廣大，加上位於雪山山脈、面向太平洋，水源純淨、濕度充足，也因此，所栽植的金棗品質精良、具有濃郁的特殊風味，加上每年產量穩定，不僅可供入園遊客採摘，還能進行加工、發展出具有當地特色的金棗食品。

發揮物產特色，研發創新伴手

台灣人慣稱的「金棗」，其實屬於柑橘類，生果應稱金橘或金柑，亦有「黃金桔」的美稱。由於滋味酸甘、芳香迷人，所以早在 19 世紀就被用來醃漬蜜餞。「頭城農場」以自產的無毒金棗為原料，除釀製金棗醋、金棗酒，並開發出極具古早風味的茶飲、點心等相關產品，並強調不添加化學人工添加物、低糖、少油、純手工釀造等特色，符合現代人健康需求。

①古棗茶：

新鮮摘採的金棗洗淨之後，再以獨特工法烘製成茶，清香撲鼻、入口回甘，是一款讓人喝了還想再喝的古早味飲品，既潤喉又開胃。

②金棗酥：

以金棗、麵粉、蛋黃、鮮奶、奶油、糖粉製成外皮，再包入以金棗粒、金棗醬、無水奶油揉成的餡料，高溫烘烤之後，就成為一款從外到裡都能嚐得到濃濃金棗味的美味點心。

③黃金桔：

採用農場栽植的金棗，經過殺青、糖化、烘乾等傳統工法程序，製造出色澤漂亮、風味絕佳的蜜餞食品，可說是最具代表性的宜蘭名產。

←↑徜徉綠色稻田、採摘樹頭鮮果、親手製作古早味美食，就是「頭城農場」帶給你的農家生活美好體驗。

發揚農家精神，傳承農村體驗

　　從台灣第一代的休閒農場發展至今，幾十年來，「頭城農場」始終維持經營初心、致力於「感受農家之美」的帶動與推廣，並充分發揮結合「三生」（生產、生活、生態）的優勢，提供豐富的農村休閒體驗之旅。

體驗活動 水稻插秧、樹下摘果，感受一日農夫生活

　　農場內有平溪、桃子林溪以及當地人俗稱的「大溪」的三條溪水潺潺流過，除以農舍為主體，並規劃有可供體驗農夫生活的水稻文化區；可供觀賞餵養雞隻、鵝群、綿羊、兔子的農村動物區；還有可供採摘金桔、柑橘、百香果、蓮霧的農作果園區；以及隨四季變化而有不同收成的有機菜園區。此外，大片桂竹林除供觀賞，也於每年四月當令時規劃桂竹之旅，讓旅客可以親自體驗採筍樂趣。

特色餐飲 鄉土料理、傳統點心，傳揚古早時代滋味

　　農場裡所供應的餐食，包括切仔麵、鼎邊銼、米苔目之類的主食，以及豆花、圓仔湯、西米露等甜湯，都充滿濃濃的「庄腳味」。此外，還特別規劃金棗果醬、金棗麵包、金棗醋等利用農場特產製作加工食品的DIY活動，不僅可以讓遊客充分感受到「從產地到餐桌」的過程，還能學習到充滿「阿嬤味道」的鄉土料理與傳統點心，富含農家飲食文化的特色。

民豐農場

快樂耕作、種出飽滿稻米的有機先鋒

　　座落於礁溪的「民豐農場」成立於 1984 年，第一代農場主人游建富在接觸到當時花蓮區農改場正在推廣的有機資訊之後，隨即於 1985 年將承租來的六公頃土地全部投入有機試作栽培，也成為宜蘭地區最早種植有機米的人。第二代農場主人游勝文接手之後，除延續父親友善耕作理念，更進一步推廣「食育」概念，抱持著「在地人說在地故事」的熱血精神，他將農業生產與體驗活動加以結合，期望能夠讓來到「民豐」的人，都能藉由「親身下田、親手耕耘、親自收穫」深刻感受到「當一個農夫的快樂」！

★農場營運方向：以有機稻米生產為主，並藉由農業產銷班的組織運作來達到擴大經營行銷。此外，亦發展體驗導覽，結合農事生產及加工活動，推動「食農教育」理念。

★農場主要客群：親子旅遊、公司團體旅遊及戶外教學。

★主要服務項目：農業體驗、DIY 活動、食農教育。

★主要銷售產品：各品項包裝米、米餅、米茶、米麩、米酒、米露。

★場址：宜蘭縣礁溪鄉四結路 27-12 號

★電話：+886-3-928-2202

★特色認證項目：

一年一耕地力飽滿，順性自然，種出好米Q軟馨香

　　自施行有機耕法以來，「民豐」即採一年一期生產稻米，並藉由二期休耕期間種植綠肥作物、讓土壤有充足的時間休養生息。由於蘭陽平原開發程度低，原本土質就具黏性、也較肥沃，加上用水渠引礁溪龍潭山泉，純淨充沛，且蘊含大量有機養分，也因此，「民豐有機米」品質精良，無論是長秈米、糯米、還是珍珠米，不但粒粒穀米飽滿健康，也別具風土馨香。

↑「民豐有機米」一年一作，飽滿的稻穗是好好養地、辛勤耕耘的成果。

↑除了袋裝米，「民豐」也積極開發各種富含在地風情的米製品。

以米為本延伸開發，多角經營，加工生產米製好物

　　「民豐」所栽植的稻米，經過收割、曬穀、碾米等程序，除生產長秈糙米、胚芽米、白米、紅黑糯米、珍珠香米等各種包裝米，也進一步加工，製作成相關米製品，包括米麩、糙米粉、米酒、米露等，還有米餅及米茶，都是極受歡迎的家庭食品。

① 有機米禮盒：

　　有別於家庭號的袋裝米，選取有機栽培的特色黑糯米、紅糯米、長秈糙米，並加以精緻化包裝，呈現出既具質感又具鄉土氣息的「米禮盒」，是最能彰顯「米鄉文化」的伴手好禮。

② 爆芽糙米餅：

　　採用農場友善耕作稻米為主要原料，經過高溫瞬間烘焙而成，過程不添加任何人工香料，也不用油炸，保留天然米香及爽脆口感，吃得到美味與安心。

③ 三寶米茶包：

　　將糙米、紅糯米、黑糯米混製後，再以低溫烘炒而成。浸泡後會釋放出天然花青素，綻放出猶如玄米茶的香氣，是不含咖啡因的天然飲品。此外，沖泡之後的茶包還可以拿來做為煮甜湯或打米漿的食材，一物多用，環保又健康。

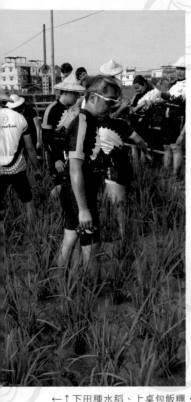
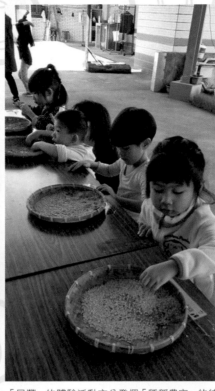
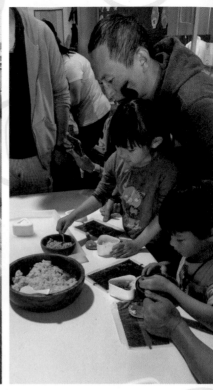

←↑下田種水稻、上桌包飯糰，「民豐」的體驗活動充分發揮「種稻農家」的特質。

熱血傳遞有機理念，結合活動，分享塊麗農村生活

　　身為第二代接班人，游勝文在面對「民豐」的經營時，一方面延續父親的理念，抱著「人類只要友善取之於自然，大地便會回饋以豐沛與永續」的信仰繼續堅持有機生產，此外，更藉由「分享與體驗」，積極將「吳沙社區」在地農家生活、有機稻米文化加以連結，期望能提供來到「民豐」的遊客，都能進而認識這塊友善土地的自然與美好。

主題導覽 有機稻米這樣栽種！傳遞自然永續的理念

　　只要事先預約，游勝文便會親自導覽解說，除介紹稻米栽培過程、有機農法、稻田天敵病蟲害等相關知識，還會帶領參觀稻米低溫存放室，讓大家親自觸摸、嗅聞各種不同穀物，甚至還能親手操作農機、學習打磨稻米的過程。

體驗活動 下田種米上桌吃米！感受種米人家的一天

　　結合「農事」與「農食」，游勝文除按照月份設計不同下田體驗，如3月插秧、4月補秧、7月收割等，讓大家有機會頭戴斗笠、腳踏水田，親自感受「當一天農夫」的快樂，同時，還精心規劃「彩繪包裝碾米」、「自製五彩米罐」、「有機米飯糰DIY」、「品嚐三寶米茶、米漿、米餅」等活動，讓參與者能在過程中深刻體會到置身於「米文化」的充實與感動。

波的農場

全台唯一的食蟲植物生態農場

　　成立於 1990 年的「波的農場」，是台灣最早以食蟲植物為主題的生態農場，更是全台唯一的專業食蟲植物教育展示園區。農場主人程清波原本學的是工程，並在中國大陸經商。後來因為健康警訊，讓他選擇返回故鄉、與植物為伍。也因為在荷蘭花卉展覽會上第一次看到豬籠草，並被這種植物的環境適應力及堅強求生性所吸引，於是便買了三株回來種。結果，在慢慢培養繁殖的過程中，他不但愈來愈感興趣，也因此決定進一步以食蟲植物為主角、轉作休閒農場。

★農場營運方向：以「食蟲植物」的栽植與販售為核心，並提供生態解說及盆栽 DIY 體驗。

★農場主要客群：以戶外教學為為主，包括國小、安親補習班等團體，亦有假日親子遊族群。

★主要服務項目：農場導覽解說、食蟲植物盆栽 DIY 及相關體驗。

★主要銷售產品：食蟲植物。

★場址：宜蘭縣員山鄉枕山路 149-41 號

★電話：+886-3-923-2209

★特色認證項目：

↑豐富的食蟲植物，是「波的農場」最引以為傲的生產。

經過十年蘊育環境，程清波不僅重新規劃廠內設備與動線，也務求建築與自然融合、構築有機空間，也正是因為這樣的有心經營，所以才能打造出「波的農場」如今擁有超過十萬株豬籠草、遍植毛氈苔、瓶子草、捕蠅草、空氣鳳梨、鹿角蕨等各種食蟲植物的專業生態農場面貌。

成功復刻雨林環境，細心栽培食蟲植物

　　程清波表示，全世界的食蟲植物共分成 6 目 10 科 17 屬，共約 600 餘種；而台灣原生的食蟲植物則有「茅膏菜科」及「狸藻科」2 科，共 12 種。之所以會出現「食蟲植物」，就是因為原生地土壤中缺少養分，於是，為了適應缺乏養份（尤其是氮肥和磷肥）的生態環境，因而演化出「誘殺小動物來補充必需礦物質和酵素」的生存之道。也因此，必須符合以下三項特徵，才稱得上是食蟲植物或肉食植物：

① 引誘接觸：

　　能夠以氣味、色彩、蜜腺等方式來吸引昆蟲等小動物。

② 困住獵物：

　　具備特化的捕蟲器可用來困住自投羅網的小動物，如：陷阱式－豬籠草、捕獸夾式－捕蠅草、黏蠅紙式－毛氈苔、捕鼠籠式－狸藻等。

③ 消化吸收：

　　能利用本身分泌的蛋白質分解酵素，或利用體內共生的細菌、真菌等微生物，來消化捕捉到的小動物，並能將分解出來的養份吸收到體內加以運用，成為植物體的一部份。不過，食蟲植物即便因為某些因素一陣子沒有捕食到獵物，它們還是可以跟一般植物一樣行光合作用，並且，也能利用不太發達的根部或身體的其他部位來吸收環境中的養份以維生，所以，並不會就此死亡。

↑許多學校都指定到「波的農場」進行戶外教學，認識台灣難得一見的食蟲生態。

↑除了參觀，還可以自己動手種植、把食蟲植物盆栽帶回家。

精心營造生態農場，提供寓教於樂園地

在程清波專業又細心的經營及照料下，「波的農場」不僅一年可賣出兩萬多盆的食蟲植物盆栽，更成功營造台灣難得一見的雨林環境，不僅是適合親子共遊的景點，也成為推廣生態教育的極佳場域。

主題導覽 食蟲植物初體驗，擁抱雨林芬多精

來到這裡，在程清波的帶領下，除了可以一一觀察並認識平常較少機會接觸到的豬籠草、捕蠅草、毛氈苔等食肉植物，也因為農場地處於山林環繞、水氣豐富之地，所以，在遍賞各種自然生態之外，還能感受到芬多精的圍繞，輕鬆釋放身心壓力。

體驗活動 親手栽植豬籠草，五感探索食蟲樂

如果想要進一步親近食蟲植物，不妨動手玩玩組合盆栽——從修剪新芽、扦插繁殖，到修剪枯葉、植株長大後的換盆，完整體驗豬籠草的栽植過程；然後，再吃吃豬籠草果凍、喝喝豬籠草茶，徹底感受食蟲植物世界的豐富有趣！

全球緯度最高的鳳梨農莊

54 宜蘭 員山

二湖鳳梨館

「二湖鳳梨館」位於宜蘭二湖地區，三面環山、一面鄰近平原，是個「名有湖、實無湖」的純樸鄉村。境內因為湖水乾涸、山溝沖刷所造成的地形及砂礫型土壤適合鳳梨生長，因而不但是北台灣唯一能種出鳳梨的地方，更是全球緯度最高的鳳梨產區。

★**農場營運方向**：以自產栽種鳳梨，結合加工生產及參觀體驗，提供「認識鳳梨生態」、「參與鳳梨生產」、「體驗鳳梨飲食」的觀光休閒及食農教育場所。

★**農場主要客群**：企業員工旅遊、親子家族旅遊族群。

★**主要服務項目**：鳳梨生態導覽、採摘及加工體驗、鳳梨製品伴手禮。

★**主要銷售產品**：鳳梨豆腐乳、鳳梨醬、鳳梨酥、鳳梨酵素、鳳梨醋等。

★**場址**：宜蘭縣員山鄉湖西村二湖路 108 號

★**電話**：+886-3-923-0046

★**特色認證項目**：

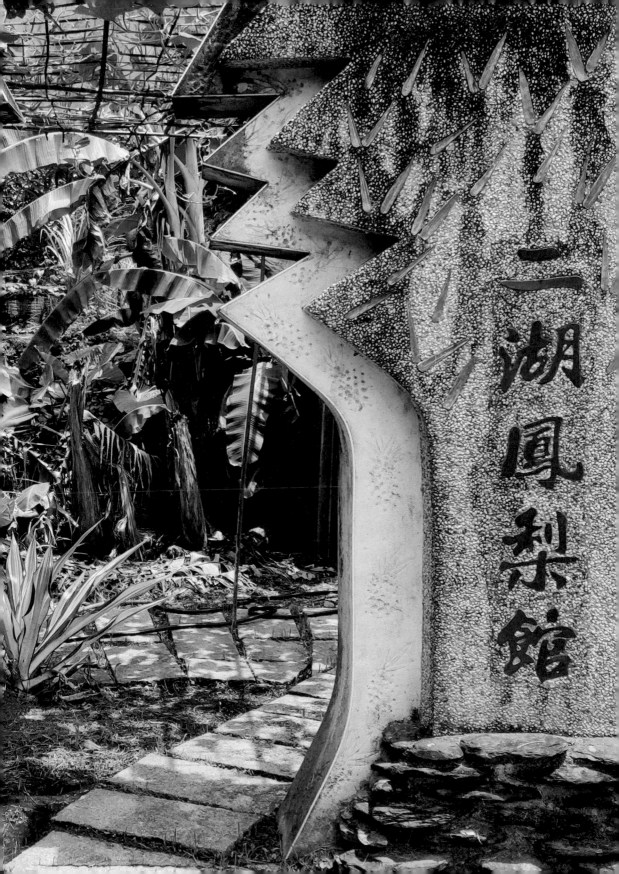

↑得天獨厚的地理環境，加上優良的生產技術，造就「二湖」的好吃鳳梨！

↑美味實吃的鳳梨產品，是「二湖鳳梨館」的亮點。

環境與技術兼顧，二湖鳳梨果香味甜又多汁

農場主人江朝清表示，二湖所產鳳梨最初是由南部引進品種試種，歷經多年改良，才研發出「個頭小、果實香、味道甜、汁液多」的高品質鳳梨。也因為栽種過程中不施生長激素、不用化學農藥，並且強調合理施肥，還會特別費工的進行去除尾部的動作，也因此，二湖鳳梨的纖維不但比其他地區所產鳳梨來得細緻，更是環保無毒的天然農產品。

傳統與創新並進，鳳梨產品選擇多元受好評

「二湖」所產鳳梨除供應鮮果零售，也搭配自家傳承的釀造手藝，自製自銷鳳梨醬、鳳梨豆腐乳等經典商品。近年來，更善用鳳梨酵素的特質，研發生產相關健康食品；加上鳳梨乾、鳳梨酥等傳統食品，都成為「二湖鳳梨館」的亮點商品。

①鳳梨豆腐乳、鳳梨醬：

不同於一般豆腐乳在製程中需添加米醬、黃豆，並待發酵（霉）才能食用，「二湖」鳳梨豆腐乳除強調採用非基因改造黃豆，並特別搭配自產鳳梨進行製作，不但別具風味，也不會有毒素產生的疑慮。而滋味醇厚的鳳梨醬也以二湖特有土鳳梨為原料，用來燒煮雞湯、製作甜點內餡都特別好吃。

②鳳梨酵素：

採用一般常溫自然發酵，不添加酵母菌，目前有液態及粉末兩種形式，天然健康。

鳳梨豆腐乳DIY

水煮去除多餘鹽份	排列整齊	曬太陽至乾

裝瓶	切塊	切塊

放入甘草片（約2片）	加入鳳梨汁	蓋上鳳梨片（2片）
加米酒	加入辣椒	加入砂糖（4大湯匙）

←↑ 從看鳳梨、摸鳳梨、到吃鳳梨，「二湖」給你深刻的鳳梨假期。

生產與體驗俱全，完整展現當代鳳梨農生活

主題導覽 鳳梨田中遊，採摘自己來

來到「二湖鳳梨館」，很難不對特別闢建的「鳳梨形」主題館留下深刻印象。而在主人江朝清父子的帶領下，可以在館後大片漂亮的鳳梨田中了解鳳梨生態。若遇農曆六月中旬至九月下旬鳳梨盛產期間，農場還開放採果，可以親自體驗收割鳳梨的成就感。

體驗活動 鳳梨 DIY，學會醃釀法

主題館中除了展示鳳梨生態資訊、販售鳳梨相關產品，也是體驗鳳梨醬、鳳梨豆腐乳DIY 的活動空間所在。而傳授這些美食密技的，正是女主人江太太！跟著她一步一步做，不僅能從中學得純正的醃製釀造技術，更能感受到「生產、保存、應用」的生活飲食智慧。

特色餐飲 澎湃鳳梨餐，一吃成主顧

想要來一頓具有「阿嬤味道」的「鳳梨風味餐」嗎？——土鳳梨醬苦瓜雞湯、富含鳳梨酵素的 Q 軟燉豬腳、還有別的地方吃不到的鳳梨芯炒杏鮑菇！只要事先預約，就能大飽口福，讓「二湖鳳梨館」江家人的豐盛鳳梨桌菜滿足你的胃、溫暖你的心！

八甲休閒魚場

55 宜蘭 員山

平地孿生的香魚王國

「八甲休閒魚場」原名「八甲金魚錦鯉養殖場」，於民國 1989 年設立在有「水之故鄉」美稱的宜蘭縣員山鄉，占地 2.2 公頃。1997 年，隨著東南亞養殖魚業的競爭發展，場主黃玉明決定再闢出路，不僅開始養殖可供食用、外銷的香魚，更於壯圍鄉加租廣達 6 公頃的魚場、擴大經營面積。當時，對於他在平地養殖香魚的創舉，曾有許多人抱著看笑話的態度評論：「如果香魚可以在『八甲』養活，那垃圾桶也能養了！」而果不其然，生性嬌貴、多半野生在山間溪流的香魚，一度大量猝死，而黃玉明也在痛定思痛後，更加發憤研修養魚專業知識。後來，不但讓「八甲」創下香魚年產量一百公噸的驚人成績，更讓「八甲」成為全台灣香魚產量最大的養殖場。

★**農場營運方向**：以魚場、餐廳為經營主體。除養殖香魚、鱘龍魚，並販售冷凍生鮮魚類、加工品，以及提供以自養魚類產品為特色的料理。

★**農場主要客群**：國內外團體及家庭式散客。

★**主要服務項目**：手作體驗、香魚相關餐飲。

★**主要銷售產品**：生鮮香魚、觀賞魚及其他魚類，並有相關紀念品、伴手禮等。餐廳則供應以魚類為主要特色的中菜料理，有單點及團體合菜等選擇，亦供應下午茶。

★**場址**：宜蘭縣員山鄉尚德村八甲路 1 之 10 號

★**電話**：+886-3-922-5990

★**特色認證項目**：

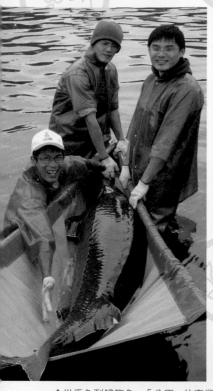

↑從香魚到鱘龍魚，「八甲」的專業養殖與加工技術，深獲各界肯定。

　　2001 年，黃玉明在魚場增殖鱘龍魚，並在「一鄉一休閒農魚園區」的政策推動下，於 2003 年創立主題餐廳，正式更名為「八甲休閒魚場」。發展至今，魚場內除養殖香魚、鱘龍魚、台灣鯛、錦鯉，還復育許多淡水原生魚類，如蓋斑鬥魚、青將魚等；同時也收養不少民眾拾獲的鱷魚龜、巴西烏龜等外來種生物。也因為魚場的特殊環境，致使周邊區域整年都有白鷺絲、夜鷺棲息，數量多達兩千隻，加上冬天還有水鴨、蒼鷺群聚，生態資源豐富，是賞鳥觀魚極佳處所。

突破養殖技術，香魚一年兩收

　　魚場中養殖最大宗的香魚，原本只能一年一收，所以素有「年魚」之稱。然而，場主黃玉明善用員山鄉的絕佳天然水質，再加上不斷精研相關專業，終於突破養殖技術，讓「八甲」的香魚可達到一年兩收的成績，而且無論是公魚還是母魚，都極肥美，一捕撈上岸，便在自有的加工區進行分級、急速冷凍、密封包裝等相關作業，也因此，遊客只要在收成季節來到「八甲」魚場，不但能在大片魚塭看到香魚養殖實景，還能在專業導覽員的帶領解說下，參觀香魚的加工操作流程。

↑ 品質精良的生鮮魚製品、加工品，魚場自產自銷。

生鮮魚類肥美，加工商品創新

　　由於產量穩定，魚場所養殖的香魚、鱘龍魚除固定供貨全台盤商，也設置展售中心進行販售。同時，魚場運用自營餐廳的優勢，不但致力研發設計各種香魚、鱘龍魚料理，也進一步加工製成鱘龍魚 XO 醬、蛋捲、方塊酥等相關食品，深具地方特色。

① 急速冷凍生鮮香魚禮盒：

　　香魚肉質鮮美、魚刺細軟，向來是饕客喜愛的美食。也因為富含蛋白質、不飽和脂肪酸、維生素及礦物質，有助促進腦部發育、預防心血管疾病，無論老人、小孩都適合食用。魚場採用先進急速冷凍技術生產香魚禮盒，公魚肥腴多肉，母魚魚卵飽滿，是最受歡迎的生鮮食品。

② 手作鱘龍 XO 醬：

　　以魚場自養的鱘龍魚為原料，加入干貝、火腿、乾蝦仁等食材，再經過繁複的純手工程序烹調而成，無論炒菜、涼拌、煮湯都好用。

③ 鱘龍魚方塊酥、蛋捲：

　　魚場將富含大量膠質的鱘龍魚，結合「方塊酥」、「蛋捲」製作，創造出令人百吃不厭的風味餅乾，兼具美味及創意。

←↑傳統的魚業養殖人家，精益求精，魚場裡的每個角落、每道菜餚，都令人驚喜。

技術本位的養魚人家，提供「尚青」的魚鄉之旅

主題導覽 逛魚場探魚池，享受觀魚、賞魚的自在悠閒

　　「八甲休閒魚場」環境清幽，放眼望去，藍天綠地之間，除了一畦畦漂亮工整的養殖魚池，包括入口處的魚形標誌，到場內的建築彩繪、祈福魚牌，都充分流露出漁村風情。而在專人的帶領下，不僅能看到香魚、鱘龍魚的「家」，還能深入了解這些珍貴魚類的生態與養殖知識。

特色餐飲 從魚塭到餐桌，體會吃魚、買魚的滿足甜暢

　　魚場最負盛名的主題餐廳，採用自家養殖的香魚、鱘龍魚為主要食材。關於香魚，早在明朝就已有「雁山出香魚，清甜味有餘」的詩句流傳，尤其採用燒烤方式烹調，更能激發其美味。而鱘龍魚由於肉鮮無刺，自古以來就被視為佳餚美饌，甚至還有「縱得滿山熊掌，不如江中鱘鰉」的高價評論，不管是清蒸、爆炒、燉湯，都令人食指大動。至於依循日本主廚傳承獨家作法的甘露煮卵香魚、昆布甘露煮卵香魚等系列產品，從開始製作到製程，需耗時 24 小時以上，整尾香魚包含魚骨都能直接食用，不但在餐廳可以吃得到，也是「八甲」的招牌明星伴手禮。

旺山 休閒農場

56 宜蘭 壯圍

多采多姿、百蜂釀蜜的南瓜園

「旺山休閒農場」成立於 1984 年，原為「旺山哈密瓜南瓜觀光果園」。創辦人是返鄉投入農業的林旺山，基於壯圍鄉的地理環境與特殊土質，於是決定種植南瓜與哈蜜瓜，也因利用「南瓜隧道」吸引遊客，因而發展出自產自銷的經營模式，並成功帶動在地農業。1998 年經專家學者建議，在創新求變的理念下，於 2001 年轉型成為休閒農場，除藉由產業升級提高服務層級，並克服原有的季節性生產問題，讓農場四季皆有瓜果，正式邁向全年性的休閒觀光產業。

★**農場營運方向**：以南瓜及其他爬藤類瓜果為主要生產，並兼養蜂。結合生態環境、體驗活動及特色餐飲，提供主題式休閒旅遊服務。

★**農場主要客群**：國內家庭親子旅遊族群及各國觀光客。

★**主要服務項目**：南瓜景觀及蜜蜂生態導覽、採果與手作體驗，並有四星飯店及民宿空間。

★**主要銷售產品**：季節南瓜、南瓜泥冷凍包、南瓜相關餐飲、百花蜜及南瓜粉。

★**場址**：宜蘭縣壯圍鄉新南路 106 號 -11

★**電話**：+886-932-088-992

★**特色認證項目**：

↑各式各樣豐富的南瓜生產是「旺山」引以為傲的亮點。

↑以食用南瓜進行加工製造出南瓜泥、南瓜粉等延伸產品。

農場面積廣達 10206 平方公尺，為維護生態及農業生活景觀原貌，全區皆無水泥鋪設，易無破壞生態之硬體結構，並大量採用傳統農業簡易式設施，充分與周遭地景融合，洋溢自然田園氣息。

技術創新，四季皆有南瓜景致

農場以世界五大類南瓜及其他瓜果為主要生產，包括如絲瓜、冬瓜、蛇瓜、哈密瓜、蒲瓜等，還有番茄及無花果，具有植物生態多樣性。也因為主人具有超過三十年栽種經驗、深知植物生長需求，所以經過不斷嘗試與創新，目前全區皆採「養液土壤」種瓜，不但改變了傳統式地面瓜果種植致使養份無法快速給予植株的缺點，讓育苗至結果從原本的三個月縮短到一個月，而且再結合搭配不同品種瓜果進行輪種，克服早期台灣瓜果生長時間僅有三至九個月的季節性問題，成功打造出如今「旺山」四季皆有瓜果結實纍纍的豐美樣貌。

提升價值，開發南瓜加工產品

利用自家豐富的南瓜生產，「旺山」也增設相關專業設備，研製可供進一步利用的南瓜食材。例如南瓜泥冷凍包、南瓜粉等，可廣泛應用於南瓜飲品、南瓜烘焙、南瓜濃湯的製作，大大提升生產使用率。此外，還開發出南瓜雪片、南瓜炊粉、南瓜脆餅等延伸商品，成為農場的特色伴手禮。

←↑人工養蜂、生產蜂蜜是「旺山」在種植南瓜之外的附加產業。

科技農業，投入人工養殖蜜蜂

除以瓜果為主要生產，「旺山」利用蜜蜂可幫助授粉、促進結果的特性，也進行蜜蜂養殖——蜜蜂白天採蜜、晚上釀蜜，因為牠們的主要食物就是花粉及蜂蜜，也因此，以人工方式養殖蜜蜂，環境非常重要，不僅要遠離污染，而且要具備豐富蜜源。由於「旺山」有豐富的南瓜、哈密瓜植栽，可提供蜜蜂良好的生長處所，還設有專區放置蜂箱，並運用科技農業設施，進行全場域濕度、溫度調控、通風防雨等相關管理，讓園區所養殖的蜜蜂都健康而有活力。

延伸生產，蜂蜜花粉創造產值

蜜蜂的相關產物包括蜂蜜、蜂王乳、花粉、蜂膠、蜂蠟等，其中光是釀製一千克蜂蜜，就需要蜜蜂採集至少兩百萬朵花才能完成。「旺山」所養殖的蜂以採集南瓜花與哈蜜瓜花花蜜為主，經過提煉，可加工製造出百花蜜（蜂蜜）及花粉等產品。香甜的蜂蜜是天然甘味劑，可用於製作飲料、烘焙糕點，花粉則是對人體有益的健康食品。此外，工蜂所分泌的蜂蠟主要用來分隔蜂巢，經人工採集後，可結合園區體驗活動，製作天然防蚊磚、防蚊留言夾等，極具經濟價值。

←↑「旺山」將栽植南瓜及養殖蜜蜂的自然生態於產業文化融入「吃喝玩樂」之中，讓遊客可以深切感受。

精彩豐富，獨一無二南瓜王國

主題導覽 果實纍纍的南瓜隧道之旅

　　「春遊瓜棚下、夏賞瓜和花、秋映滿瓜棚、冬來藏百瓜。」不同季節來到「旺山」可以看到不同的瓜種生長，也因為瓜型、瓜色、瓜香、瓜花各具特色，所以成為這裡最吸引人的風景。目前農場裡的南瓜超過400種，並以觀賞用的「玩具南瓜」為主。在專人帶領下，除可走進一條條南瓜隧道、清楚認識各種南瓜的生長過程，還能藉由參與賞瓜、選瓜等農事體驗，深刻了解農民種瓜甘苦，體認在地農村生產文化。

體驗活動 令人驚奇的蜜蜂生態導覽

　　由於農場也養殖蜜蜂，所以也發展出相關活動，包括蜜蜂生態導覽解說，可以讓人進一步對南瓜及蜜蜂的親密關係有所認知，並藉由近距離觀察蜂箱了解蜂巢生態。

特色餐飲 風味滿點的新鮮瓜果饗宴

　　有「南瓜王國」之稱的「旺山」還開發出許多特色料理，包括以南瓜泥與冰塊打成的南瓜冰沙、把整顆南瓜放進烤桶烘製的「炸彈南瓜」，還有南瓜豆漿、南瓜牛奶、南瓜咖啡等飲料，以及南瓜脆餅、南瓜披薩等點心，都是這裡才吃得到的招牌餐點，值得品嚐。

生機蓬勃、蘊藏三百種植物的有機農園

綠田農莊

　　座落在蘭陽溪畔的「綠田農莊」原本是一塊荒蕪之地，農場主人謝榮福懷抱夢想、提早自公職退休來到這裡之後，本著「永續自然、愛護大地」的理念，近十年來，將兩千多坪的土地打造成一座富含菜園、果園、香草植物、保健作物、魚池、生態溝、樹林、草地、花廊等多種景觀的複合式有機農園，不僅採多元混合方式種植近三百種不同植物，也孕育出十分豐富的動植物生態體系。

★**農場營運方向**：以有機蔬菜生產為主，自產自銷。

★**農場主要客群**：台北固定家庭熟客。

★**主要服務項目**：預約制客製化農場觀光及加工體驗。

★**主要銷售產品**：新鮮有機農產品及加工品販售。

★**場　址**：宜蘭縣三星鄉尚武村尚貴路一段 350 號

★**電　話**：+886-921-997-251

★**特色認證項目**：

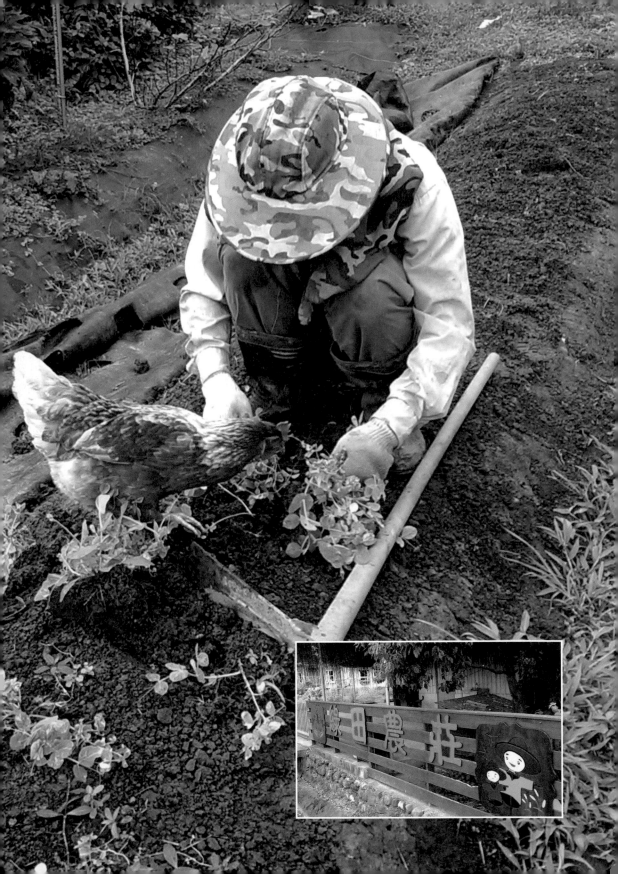

↑物種豐富、生機盎然，從生產到加工，「綠田農莊」呈現有機小農特質。

雖是從總統府退休才自台北移居宜蘭的「都市人」，但謝榮福身上流著父母務農的血液，在打定主意要以「綠田農莊」展開人生下半場之後，他與妻子兩人便胼手胝足，把所有時間與精力都投注在這片農場上。而在「營造有機環境」的堅持下，不僅讓荒地變沃土，更在其中孕育出無限生機。

生態豐富，層次性栽培多樣蔬果

農場裡栽種的蔬菜種類十分繁多，南瓜、茄子、小黃瓜、高麗菜……，只要想得到的，幾乎這裡都有，而農場主人也利用植物不同特性進行層次性培育，因此，讓整座農園不僅擁有多樣性的生態環境，更使農業生產充滿創意及趣味。

量少質佳，純手工製作小農特產

也因為各種蔬菜瓜果都有種植，所以四季各有特色生產，而新鮮現摘的有機蔬果，也成為每天直送特定都會家庭客戶手中的健康食材。此外，還可按照不同季節分別進行不同的加工品製作，包括刺蔥鹽、香椿醬、香蕉果乾等，皆是純手工製作，量少質佳，往往一推出就搶購一空。

↑跟著農場主人夫婦，可以體驗下田種菜的深刻感受。

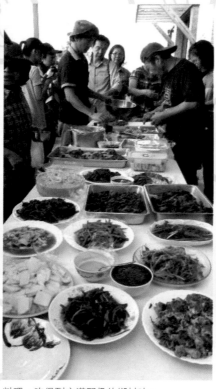

↑有預訂才開桌的「綠田農莊」料理，吃得到充滿野趣的鄉村味。

反璞歸真，人情味濃厚鄉間生活

農場體驗 深入菜園的每個角落，留下感動

　　來到「綠田農莊」，只要事先預約，就可以在主人的親自帶領下，一一認識農場內多元而具特色的生態環境。此外，如果時機恰當，還能走進菜園，好好學習並親自感受育苗、種菜、使用耕耘機翻土、採摘成熟蔬果等農事操作，然後，再利用農場生產的各項新鮮農產品，進行醃脆瓜、醃蕗蕎、做高麗菜泡菜、煮洛神果醬等 DIY 活動；甚至，還有充滿藝術氣息的採集印染、葉脈拓印、植物盆栽等風格手作，讓人可以深刻感受「農夫農婦」的農家生活。

特色餐飲 沒有菜單的田野料理，吃出真情

　　針對有興趣感受農場餐飲的來客，謝榮福夫婦也會依照預約人數及族群對象，來準備當日料理。而端上桌的食材，除了「綠田農莊」現摘現煮的新鮮蔬果之外，還會搭配竹筒飯、香草烤雞等充滿田野趣味的食物，甚至讓來客親自參與，一起動手準備一頓豐盛的田間饗宴——「這是一處充滿夢想的農場；是由時間及感情所累積的醉人吟釀。」謝榮福如是說，更希望將這份深耕的心意，與更多有緣人分享。

青出宜蘭合作社

58 宜蘭 三星

值得信賴的青年農夫與他們的安心農場

2018 年 3 月成立的「青出宜蘭農業運銷合作社」，乃是由 18 位來自不同領域的農業伙伴們組成。社員們自稱「WORTHY Farmers」，因為他們自信「是一群可以提供值得信賴且安心農產品的農民」，並且，在歡迎大家實地走訪各家農場時，能奉上值得信賴的「WORTHY」農產品。

★**農場營運方向**：主要分為提供集貨與冷藏場地、協助社員運輸、促進農產銷售、以及舉辦食農體驗等四個面向。

★**農場主要客群**：包括一般遊客、戶外教學學生、企業機關團體旅遊、家庭親子旅遊等族群。

★**主要服務項目**：農特產品販售以及食農體驗。並可依不同客群設計適合的體驗項目。

★**主要銷售產品**：稻米（白米、胚芽米、糙米、黑米）、短期葉菜類、青蔥、瓜類及水果等。

★**場址**：宜蘭縣三星鄉人和村月眉圳路 63 巷 36 號

★**電話**：+886-3-989-1280；+886-933-748-080

★**特色認證項目**：

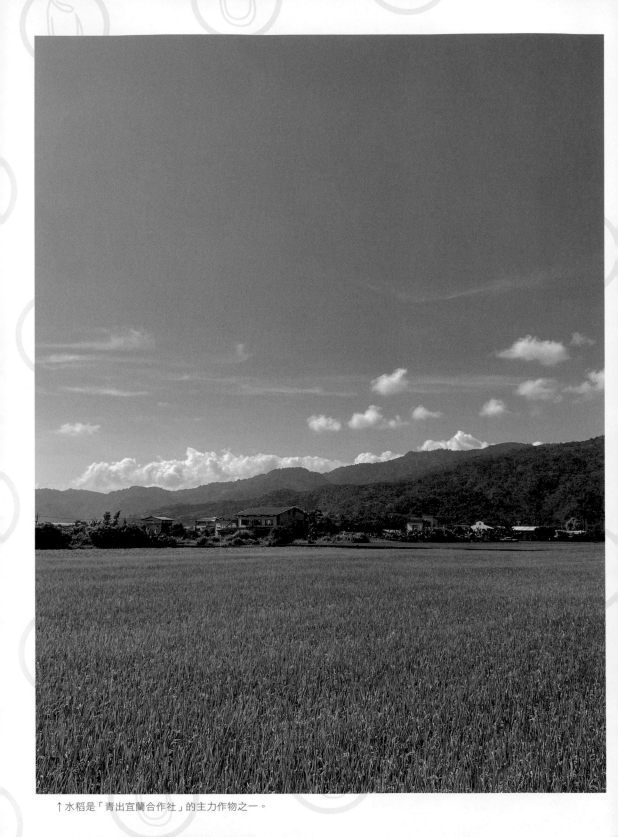

↑水稻是「青出宜蘭合作社」的主力作物之一。

↑各種食用米是「青出宜蘭合作社」的特色生產。

　　農場所在遠處有青山，近處有稻田、果園、菜園，鄉村地景風光濃烈。主要耕地包含溫室與稻田，主要產品則包括稻米、短期葉菜。

特選品種，生產精良稻米

　　在糧食作物方面，「青出宜蘭合作社」主要種植的水稻種類為「高雄145」，屬於粳米（圓米），具有產能高、稻穀耐儲性佳、完整米率高、株型好、容易栽培等優點。

專業加工，行銷品牌農產

　　收成之後，交由委託廠商進行烘乾、碾米、包裝等程序，即產出品質精良的白米、胚芽米、糙米、黑米等產品。同時，針對合作農友的相關農特產如香水蓮花茶、牛舌餅等加工品，也進行聯合推動行銷。

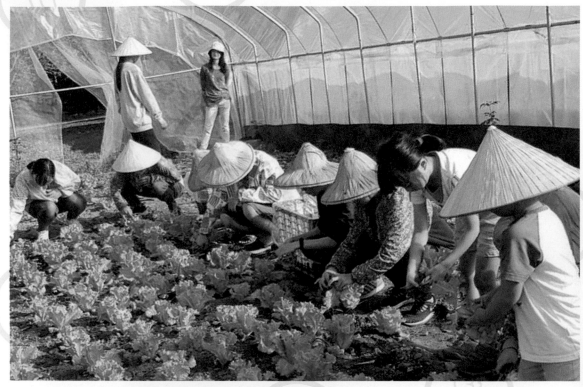

↑→健康肥美的季節蔬菜，是「青出宜蘭合作社」小農們悉心耕耘的成果。

溫室網室，種出肥美蔬菜

在「青出宜蘭合作社」的團隊成員中，不乏以蔬菜為主要生產的小農，而其所栽種的蔬菜作物，則以短期葉菜為大宗。由於隨著季節變化進行生產，所以種類也相當繁多，包括地瓜葉、蕹菜、皇宮菜、紅鳳菜、長豆、絲瓜、番茄、玉米筍等，在農民們悉心照顧下，都長得健康肥美。此外，也因為農場目前種植土地為新闢地，所以搭建溫室與網室等相關設施，方便蔬菜作物生產。

結合生產，推動農業體驗

針對所栽種的各種蔬菜，除了進行新鮮販售，「青出宜蘭合作社」的小農們也善用自家農業環境，推動相關體驗活動，讓大家有機會「前進農場、認識長在土裡的蔬菜」，並結合蔬菜加工、做成餐食料理，在提升農產附加價值之外，更帶動休閒農業升級，成為新興的熱門親子休旅選擇。

↑精彩的農事體驗，讓參加過「青出宜蘭合作社」活動的人都留下深刻印象。

↑農場裡的鄉村美食 DIY 多元，既有趣，又富含「食農教育」的深意。

食農教育，連結土地與人

　　所謂的「食農教育」，重點即在於「產地到餐桌」的連結，而「青出宜蘭合作社」所推出的系列活動，讓爸爸媽媽可以帶著孩子們一起走入土地、參與農事體驗，不但有助增長知識、認識平時飲食的來源，更能促進孩子與土地的連結，進而形成情感與記憶。

生態導覽 春耕夏耘，認識水稻的一生

　　春天有插秧體驗、夏季有割稻體驗，而在活動前，農場主人還特別設計「水稻的一生」課程，並搭配教具，讓來客能從中了解水稻知識，甚至還有包裝販售等商品化過程的相關知識，內容完整，充滿趣味。

體驗活動 種菜做飯，感受農人的生活

　　來到蔬菜專區，則可親自體驗種菜、種蔥、除草的樂趣，除結合種植解說與包裝教學，並有加工場所、資材室等專業空間，以供遊客使用「小牛」翻地、體驗摘菜、包菜、冰菜之用，進而深刻感受到當代農業工作者為了更美好的農業環境、提供更高品質的農產品而所做的種種努力與心意。此外，還有利用季節時蔬製作蔬菜麵、蔥蒜麵、義大利麵餃等豐富有趣的 DIY 創意料理，讓遊客們在滿足味蕾之餘，還能帶著「自己動手作」的滿滿美好回憶，開心回家。

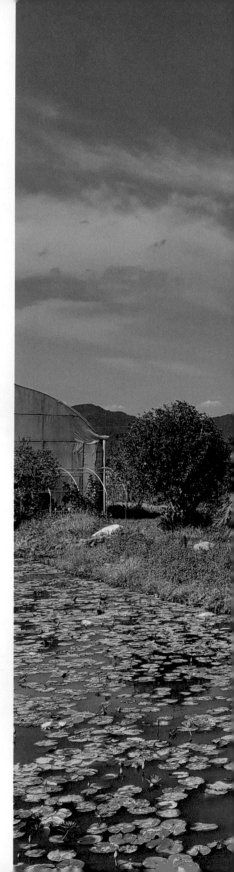

59 宜蘭 三星

小而美的有機迷你農園

綠寶石 休閒農場

「綠寶石有機休閒農場」座落於人口密度極低的人和村，面積只有 5288 平方公尺，是一座於 2019 年通過的「非休區迷你小型農場」，全區不灑農藥、不施化肥，並以人工除草，早在七年前就已取得「MOA 國際美育自然生態基金會」的有機認證。農場以生產為主，場地雖小，但作物卻十分豐富，當季作物達十種以上，除了多樣性的時令蔬菜，還有水果（如紅龍果）、花卉（如香水睡蓮）等，生態維護良好。

★**農場營運方向**：以「有機蔬菜」為主要生產，並結合採摘蔬菜、農場民宿及餐飲，提供食農教育之休旅相關活動。

★**農場主要客群**：國內旅遊族群為主，包括家庭親子、學校教學、企業機關團康活動等。

★**主要服務項目**：農場體驗，包含農場導覽、蔬菜採摘、農事DIY，以及加工品販售。

★**主要銷售產品**：當季農產蔬果，及其加工品，如蓮花茶、薑黃粉、食用米等。

★**場址**：宜蘭縣三星鄉人和村人五路 302 號

★**電話**：886-928-543-646

★**特色認證項目**：

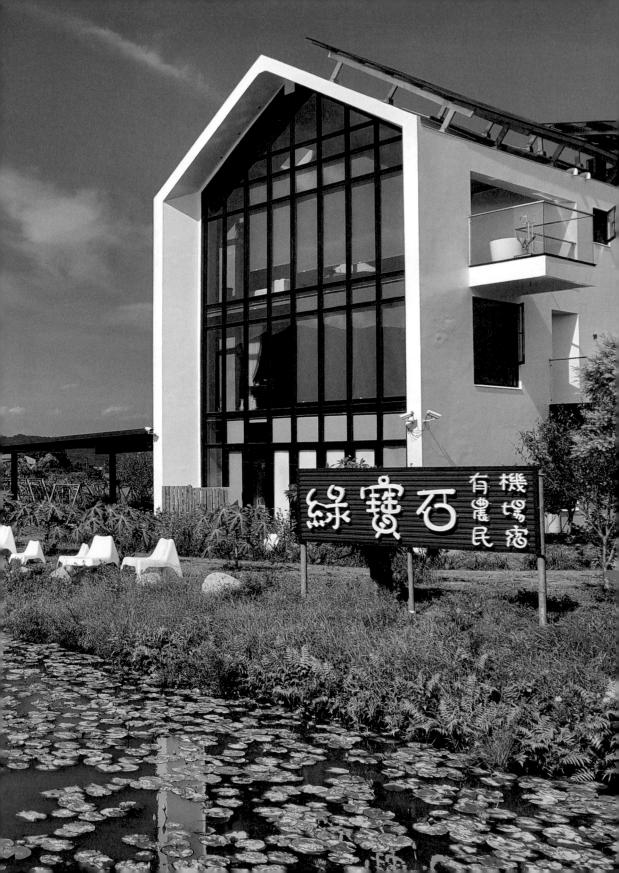

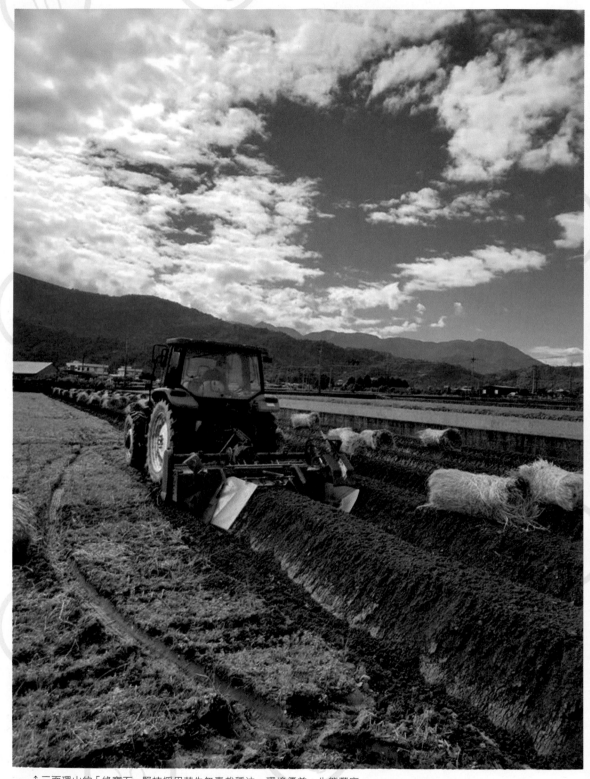

↑三面環山的「綠寶石」堅持採用草生無毒栽種法，環境優美，生態豐富。

↑新鮮的有機蔬菜及相關加工品,看得出品質。

溫室栽培為主,蔬菜生產豐富

地處盛產蔥與米的三星鄉,「綠寶石」主人李智勝打從一開始在老家務農,便決定以有機的方式進行耕作,農場裡主要栽培的作物為短期蔬菜,並以種在溫室為主。雖然整座農場面積不過半公頃大,但所栽植的蔬菜種類繁多,包括菠菜、A菜、青江菜、莧菜、香菜等,另外,露天栽種的則有大陸妹、蘿蔓、地瓜葉、紅菜、韭菜、晚香玉筍,還有芋頭、秋葵、薑黃、南瓜、豆類、地瓜等。由於堅持不噴灑農藥及殺蟲劑,也不使用化學肥料,所栽種出來的蔬菜呈現自然風味,也因為用心照護,所以各種農作皆碩大肥美,顛覆一般人對於「有機蔬菜就一定很醜」的觀念。

新鮮無毒上市,兼作農產加工

對於所生產的蔬菜類作物,「綠寶石」在經過採摘、去除老葉、擦拭水分、秤重、包裝入袋、冷藏等作業程序之後,再送進入市場販售。此外,針對部分農作,也會進行簡易加工,製成保存期較長的延伸商品,例如薑黃,由於具有抗發炎、抗氧化等保健成分,近年來成為極受市場歡迎的食材,所以在採收清洗後,再經過機器乾燥、磨粉、過篩、封裝等步驟,即製成薑黃粉,無論直接食用或是用來烹煮料理,都非常好用。

↑走進有機田園，是都市人難得的體驗。

結合有機環境，分享食農之樂

　　也正因為農場生態豐富、具有推動有機食農的絕佳環境，所以針對來客，「綠寶石」也以「養身慢活、親子體驗、農場生態」為核心，結合規劃良好的民宿空間，提供豐富的相關活動。

主題導覽 下田逛菜園，親近大自然

　　走進以蔬菜為主題的農場，可以飽覽田園風光、放鬆心情，感受傳統農家步調。除了視覺上的享受，農場主人還會為遊客介紹、導覽不同品種蔬菜的生長環境及栽種方式，讓大家能直接在菜田裡學習到蔬菜與蔬食的相關知識。

體驗活動 摘菜採蓮花，做餅泡花茶

　　而在導覽解說之外，來到「綠寶石」，還能親手採摘當令蔬菜、到蔥田採蔥、進廚房手作蔥油餅，甚至走進香水蓮花田採蓮、再在主人的帶領下學習如何泡製蓮花茶，活動豐富有趣，又充滿「從產地到餐桌」的生活美學與知性。此外，也因為在農場所吃到的餐點食材皆來自農場自產或在地農民生產，所以，更讓來到這裡的大小朋友都能深切感受到置身田園風光、享受農村生活的豐美自得。

↑享用自採新鮮蔬果現做的餐點，最是美味鮮甜。

蔥仔寮 體驗農場

60 宜蘭 三星

蔥勁十足的三星蔥樂園

宜蘭三星鄉以盛產「三星蔥」而聞名全台,「蔥仔寮體驗農場」就是傳承三代的在地蔥農之家。農場自有蔥田面積寬廣,每到青蔥成熟時節,放眼望去盡是綠油油的一片,令人心曠神怡。而在種蔥、賣蔥之外,在新生代接班人積極轉型之下,不僅讓傳統生產型的農業跨領域至休閒產業,也因為「開放採蔥」的創舉,甚至帶動整個宜蘭三星地區成為熱門觀光旅遊景點,無論平日還是假日,來到這裡,都可以看到戴著斗笠、穿著雨鞋在田裡享受「採蔥樂」的人群。

★**農場營運方向:**以「蔥」為核心,除批販售三星蔥,並提供結合農事體驗、農食教育活動。

★**農場主要客群:**國內旅遊族群為主,包括學校戶外教學、企業員工旅遊等。並有來自香港、新加坡、馬來西亞等地的觀光客,專程前來體驗農村風光與生活。

★**主要服務項目:**體驗活動,含農場導覽、下田拔蔥、洗蔥、蔥油餅 DIY 教學。

★**主要銷售產品:**冷凍蔥油餅,以及蔥冰淇淋、蔥醬、蔥油、蔥餅乾等相關伴手禮。

★**場址:**宜蘭縣三星鄉天福村東興路 13-2 號

★**電話:**+886-937-995-104

★**特色認證項目:**

↑從栽種到採收，「蔥仔寮」完整呈現「三星蔥」的產銷歷程。

廣袤的蔥田一望無際，充滿療癒感。但在種蔥之前，除了必需先整地、施基肥，而且在作畦之後，還得在上面覆蓋一層稻草以便抑制雜草生長。然而，由於稻草過濕會導致病蟲害，所以，「蔥仔寮」還特別設置一處專門放置乾稻草的倉庫，不僅具有實質作用，也成為極富農場情調的一道風景。

主力栽植三星蔥，品質精良供不應求

一般青蔥可分為「粗蔥群」跟「細蔥群」，而三星蔥即屬於細蔥群中的「四季蔥」。也正因為三星鄉的土地接收蘭陽溪上游無污染水質，加上雨量豐沛，所以「三星蔥」品質精良，不但蔥白長、葉肉厚、纖維細緻，而且香氣也特別濃郁，可說是全台最受歡迎的蔥產品。而在出產至農會前，則必須經過一連串繁雜的手續，從拔蔥、洗蔥、秤蔥、綁蔥、一直到最後的裝箱，每個環節都有其作業標準，並獲「綠色體驗」肯定。

↑三星蔥香氣迷人，用來做成各種食品、調料，都大受歡迎。

加工自製蔥油餅，搭配販售蔥類食品

「蔥仔寮」所栽植生產的三星蔥，除供應遊客體驗採摘、大宗販售至各地市場通路，也自製研發冷凍蔥油餅，並搭配販售其他各種與蔥有關的零食、冰品、醬料等，十分具有當地特色。

①冷凍蔥油餅：

餅皮 Q 軟，上面舖滿大量自家栽植的三星蔥，只要簡單油煎，就能嚐到外酥內軟、香氣十足的蔥油餅滋味。一盒十片包裝，並附保麗龍盒，可以保冰十二小時，方便攜帶保存。

②蔥零食：

發揮三星蔥特質，將這種帶有濃郁氣味的食材加入各種點心製作，就研發出三星蔥胡椒餅、三星蔥起司酥、三星蔥黑米棒等餅乾類零食，甚至還有三星蔥冰淇淋、三星蔥牛軋糖等甜食，口味特殊。

③蔥醬、蔥油：

以蔥為主角特製的醬料、油品，帶有天然的蔥香，無論涼拌、煎炒，還是做成沾醬都適用，是家庭常備的好用廚房調味料。

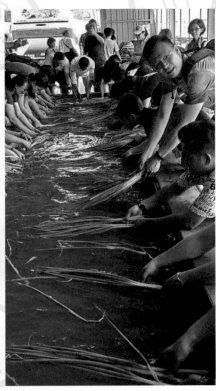

←↑從下田採蔥，到上桌做蔥油餅，「蔥仔寮」的體驗活動「蔥」滿活力！

一條龍蔥農體驗，全方位感受蔥魅力

　　人稱「三星蔥王子」的第三代經營者李建鴻表示：「蔥仔寮」的存在，就是希望能讓現代人在忙碌的都市生活中可以找到一個放鬆心靈的地方，所以，以「蔥農的一天」為本質，讓來到這裡的客人都能有機會感受頭戴斗笠、腳踏雨鞋，親自採蔥、洗蔥，甚至動手做蔥料理的完整體驗。也因此，農場裡的所有活動都圍繞在「三星蔥」這項特色生產上。

農事體驗 拔蔥有訣竅，洗蔥綁蔥都不能馬虎

　　來到蔥仔寮，除了可以跟著專業導覽人員一探蔥田風光、了解青蔥的生長環境，還能親自下田、讓蔥農親自教你拔蔥的技巧。此外，來到專業的洗蔥池，你也可以動手學習清洗青蔥的過程，幫助降低蔥體溫度、保持青蔥翠綠。最後，再經過綁蔥、分級包裝、預冷等作業，新鮮的「三星蔥」就可以準備集貨對外運銷了！

特色餐飲 現做蔥油餅，餡料隨你放蔥味十足

　　三星蔥油餅店到處林立，究竟哪一家最好吃？答案當然是「自己做的最讚！」在農場主人的帶領下，你可以在「蔥仔寮」的體驗廚房裡學會做出好吃蔥油餅的秘訣，並在蔥油餅DIY過程中，大把大把放入當天「自己天採摘、自己清洗」的三星蔥，然後下鍋現煎金黃酥脆、噴香迷人的蔥油餅，從蔥田到餐桌，享受最原始美好的三星蔥滋味！

宜農牧場

61 宜蘭 冬山

落地生根三十年的養羊人家

座落在宜蘭冬山鄉柯林村的「宜農牧場」成立已超過三十年。當時這裡人煙稀少，只是一個長滿野生「柯仔樹」（台灣赤楊）的荒涼村落，但也因為牧草資源豐富，所以農場主人便在此落地生根、開始了自然放牧的養羊事業。後來，隨著羅東運動公園落成、葫蘆堵橋通車、柯林村愈見繁榮，「宜農」也逐步轉型為休閒農場，除秉持「生產新鮮純正羊乳製品」理念經營畜牧業，同時也開放參觀、讓民眾有親近羊群及各種動物的機會。

★**農場營運方向：** 動物養殖，並以動物互動為主題，結合生態、生產、生活，提供牧場體驗活動。

★**農場主要客群：** 假日休閒、親子旅遊族群。

★**主要服務項目：** 牧場導覽解說，以及餵食動物、擠羊奶、絲瓜羊 DIY 等活動體驗。

★**主要銷售產品：** 羊奶冰淇淋、羊奶咖啡、羊油保濕霜等製品。

★**場址：** 宜蘭縣冬山鄉長春路 239 巷 17 號

★**電話：** +886-3-956-7724

★**特色認證項目：**

↑「宜農牧場」的健康羊隻，來自規劃良好的飼養環境。

重視養殖環境空間，乳羊肉羊量精質佳

　　「宜農」設有專業的乳肉羊養殖場所，不但寬敞，而且注重設計動線、讓羊隻有自由活動的空間。此外，也因為山羊（又稱夏羊、黑羊或羖羊）這種中型草食家畜具有耐寒旱、耐粗食、體健溫馴等特性，加上較少環境污染、容易飼養管理，所以牧場內所飼養的 150 頭乳羊及肉羊，皆屬山羊品種。

　　成羊身長約 90 公分，高約 80 公分，體重約 70 公斤。小羊出生後一個小時就能站立，需要喝奶三個月，約半年後即性成熟。但第一次配種多選擇飼養一年的羊隻進行，懷孕期約五個月。初次生產的母羊通常只會產下一頭小羊，之後平均每胎產仔數約 2 頭。

　　牧場內的肉羊來源為新生公羊，經十二個月飼養即可供宰，每年販售數量約 40 頭。乳羊則約有 80 頭，每日可生產 45 ～ 90 公升新鮮羊奶，除供入場民眾飲用，亦用來製成加工品。

運用自產新鮮羊奶，研製健康美味食品

　　經過相關加工作業，「宜農」也利用自產羊奶開發延伸商品，並設計伴手禮專區進行販售，讓來到牧場的民眾不但有親近羊群的機會，也能品嘗新鮮羊奶以及各種風味獨特的羊奶製品。

① 羊奶霜淇淋、羊奶酪：

　　採用純正羊奶製作而成，口感綿密，且不含鮮奶油、防腐劑。秉持「做多少賣多少」的觀念，強調不大量生產就不用擔心存放問題，也不需要依賴太多添加物。

② 羊奶軟起司：

　　國產羊奶因脂肪球細小、蛋白質較薄，所以容易被人體吸收。而以羊奶煉製而成的軟起司富含大量鈣質，無論用來夾餅乾、夾吐司，或是用來製做沙拉沾醬，都是美味又健康的好用食材。

③ 羊油保濕霜：

　　羊油富含脂酸，對乾荒肌膚有極大修護效果。與生技公司共同研發的保濕護膚品，成功解決許多人受肌膚乾癢所苦的問題。

↑來到養羊的專業牧場，當然要品嚐各種新鮮羊奶製品。

↑除了羊群之外，「宜農」還有許多可愛動物，不但能近距離觀賞，還能親手餵食。

↑用羊奶做手工皂，不但美觀、實用，還特別滋養。

採行自助服務模式，營造自在互動空間

主題導覽 近距離接觸小動物，感受生命脈動

　　除了羊群之外，牧場裡還飼養許多其他不同的動物，包括雞、鴨、鵝等家禽，還有可愛的小兔子、迷你豬、白孔雀等，而且，還採「遊客自助式服務」——從入口大門到園區內餵食小動物的奶瓶、飼料和牧草等，都讓客人自己投幣後取用。漫步其中，一邊感受牧場的自在氛圍，一邊觀賞各種動物的絕妙姿態，在鄉村悠閒的步調中，享受近距離親近動物的驚喜與感動。

體驗活動 從擠羊奶到做肥皂，學習牧場生活

　　「宜農」針對主要產品「羊奶」，也特別規劃出有趣的體驗活動，跟著主人一起擠羊奶、學做羊奶手工皂，從實際參與過程中，深刻了解畜牧人家的日常工作、物產來源，以及延伸加工產品的製作生產，既富創意趣味，又具教育意義。更珍貴的是，在「出去玩」的過程中，觸動心中對所見所聞的共鳴，進而衍生「尊重生命、熱愛土地」的人文關懷。

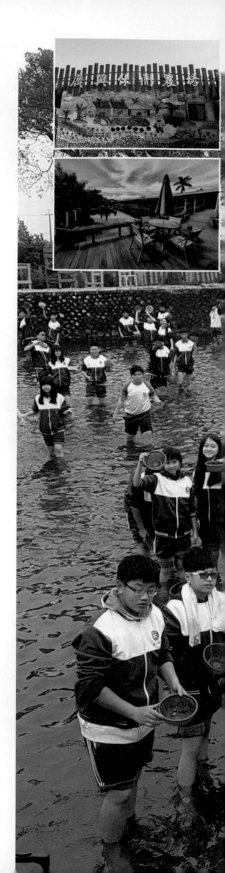

廣興休閒農場

62 宜蘭 冬山

養豬起家、結合湧泉資源展現在地風華的農園

從養豬場轉型的「廣興休閒農場」，成立至今已有四十多年歷史，饒富地方鄉土氣息。近年來，更利用在地天然湧泉進行魚貝蝦養殖，並結合多元體驗活動與特色餐飲，建構出一處適合親子共享、感受鄉村之美的休閒勝地。

★**農場營運方向**：結合農家景觀、魚蝦養殖，提供以農村體驗為主的休閒旅遊及特色餐飲服務。

★**農場主要客群**：家庭親子旅遊、企業員工旅遊、學校戶外教學等族群。

★**主要服務項目**：農村焢土窯、湧泉摸蜆、生態缸 DIY 等活動。

★**主要銷售產品**：生態瓶、醬菜、鄉土料理。

★**場址**：宜蘭縣冬山鄉柯林村光華三路 132 巷 12 號

★**電話**：+886-3-951-3236

★**特色認證項目**：

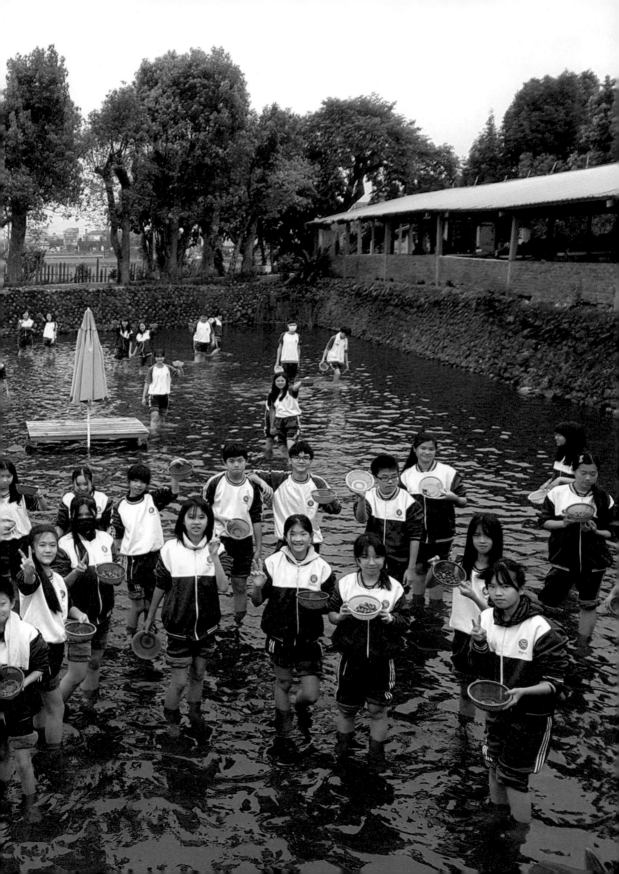

↑從養豬牧場轉型的「廣興」，現以飼養河蜆及黑殼蝦為生產特色。

　　早在 1977 年即設立的「廣興牧場」是「廣興農場」的前身。當年創辦人曾如敏因為不忍另一半長年操勞辛苦，於是帶著妻小離開醬菜舖家業，轉而投入養豬事業，並曾榮獲「農村十大青年」殊榮。不料 1997 年口蹄疫爆發，導致全台畜牧業皆受重創，在結束經營 20 年的養豬業之後，曾如敏以土法煉鋼方式把舊豬舍改造成獨具風味的民宿，從「鴨母寮豬哥窟」的特殊住宿體驗重新出發，並且逐步轉型，於 2005 年順利取得休閒農場執照，讓「廣興」成為全台唯一以「豬舍」為環境主幹、重現傳統宜蘭農村「生活、生產、生態」的主題旅遊體驗場域。

利用天然湧泉，養殖河蜆與小蝦

　　也因為當地有天然湧泉，經過砂質地層層過濾清澈可見底，提供良好的水生環境，所以除了台灣鯛，「廣興」近來也利用得天獨厚的湧泉養殖肉質鮮美的河蜆以及台灣特有原生種黑殼蝦，形成農場的另一生態特色。河蜆又稱黃蜆，習慣穴居於水底泥土表層，以浮游生物為食料，生長快，繁殖力強，加上產量高、易捕撈，所以很適合人工養殖，除供鮮食外，還可以做成凍蜆肉、蜆干、罐頭等加工食品。至於黑殼蝦，又名擬多齒米蝦，身體只有半公分長，呈淡紅棕色，並有褐色細點，尾扇後緣之淡黃色橫帶在夜間則會轉呈為紅棕色，平日習慣隱藏於水草叢中，是極佳的水中清道夫，也是備受歡迎的水族寵物。

↑以玻璃罐及燈泡瓶製作的生態瓶，讓人客以藉由觀察增長知識，並帶來美的感受。

結合地球科學，製作水族生態瓶

農場發揮創意，將所飼養的黑殼蝦，結合沙石、水草、水，置入密閉的玻璃容器當中，變成一個個生動有趣的「生態瓶」，可供觀察奇妙的自然生態循環系統。這個概念，其實源自美國太空總署的「微型地球」研究，後來經過技術轉移，才成為民間企業所製造的「生態球」。

「廣興」的「生態瓶」就類似「生態球」，儘管是一個密閉的迷你水族空間，但只要有光，就能讓裡面的水草進行光合作用，進而產生氧氣，提供黑殼蝦呼吸之用。而黑殼蝦的排泄物經過水中細菌分解，又成為水草的養分來源，加上有沙石做為微生物的藏身處所，正好供給黑殼蝦食物所需，於是就形成一個生生不息、自給自足的循環系統。

而為了增加趣味性，「廣興」的生態瓶還分成玻璃罐以及發光燈泡瓶兩種型式，即便短時間內不加任何食物，裡面的黑殼蝦還是能夠生存，而這樣一個結合動植物景觀的漂亮生態瓶，不但具有趣味性與教育性，同時，無論置放在茶几、書桌、窗台，也成為最生動而吸睛的美麗風景。

←↑ 從摸蜆到吃蜆，在充滿農家氛圍的「廣興」，可以充分感受置身大自然的活力與美好。

保留往昔風貌，凸顯傳統農村特色

主題導覽 拜訪豬舍轉型的農場

從養豬牧場轉型的「廣興」休閒農場，始終保留當年的豬舍建築。所以，跟著主人的腳步，不但可以一邊參觀這些古早建物，一邊聆聽農場的發展故事，還可以沿路拜訪鴨子、麝香豬、兔子、小羊、河蜆與黑殼蝦的家，感受鄉居農村的活潑氣息。

體驗活動 感受摸蜆撈蝦的興奮

來到湧泉區，不但能看到水中游魚成群，還可以親自下水「摸蜆仔」，然後交給農場廚房現做料理，享受「一兼二顧」、有玩又有吃的滿足感。此外，也別忘記自己動手做個生態瓶，從洗沙、裝沙、裝水、種水草，到最後加入黑殼蝦，然後就可以把它帶回家、進一步觀察可愛的黑殼蝦生態。

特色餐飲 享受現撈肥美的蜆仔

既然來到出產河蜆地方，當然不能錯過大啖現做河蜆料理的機會！無論是加上農場自種九層塔大火快炒，還是簡單以米酒薑絲調味的做成蜆湯，都充滿河蜆鮮美的滋味，讓人一吃難忘、回味無窮。

童話村 生態渡假農場

63 宜蘭 冬山

富含農家樂趣的有機桑椹體驗園

曾經榮獲「百大好客民宿」及「環保旅店」認證的「童話村有機渡假農場」，不僅是優質旅宿，更是物產豐富的小型有機體驗農場，單是桑椹園、洛神花、金棗及水稻田即達 1.5353 公頃，四季皆有不同田園景觀可賞，在主人曾獻桐與吳麗珠夫婦的用心規劃下，還有豐富多元的活動可以參加，充滿鄉野濃趣。

★**農場營運方向**：以桑葚及水稻為主要生產，並以小型有機體驗農場為定位，提供農場體驗休旅服務。

★**農場主要客群**：採預約制，以學校戶外教學及客製化一至三日遊族群為主。

★**主要服務項目**：套裝農場體驗，包含導覽解說、賞螢火蟲、看獨角仙、農事及手作活動、住宿、餐飲等，不提供單項服務。

★**主要銷售產品**：套裝遊程，以及桑葚、洛神花、金棗、梅子加工製品等。

★**場址**：宜蘭縣冬山鄉廣興村梅花路 300 號

★**電話**：+886-3-961-3385；+886-978-082-509

★**特色認證項目**：

↑女主人吳麗珠指出，農場所選種的「台灣長果桑」是台灣專家將大果桑與其他野生長果桑經幾次授粉後改良而成的優良品種。

↑從新鮮果實到加工食品，「童話村」將桑葚做了最大的發揮與運用。

精選改良果桑，友善無毒栽植

　　因為重視生態，「童話村」採無毒種植法，生產洛神、金棗、桑椹等作物，其中，又以桑葚為最大特色。相較於結果較少、用以採葉養蠶的傳統桑樹品種，農場以栽種「果桑」為主，也由於這類桑樹是經過生物技術改良的新品種，所以不但會結出果形大、產量高、滋味又鮮美的果實，而且果葉仍兼具養桑功能。目前農場裡有「台灣長果桑」，具有生長旺盛、成熟期早的特點；成熟後呈紫黑色，果長 8～18 厘米，單果重約 10～20 克，含糖量高達 20%，鮮甜爽口，口味絕佳。另外還有「大十果桑」，除了個頭大、多汁，而且無籽，也是適合現採鮮食的品種。

利用全株桑樹，開發多元商品

　　每年春天進入產期，桑葚由綠轉紅、條條掛在樹梢，即可準備採收。農場主人除把每天現採的新鮮桑葚進行生鮮販售，也因為桑樹全株都可以利用，所以精心研發並製作成多元化的加工食品，包括桑葉麵、桑椹果醬、桑椹拌醬、桑椹辣椒醬、桑葚果汁、桑摩茶、桑果醋等，不僅口味創新，而且極具特色，也成為「童話村」的熱賣商品。

↑精彩又充實的體驗活動，讓來到「童話村」的大小朋友都開心、收穫滿滿。

↑鮮美的「不老鍋」套餐，巧妙融入了農場特產的桑葚、桑葉等元素。

四季資源豐富，傳遞農園之美

「童話村」之所以具有這麼特別的名字，其實深藏主人夫婦對於經營的期許：「童」是指孩童玩的地方；「話」意味著大人聊天話家常的處所；「村」則是希望大家喜歡來玩、讓這裡就像是個小村莊一樣——也因此，無論什麼時候來到這裡，都能親近泥土、舒壓療癒，深刻感受田園生活的充實與活力。

體驗活動 融入自然元素，創造農趣之旅

農場套裝行程豐富，例如「找稻幸福趣·四季開心農場體驗趣」就包含：有機花果茶飲、餵魚喝ㄋㄟㄋㄟ、摸蜆抓大肚魚，以及當季 DIY 體驗——1～12 月拔蔥、種蔥、洗蔥、做蔥油餅；3 月底～5 月採桑椹、做桑椹果醬；6～7 月賞螢火蟲及獨角仙；7～8 月搓稻子、碾米；9～11 月採洛神花、做洛神花酵素；12～2 月採棗、金棗酵素 DIY，活動精彩有趣。

特色餐飲 結合自家農產，烹製美味料理

在餐飲部分，女主人更將桑葚融入菜單，設計出與眾不同的料理，例如連續三年榮獲不老節不老餐認證、清真認證的「鱸魚海陸不老鍋」套餐中，除採用產地直送的海鮮、肉品與野蔬，金黃色湯底就是採用桑葚葉、南瓜，加上昆布、柴魚熬煮 8 小時而成。此外，再配上桑椹拉麵佐特製沾醬、以及桑摩茶、洛神花果茶、金棗果汁等飲料，令人開心又滿足。

梅花湖休閒農場

64 宜蘭 冬山

充滿鄉村氣息的蔬果莊園

　　「梅花湖休閒農場」在日治時期原為磚窯廠，利用梅花湖周邊所產黏性泥土燒成紅磚，提供北台灣建築所需建材。後因電費調漲、加上泥材取得不易，於是運用當地多雨並具豐沛地下水的優勢，轉型為綠頭鴨養殖場。隨後又與GMP藥廠合作種植辣木，逐步轉型為休閒農場，也因堅持友善環境、積極推廣農村生活，因而成為感受鄉村景致、領略食農教育的極佳選擇。

★**農場營運方向**：以有機蔬果為生產，提供食農體驗、芳香療癒、健康伸展極限運動等多元相關活動。

★**農場主要客群**：國內旅遊族群為主，包括學校、社團、親子樂齡族群等。

★**主要服務項目**：農場體驗，包含蔬果採摘、農村廚房料理DIY、農場住宿等。

★**主要銷售產品**：農產特產南瓜、白柚、香蕉等，以及五行蔬果麵。

★**場址**：宜蘭縣冬山鄉環湖路66號

★**電話**：+886-3-961-2888

★**特色認證項目**：

↑從蔬菜、水果、到香草植物，「梅花湖」都有栽種。

↑養生蔬果麵蘊含「五行五色」食療觀念，是「梅花湖」的特色伴手。

　　原本在飯店業擔任專業經理人的農場主人劉江宜與郭秀惠夫婦，自 2003 年接手經營農場以來，除保留多元建築風格，也建造檜木風格住宿、增設露營區、烤肉區、漆彈場等設施，並設置專區栽植有機蔬菜及柑橘等水果；而大片綠地上不僅有成群雞鴨漫步，還不時可看到在空中翱翔的白頭翁、大冠鷲等野生鳥類，整座農場充滿鄉村田園氣息。

友善耕牧，生產有機蔬果

　　為了永續經營，農場全區皆不噴灑農藥與除草劑，在廣達 300 坪的有機蔬菜園裡，四季皆有不同生產，包括地瓜葉、南瓜、小白菜……等，種類豐富。此外，也闢建柑橘園，專門栽種柚子、柳丁、金棗、金桔、檸檬等果樹；每逢秋冬盛產季節來臨，就會看見果園內一棵棵樹梢上掛滿大大小小澄黃果實的美麗畫面。

蔬果加工，製成五色麵條

　　依照時令不同，農場除將當季作物用於製作餐點，也以天然簡易的方式進行加工，生產十分具有特色的「五行五色麵」——早在漢代，古人即將食物、季節色彩與人的五臟六腑搭配，以求養生健康之效。而對應這個道理，「梅花湖」把節令盛產的蔬果送到合作製麵廠，便製作出既好看又營養的花果養生五色麵，也成為農場的代表性伴手。

↑令人眼睛一亮的五色米苔目，是「農村廚房」活動中的料理項目之一。

結合生產，推動食農教育

　　地處梅花湖風景區，加上距離羅東火車站、轉運站、羅東交流道皆僅 15 分鐘車程，所以「梅花湖休閒農場」不僅風光秀麗，而且交通便利。來到這裡，可以親近可愛動物、觀賞昆蟲生態，也可以享受鄉村烘窯與野外露營之樂。此外，農場主人近來更開發「農村廚房」活動，希望藉由「食當季、吃在地」的理念，讓遊客能感受「從菜園到餐桌」的農家飲食美學，進而體會大自然所賦予的「簡單卻豐富」心靈悸動。

體驗活動 農村廚房，從菜園到餐桌零距離

　　在最新型態的「農村廚房」遊程活動中，「梅花湖」主人設計出以米食如「五色米苔目」為主的農事烹飪體驗，過程中，除藉由帶領遊客到有機菜園摘採當令食蔬，並輔以說明挑選食材的技巧、當季盛產蔬果的種類，讓大家能了解食物在農事生產中所經過的旅程，進而培養對土地與食物的認識，甚至改善消費採買習慣，在潛移默化中領略食農教育的重要。此外，在寬敞、明亮的開放式廚房中跟著主人一起用在地生產的新鮮食材做菜，不僅能吃到食物的原味與美味，更能藉由料理過程走進在地飲食文化，在烹飪廚藝之外，感受到風土人情之美。

↑來到老少咸宜的「梅花湖」，全家人一起感受「從產地到餐桌」的幸福。

香格里拉 休閒農場

果香菜甜、充滿農趣的鄉村驛站

「香格里拉休閒農場」位於「中山休閒農業區」冬山河流域上游，海拔 250 公尺，年均溫攝氏 25 度，氣候舒適、景色迷人，不僅曾是台灣第一座觀光果園，更是台灣第一家休閒農場。在廣達 17 公頃的園區內，以「生態教育」、「民俗文化」、「休閒養生」為主軸，栽植大量蔬菜、水果，擁有豐富生態，並結合森林小徑步道及優雅檜木建築，呈現出濃郁的鄉村驛站風格。

★農場營運方向：保留原有自然風貌，結合住宿及餐飲，呈現鄉村驛站風格，提供農業休旅服務。

★農場主要客群：國內親子及樂齡族群、企業機關團體旅遊，以及國外觀光客。

★主要服務項目：結合自然生態、農場生產、住宿及餐飲，提供農村體驗。

★主要銷售產品：自家生產季節蔬果為食材的特色餐飲；並提供住宿。

★場址：宜蘭縣冬山鄉大進村梅山路 168 號

★電話：+886-3-951-1456

★特色認證項目：水耕　蔬菜

↑四季皆有不同水果生產，是張清來早在三十年前開闢全台第一座觀光果園就已萌生的構想。

　　農場創辦人張清來，在當地土生土長，也由於從小跟著家人在山上貧瘠的田裡種花生、種地瓜，對農務並不陌生。五年級時，因父親生病，他休學成為童工，一路到了17歲，亟欲擺脫貧困的他決定奮發自修，經過8年苦讀，歷經公務員普檢、普考、高檢、高考之後，成功通過金融特考，如願成為公務人員。然而，進入銓敘部工作不過十幾天，他猛然發現自己性格敢衝敢撞、積極強烈的特質，並不適合「為別人工作」，於是，他毅然放棄大家眼中的金飯碗，回到老家，拿出身上所有積蓄，從買下一片李子園開始，就此踏上農業的不歸路。

多樣性栽植本土水果，奠定觀光果園基底

　　從買地、整地、種水果，到開放營業，張清來整整花了10年，才終於讓自己理想中的「觀光果園」開幕——有別於當時其他果農以生產為主，早在種下果苗時，張清來就以「開放果園給大家來採摘」為目標，也因此，不同於一般果園的單一種植，他挑選了十多種本地水果進行栽植，包括金棗、柳丁、桶柑、蓮霧、楊桃、土芭樂等，因為他早就想到：「要能四季水果不斷、一結就一大堆，這樣才能讓客人享受到採果的樂趣。」

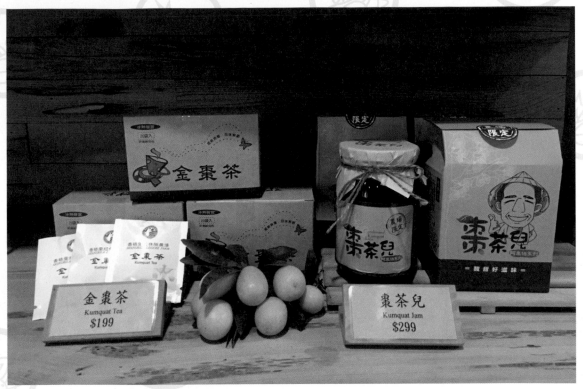

↑以金棗特製的茶飲產品，是「香格里拉」的代表伴手。

　　而隨著產業轉型，張清來又結合天然環境及民俗體驗，將「香格里拉」推進成為一座結合生態、豐富活動及精緻食宿的休閒農莊，所以至今不但仍保有大片果園原始風貌，並維持多樣性的水果生產。

選取代表性特色生產，加工製成風味伴手

　　針對四季所生產的各種水果，「香格里拉」除供應來客採摘，也將部分用做加工、製成保存期較長的風味食品。例如香氣清新宜人、滋味又酸又甜的「金棗」除了鮮果可以直接食用，也很適合做成茶飲、蜜餞等食品。

①棗茶兒：

　　這是以張清來為名的「阿來伯」系列產品第一彈，由於金棗樹是「香格里拉」當年最早一批種下的果樹，所以極具代表性意義。除採用百分之百在地生產「金棗」為原料，並加入濃糖混和熬煮而成為富含滋味的濃縮金棗茶，可以熱沖，也適合做成冰飲。

②金棗茶：

　　同樣採用新鮮金棗為原料，經過洗淨、烘製、裝袋等繁複程序做成茶包，是一款隨手沖泡就能享有清香回甘古早味的養身飲品。

↑豐富的蔬菜生產，來自井然有序的主題菜園專區。

↑運用自家鮮蔬，「香格里拉」供應住宿旅客新鮮美味的餐點。

闢建多元化菜園專區，四季都有新鮮蔬菜

由於腹地廣大，「香格里拉休閒農場」除了水果，也大量栽種蔬菜，包括高麗菜、苦瓜、冬瓜、絲瓜、山苦瓜、南瓜、地瓜葉、秋葵、糯米椒、茄子等，除設有專區進行栽培種植，也特別重視環境生態維護，也因此，全年都有碩大肥美的新鮮蔬菜生產，不但種類豐富，而且鮮甜質佳。

結合餐飲形成供應鏈，自產鮮蔬滿足所需

農場在提供住宿服務之外，為滿足來客在餐飲方面的需求，因此菜園裡所生產的四季鮮蔬，也就成為供應自家餐廳製作料理的主要來源，包括自助式餐檯的各種餐點，以及個人套餐式的主菜、配菜、湯品等，都大量採用自家栽種的鮮蔬，同時，也強調配合不同節令生產的蔬果來變化菜單、烹製具在地風味又能凸顯食材特色的多元菜式，讓農場餐廳成為「從產地到餐桌」的最佳展演場。

↑農場有豐富農業及生態資源，並規劃精采活動，讓來到香格里拉的遊客充分放鬆、探索鄉野間的原始趣味。

↑以平凡食材做出不平凡的美味料理，讓「香格里拉」的餐飲深具口碑。

彰顯休閒農場豐富性，提供精采農村體驗

　　也因為大半生致力推動農業休閒觀光，所以張清來素有「台灣休閒農場教父」之譽。而來到他所創建的「香格里拉」，除了可以漫步山林、探看隨四季轉移而變化的景致；也可以藉由參與當令的的農事活動，乃至於搓湯圓、放天燈等充滿傳統憶趣的生活體驗，感受回歸農村生活的自在悠閒。

體驗活動 親近果園菜田，體會農人生活智慧

　　在專業服務人員的帶領下，走進遍佈山頭的大片果園，可以近距離認識各種果樹、採摘時令盛產水果，還能參加一系列相關活動，包括認養果樹、栽種果樹盆栽，或可學習有機農法、果皮利用，以及醃漬水果、釀水果酒、自製果醋、水果雕塑等有趣又實用的農事體驗。另外，在以蔬菜為主題的菜園裡，除了欣賞田園風光，也可以親自感受播種及採收的樂趣，甚至運用現採鮮蔬製作特色料理，實際感受「當一天農夫」的生活。

特色餐飲 享用風味料理，領略農家餐桌風華

　　這裡的餐飲也是一大亮點，因為除了採用自家栽植的新鮮蔬果為食材，從擺盤到口味，也充滿創意，無論烹調方式或醬汁搭配都經常變換更新，往往每道菜端上桌，都令人眼睛為之一亮，而其實這些點子，都出自老闆娘的巧思，值得親自品嚐，領略箇中的美妙滋味。

星源茶園

66 宜蘭 冬山

擦亮「宜蘭茶」招牌的亮點茶莊

位於中山休閒農業區的「星源茶園」腹地不大，但卻是「宜蘭茶」極具代表性的生產者及推動者。茶園名稱來自創辦人劉進財「承先啟後」的心念，他在父親劉明星與兒子劉景源的名字中各挑一字為茶園命名，就是希望祖傳產業代代接續、薪火相傳。而 2007 年，在他不幸意外過世之後，當時不過二十幾歲、還在國外追尋人生方向劉景源終究不負父親生前期盼，不但回鄉一肩扛起這片傳統茶園的生產經營，更由慣性農業走向有機友善生產，並結合自己的外語專業以及不斷創新的「茶體驗」活動，帶領茶園走向不一樣的休閒服務產業，讓「宜蘭茶」向世界發聲、帶動更多人有機會領受它的底蘊滋味。

★**農場營運方向**：除生產及販售茶葉，並結合中英文導覽解說，提供以「茶」為主題的趣味體驗活動。

★**農場主要客群**：國內外親子家庭旅遊、機關團體企業員工旅遊。

★**主要服務項目**：綠茶冰淇淋 DIY、絹印茶葉枕頭製作、評茶體驗、茶香手抄紙、採茶製茶體驗等。亦有會議場地租借。

★**主要銷售產品**：茶葉、茶包、茶具、茶香牛舌餅、茶香巧克力糖等。

★**場址**：宜蘭縣冬山鄉中山村中城路 115 號

★**電話**：+886-3-958-8947

★**特色認證項目**：

結合優良環境與友善耕種，產出素雅馨香茶葉上品

　　由於冬山鄉雨水充沛、濕度充足，加上產茶區均在 500 公尺以下、坡度適中，即便有霜寒也不足為害，因此不但成為宜蘭茶最大產區，所栽植出來的茶，也因為茶葉柔嫩、氣味芬芳，早在 1984 年總統府秘書長蔣彥士喝過半發酵的茶品後，即取其茶韻素雅、醇潤馨香之特質而取名為「素馨茶」。而「星源」自劉景源接手之後，更逐步朝友善環境、無毒農業的方向邁進，目前茶園完全不噴灑農藥及除草劑，不僅造就豐富的自然生態環境，所產出的茶葉也讓客人喝得更加安心。

↑優質環境加上友善農法，產出馨香好茶。

↑從茶葉、冰棒、到牛舌餅,「星源」將自家生產的宜蘭茶特色。

善用在地物產與自家茶葉,研發茶風味特色伴手

　　利用自家栽植的茶葉,「星源」除生產有機無毒的宜蘭在地素馨茶(半發酵茶)如金萱茶、翠玉茶、烏龍茶等,也推出(全發酵茶)紅茶、(未發酵茶)綠茶等,並結合當地特色農產,開發茶葉相關食品。

①季節限定四季花茶系列:

　　「柚花烏龍」是農場認養鄰近柚園、以無毒農法管理栽植的柚花,結合在地小葉種茶葉所製成的特色花茶;「含笑翠玉」則將濃郁含笑花與在地翠玉茶加以結合而成;「七里香金萱」採用的是清雅的七里香與帶有奶香的金萱茶;「夜來香紅茶」則將濃烈夜來香與小葉蜜香紅茶加以完美調和——不同季節皆有不同的花茶,令人回味無窮。

②茶伴手禮:

　　包括與傳統口碑老店合作、將茶元素加進宜蘭特色點心的「茶香牛舌餅」;以自家茶葉為原料、與知名冰品「春一枝」合作研發的「蜜香紅茶冰棒」;與台灣巧克力代工廠合作、加入在地茶粉製成的「茶香巧克力」;還有將茶研磨後融入糖果中,無香精、無香料,含入口中慢慢融化、釋放天然茶香的「不甜茶糖」——多樣化的選擇,都是滋味絕佳的品茶良伴。

←↑創新多元的豐富的「茶體驗」，讓「星源」成為台灣特色亮點茶莊。

創新茶鄉遊程體驗與茶藝活動，推動台灣好茶世界發光

　　從傳統茶農到體驗茶莊，自 2009 年加入休閒農業區，劉景源即致力讓「星源」轉型。為了推廣台灣茶葉、加強交流，每年更接待百位國際旅客，並因「國際交流、結合在地、服務創新、有機園區、推廣教育」等優勢而於 2016 年被選為「台灣最有特色亮點茶莊」。

生產導覽 青年農業大使的第一手「茶生態」知識

　　來到「星源」，除了可以漫步茶園、欣賞令人心曠神怡的茶山風光，更可以在主人的專業解說下認識不同茶葉的生長與栽植生態——劉景源本人不但曾在 2016 ～ 2020 連續五年被觀光局邀請擔任杜拜、德國、俄羅斯等國際觀光旅展指定茶師，並曾榮獲新南向青年農業大使、第四屆百大青農等殊榮，如有需求，甚至可以提供英文導覽。

加工體驗 啟動所有感官的多元化「茶生活」應用

　　突破傳統茶園經營模式，「星源」以茶為主題並融入趣味元素，不斷推出創意體驗，開啟「茶與人」的五感對話。例如將無毒綠茶粉加入冰淇淋，並在搖製過程搭配音樂的「綠茶冰淇淋 DIY」、結合手作絹印、乾燥茶枝的「絹印茶香枕頭」、運用國際評鑑杯方式品嚐茶飲的「評茶體驗」，以及利用廢棄茶渣重新創作的「茶香手抄紙」等，讓大家在喝茶之外，能更加體會「茶」的生活文化與內涵。

67
宜蘭 冬山

重視土地、得獎連連的自然茶園

祥語有機農場

座落於「中山休閒農業區」內的「祥語有機農場」極為知名，因為農場主人劉向群是得獎無數的茶葉達人，而且早在 1978 年即已投入製茶產業。直到 2005 年母親生病、他發現施用農藥對於人體的嚴重危害，於是才決定轉型投入有機茶的栽種，並且促成了「祥語有機農場」的誕生。

★**農場營運方向**：除生產及販售茶葉，並結合中英文導覽解說，提供以「茶」為主題的趣味體驗活動。

★**農場主要客群**：國內外親子家庭旅遊、機關團體企業員工旅遊。

★**主要服務項目**：有機綠茶手工炒茶 DIY、綠茶龍鬚糖 DIY。亦有會議場地租借。

★**主要銷售產品**：茶葉、茶包、茶具、茶梅、茶糖等。

★**場址**：宜蘭縣冬山鄉中山村中城路 173 號

★**電話**：+886-3-958-7959

★**特色認證項目**： 茶

↑每逢10月茶花開，園內隨處可聽到蜜蜂飛舞的嗡嗡聲，顯示生態良好。

↑深諳茶葉特性的「祥語」主人劉向群，開發出許多好茶產品。

投入有機茶葉種植，十年辛苦終有成

身為園區第一個有機農法推動者，劉向群「不用農藥化肥」的決定看似簡單，卻讓「祥語」不僅在初期幾無生產，後來更是足足花了十年才讓茶葉產量逐漸穩定。目前農場面積約四公頃，視野遼闊，一望無際。也因為利用益蟲克制害蟲的原理，讓茶園的生態自然平衡，土地天然健康，所種植出來的茶葉也格外清新、風味獨特。

結合專業製茶技術，開發創新茶產品

除了種出好茶，曾經連續六年獲得宜蘭茶評鑑冠軍的劉向群在製茶方面也具有獨到功力。因為從採收、晾菁、發酵、炒菁、揉捻、到乾燥，儘管基本工序相同，但每個環節都會受到製茶者的經驗影響而產出不同成果。同時，也由於善於觀察市場需求，「祥語」開發出許多相關產品，例如「柚花系列」將柚子花與茶結合，讓各類茶葉吸取柚子花香，入口生津，香氣撲鼻。「野生茶系列」則採取來自高屏交界處三地門原始林裡的野生茶菁，經過輕發酵、輕焙火，保留原始茶香。而「養生系列」係採溫補老薑與紅茶加工製作而成，具有促進新陳代謝，幫助排汗排尿、增進排便順暢等功能。還有以特殊製技術保留茶葉酵素活性、維他命 C、兒茶素及葉綠素，再研磨成微米細度的「綠茶粉」，好喝好吸收。

↑走訪茶園、親手採茶，在賞景之餘，也感受茶農的生活文化。

↑無論動手炒茶、做綠茶龍鬚糖、還是刻製專屬茶杯,都充滿茶鄉樂趣。

聚焦茶鄉生態生活,傳遞茶產業文化

主題導覽 走進茶園,近距離認識茶葉

　　來到有機茶園,除了泡茶、喝茶,欣賞美麗茶田風光,如果時間點對了,當然也不要錯過親手採茶的機會。此外,具有三十多年製茶經驗的劉向群,目前也已有大兒子劉睿登克紹箕裘,負責向遊客導覽講解茶園生態。而在這對父子的專業引領下,大家不僅能充分了解不同茶葉的風味與特色,還能更進一步增加對於茶文化的深度認知。

體驗活動 動手炒茶,自製茶食與茶具

　　除了茶葉銷售,為了吸引更多人前來認識有機茶葉,「祥語」也設計出「綠茶龍鬚糖DIY」及「手工炒茶」等創新活動,讓體驗者可以藉由親手摘茶、徒手炒茶及揉茶、再把一塊糖拉扯成如髮細絲的過程,充分感受到做茶過程與品茶樂趣。此外,還有「刻製專屬茶杯」的手作活動,讓參加者能從茶飲、茶食、茶具等面向全方位領略「從茶園到茶桌」的風華,更加深對於台灣茶業的認識與肯定。

東風 有機休閒農場

68 宜蘭 冬山

柚果甘美、香草芬芳的綠色大地

「東風有機休閒農場」位於冬山河源頭、中山瀑布下，隸屬「中山休閒農業區」；四周青山綠野環繞，環境清幽雅致。腹地廣達 5 公頃，主要栽植文旦、白柚，以及肉桂、萬壽菊、薄荷等香藥染草植物。除以「結合自然生態、農業生產、休閒生活」為經營理念，提供導覽、採果、民宿、露營、餐飲等服務，並以發展成為國內「友善環境設施」與「棲地保育」最佳教育示範點為目標願景。

★**農場營運方向**：以具有教育意義的農業體驗活動為主，強調尊重自然、維持生態平衡，並透過線上平台及通路開發推廣自有產品。

★**農場主要客群**：親子旅遊、年輕族群，以及國內外團體旅遊觀光客等。

★**主要服務項目**：露營、民宿，以及結合農業生產的體驗活動，如季節採果、檜木筷、精油提煉 DIY。

★**主要銷售產品**：純精油、精華油、純露、洗顏慕斯、沐浴皂、洗髮皂、家事皂等。

★**場址**：宜蘭縣冬山鄉中山村中山路 769 號

★**電話**：+886-3-958-7511

★**特色認證項目**：水果　香藥染草

↑→柚子與各種香藥染草植物，是「東風」最引以為傲的物產。

農場主人林文龍夫婦原本從事成衣業，後來返鄉接手父親的柚子園，並大膽加以轉型，除翻修舊農舍，還把柚子導向有機種植，在完全不施用化肥農藥的情況下，讓土地充分休養生息，歷經十多年的自然淘汰過程，才孕育出今日農場綠意盎然、鳥語花香，每一棵柚子樹都高高壯壯的自然風貌。

有機栽植文旦柚，大量培育香藥草

俗稱柚子的文旦柚，每年 9 ～ 10 月為盛產期。外觀略呈三角圓錐形，表皮光滑細緻有光澤，果肉飽滿多汁，滋味甜中帶酸，是中秋節最應景的水果，也是製作成果茶、果醬的天然食材。而農場內隨處可見的肉桂、月桃、萬壽菊、茶樹等，更是刻意栽培的成果，不僅具有具有獨特的氣息，也是自古以來應用於芳療、醫藥、食補、染劑的香藥草。

←↑運用柚花、柚果、香草所開發生產的清潔保養用品，質感清新。

萃取花果木精華，研發生產保養品

　　每年春天柚花盛開，農場即須疏花，並將摘下的新鮮柚花提煉成花露；秋季盛產後的柚子，除用於餐飲，並加以提煉成柚子精油、研製成市面上最受歡迎的柚花純露、精油皂等延伸商品。此外，大量栽植的月桃、萬壽菊和茶樹等，也經過加工之後製成精油、純露、沐浴洗髮皂等特色產品。

①柚果精油保養皂：

　　加入柚果與柚子精油所製成的手工皂，呈現出柔和的鵝黃色澤，並散發出令人愉悅的柚香氣息。不僅可以洗臉，也適用於全身清潔。

②柚花洗髮精：

　　將萃取自柚花的天然植物精華加入洗髮精中，具有溫和洗淨的作用，加上天然花香，清新宜人。

③植萃純露、精華油：

　　以月桃、茶樹、萬壽菊等香藥草植物所萃取出來的純露、精華油，具有保濕及滋潤作用，是最天然的植物系保養品。

｜SAS認證！台灣最棒「農林漁牧」漫漫遊

←↑豐富的生態景觀，就是大自然給予「東風」的最佳回饋。

積極維護大自然，分享生態美真善

因為始終堅持提升農業價值要與環境保護共存，相信「尊重自然、平衡生態」才能讓萬物生長永續，所以，農場裡經自然農法栽植、特地保留的荒地，讓各方生物都有生存空間、也維持了生物的多樣性。

生態導覽 富含土地氣息的植物與昆蟲景觀

也正因為環境非常健康，所以各式各樣的昆蟲、鳥類都來棲息。走一圈農場，不僅對於香草植物、有機栽種方式都能有進一步的認識、一窺「從植物到精油」的美麗世界，還能在主人林文龍的帶領下，看見這座農場最生動自然的風景。

加工體驗 充滿花果草香的農事與生活應用

以柚子、香草植物為主題，從柚花疏花採摘、文旦柚採果的農事體驗，到精油提煉、手工皂DIY的加工活動，皆以農場主要生產為核心，富含知識性與趣味性，；而利用檜木家具廢邊、再生循環製作的手工檜木筷製作，則富環保意識、又具手作創意，讓參與者能充分了解植物加工的多元化，以及對應用於生活的實用性。

69
宜蘭 冬山

柚花飄香的自然生態寶庫

三富休閒農場

　　位於冬山河上游，緊鄰仁山植物園與新寮瀑布的「三富休閒農場」，設立於1989年，佔地14公頃，空氣清新水質純淨，景緻天然宜人。得天獨厚的大片生態緩衝區與原始自然生態，造就出園內低海拔淺山森林、生物多樣性的特色。在廣大的天然植物園與森林環抱中，除可觀察到八色鳥、螢火蟲、螢光菌等豐富的生態景觀，還有一大片老欉柚子樹恣意生長，從開花到結果，在四季展現不同風情。

★**農場營運方向**：以「提高農業生產價值、發展農村體驗經濟、提昇休閒服務品質」為經營目標，注重自然生態資源保育與利用，強調相關休閒農業服務設施的質感與功能性，提供農場體驗休旅服務。

★**農場主要客群**：國內旅遊族群為大宗，包括家族、親子、社團、企業、學校等。

★**主要服務項目**：農場體驗，包含在地文化、景色、物種、住宿、餐飲、活動、解說、導覽、採摘、加工、冒險體驗及套裝遊程，也可依不同對象需求提供相應的服務內容與場地設施。

★**主要銷售產品**：套裝行程。

★**場址**：宜蘭縣冬山鄉中山村新寮二路161巷88號

★**電話**：+886-3-958-8690

★**特色認證項目**：

農場營運幾十年來，在第一代主人徐文良「學習與自然共生」的觀念下，無論種花、種樹、種柚子，都不用農藥、不施化肥，為的就是實踐「讓果樹花卉自然生長、減少土壤負荷」的理想。也正因為信仰「一切生命源自土地」、深信「健康的土地才是發展休閒農業的基礎」，所以「三富」致力於環境保護，孕育出豐富的農場內涵。

講求友善管理，產出無毒有機柚果

樹齡超過四十年的「老欉柚園」以友善管理取代傳統生產，甚至提出「猴子、昆蟲吃剩的才是我們的」主張，並已連續多年獲得有機認證的肯定。由於講求自然生長，每年所產出的純淨柚花柚果不外賣，只供應農場自家使用——柚花清香、潔淨無毒，柚果飽滿、果肉顆粒爽脆、甜度適中，正是「三富」的特色產物與六級化應用資源。

↑老欉柚園是「三富」的珍貴資產，所產出的純淨柚果只有在農場裡才享受得到！

↑柚花、柚果、柚木都能延伸應用，成為「三富」最具代表性的特色體驗。

加工簡易天然，深化柚花柚果應用

　　老欉柚園每到產季便結實累累、清香四溢，所產出的柚花及柚果更是應用廣泛，除了直接用於製作飲品、餐點，也採取最簡易天然的方式進行加工，轉化為食品或實用文創商品，包括柚子醬、柚樹萬花筒等。另外，還延伸出深度體驗服務遊程，讓遊客可從採柚義賣、熬煮果醬、木工吊飾體驗活動，深刻感受到「品味柚子農場」的新鮮旅遊經驗。

① 有機柚子醬：

　　將每年 9 ～ 10 月間盛產的老欉柚果加以洗淨後，去除白色外膜、留下果肉與綠色外皮，再將果肉去籽、果皮切絲，經過水煮、攪打，再加入冰糖等材料混和熬煮而成。做好的有機柚子醬可以用來塗夾麵包、泡茶、做冰沙，天然又健康。

② 柚主題飲品：

　　利用老欉柚果、柚花、柚子醬所研發的柚花茶、檸檬柚子茶、柚花冰沙等飲品，口味清新甘美，是農場最受歡迎的代表性人氣飲品。

③ DIY 柚木吊飾：

　　運用農場柚園修枝後的樹枝來製作祈福吊飾，不僅獨具體驗樂趣，又富在地特色，是結合個人創意的紀念品。

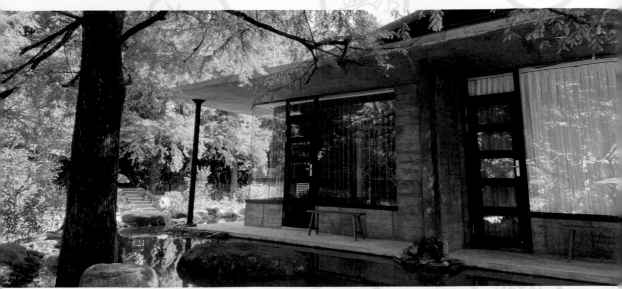

←↑ 從生態美景到創意美食，「三富」精采多元，充滿驚喜。

環境得天獨厚，深度探索農場之旅

主題導覽 物種豐富，兼具生態與景觀之美

園區內有綠蔭圍繞的景觀魚池、魚鴨成群，遊客可在此享受美味的特色下午茶及餐點。而清新的空氣與水質也吸引許多罕見的美麗鳥類到此築巢育雛，包括八色鳥、朱鸝鳥、黑枕藍鶲⋯⋯等；蝴蝶、蜻蜓、蜘蛛等昆蟲更是不勝枚舉。住宿客還能探索到青蛙、螢火蟲、貓頭鷹等夜間生物的動態，極具知識性與趣味性。

特色餐飲 品味柚穫，融合創意與色香滋味

農場將自產的柚花、柚果應用於餐飲，除供應柚香餅乾、柚花石頭餅、柚香蛋糕等西式點心，更開發出柚田園蔬食米披薩、鬼頭刀魚排佐檸檬柚子醬等料理，以及方便沖泡飲用的伴手：節氣柚飲禮盒，色香味俱全，又具特色與創意。

傲視全球的黃金蜆故鄉

立川漁場 休閒農場

「立川漁場」位居中央山脈與海岸山脈之間，區內人口稀少，環境純淨天然。創辦人蔡有進原籍雲林、世代務農，卻在因緣際會下萌生「到東部創業」的夢想，並於 1963 年帶著家人、騎上機車，翻山越嶺來到有「後山」之稱的花東，最後，落腳在河川交織如網的壽豐鄉，開啟了「黃金蜆傳奇」的序曲。

★**農場營運方向**：以「黃金蜆」養殖為主，除研究開發相關產品（健康食品）、供應特色蜆料理，並成立文化生態館，致力推動食農教育及環境教育。經營面向涵蓋一級至三級產業，從生產、加工、服務，全方位呈現漁人養殖產業文化。

★**農場主要客群**：國內親子旅遊族群，及香港、新加坡、馬來西亞背包客族群等。並申請 HALAL 認證，開發穆斯林觀光客群。

★**主要服務項目**：生態導覽解說、摸蜆體驗活動、蜆殼吊飾 DIY、黃金蜆相關餐飲。

★**主要銷售產品**：黃金蜆精、黃金蜆錠、嚴淬滴魚精等常溫商品，以及冷凍黃金蜆、活力鯛魚片、蜆精丸子等水產商品。

★**場　址**：花蓮縣壽豐鄉共和村魚池 45 號

★**電　話**：+886-3-865-1333

★**特色認證項目**：

↑得天獨厚的天然活水養殖池，讓立川漁場培育出品質精良的黃金蜆、活力鯛、貴妃漁等漁產。

　　漁場所在之處，為一天然形塑的開闊縱谷。東側太平洋水氣終年吹拂，遇中央山脈阻擋、凝結成雨，在溪澗匯聚成川，或滲透地表成地下水，向東流回太平洋。而在流經壽豐鄉時，經漁民開築為一個個湧泉活水養殖池，可說是世界少有的天然五星級養殖環境。而蔡家兄弟們即利用此得天獨厚的天然湧泉，於 1971 年設立漁場、逐步養育出高品質無污染的黃金蜆及其他漁產；也正因為有感於「事業不只立於川流之間，家族更因川流而立」，所以，將漁場命名為「立川」。後來，不但曾獲頒傑出「十大傑出漁民獎」，甚至還打造出全球黃金蜆唯一製造原廠、名揚國際。

技術本位無毒養殖，成功培育立川三寶

漁場主要養殖面積有 45 公頃，毗鄰且集中。除了先天優良的養殖環境，加上後天長期發的專業養殖技術，孕育出頗富盛名的「立川三寶」——「黃金蜆」以無毒方式養殖、國家認證，具有護肝養顏的營養素。「活力鯛」俗稱台灣鯛，是吳郭魚的改良品種，泉活水養殖，肉甜味美、無臭泥味，堪稱「鯛中極品」。至於「貴妃魚」則肥而細骨暗刺，加上富含膠原蛋白，不但老少咸宜，也特別適合生產或術後食用。

品管嚴格製程講究，產品精良多項認證

　　針對黃金蜆加工製程，首重嚴格檢驗與篩選，並經清洗淋曬吐沙過程，才能進入淬鍊蜆精、萃取蜆錠等階段。至於其他漁產，在養殖過程中除以酵素、乳酸菌、蒜精等保健食品取代抗生素來提高魚體抗病力，並經藥物、重金屬等重複檢驗合格之後，生鮮漁產需經「冰昏三去」、「真空包裝」、「急速冷凍」等程序，才會上市配送；而所延伸的加工商品，則包含健康食品、家常食品、調味料等，品質深受肯定。

①綠川黃金蜆精、黃金蜆錠：

　　立川農場以天然活水養殖的黃金蜆淬鍊出高品質蜆精，除通過 ISO22000 國家認證，更是黃金蜆精原創者。此外，也以獨有的萃取技術提煉黃金蜆錠，富含優質蛋白，有助調理身體機能、養護肝臟。

②嚴淬滴魚精：

　　這是以活力鯛淬取出來的天然濃縮精華飲，不含任何化學添加物及防腐劑，亦無加水稀釋或化學調味。由於以立川活水湧泉養殖出來的活力鯛胺基酸均衡，且富含膠原蛋白及牛磺酸，所以不但易吸收消化，而且有助補充人體結締組織、幫助增強體力。

③活力鯛魚鬆、咔啦魚酥蛋：

　　皆以「活力鯛」為原料。雕魚鬆配合蜆萃取物以黃金比例調製，甜鹹適中，口感清爽。魚酥蛋則強調低油製造，是口感酥脆且帶有魚香的家常零嘴。

↑ 以黃金蜆和鯛魚為原料所加工製成的衍伸商品，品項多元。

←↑ 來到漁場，從摸蜊仔、餵鯉鰡、手作蜆殼藝術品，到大啖新鮮海鮮餐，好不愜意暢快！

善用資源延伸經營，五感體驗休閒漁場

1999 年起，「立川」再擴大經營範疇、逐步轉型成休閒漁場，讓來自各地的遊客不但能透過專業導覽解說認識黃金蜆養殖生態，還能親自下水、體驗古早摸蜆仔的樂趣；此外，也特別成立風味餐廳，提供現炒黃金蜆、清蒸貴妃魚、鹽烤活力鯛等特色料理，讓大家能夠享用到最新鮮的漁產滋味、充分體驗「黃金蜆故鄉」的精采與豐富。

主題活動 摸蜆仔餵鯉鰡，實際感受活跳跳的漁場生態

在漁場特別打造的「蜆之館」體驗池中，可以直接感受撈蜆的快感，進而深刻了解「餐桌上蜊仔」的生態文化。此外，在一旁特別設置的鯉鰡池中，還能觀賞到這種原本在活力鯛魚池內負責消滅螺貝類的大型「工作魚」，甚至藉由親手餵食、實際觸摸到這些已經退休的「元老魚」，讓牠們親吻吸附你的手！

手作體驗 蜆殼吊飾 DIY，兼具藝術與環保的趣味學習

將原本被視為「廚餘」的廢棄蜆殼加以回收清洗後再利用，搭配簡單工藝素材，在專業達人的傳授下，發揮想像與創作力，製作出個人專屬的漂亮蜆殼吊飾。

特色餐飲 黃金蜆風味餐，品嚐最新鮮美味的招牌漁產

魚場裡所設置的「五餅二魚餐廳」是第一家以黃金蜆為主要號召的特色餐廳。除黃金蜆為主要食材的各種料理，當然也嚐得到以活力鯛、貴妃魚等漁產所烹製而菜。除強調採用在地生產即時捕撈漁貨，並搭配當季時令無毒農業蔬菜，同時論是在單點或是合菜的選擇都可以享用到立川獨特風味餐。

金色豐收館

池上鄉農會

全台灣最美的稻米觀光工廠

曾經榮獲全國稻米品質競賽冠軍的「池上」是台灣知名米鄉，而「金色豐收館」正是池上鄉農會於 2011 年所成立的稻米觀光工廠，除了佔地寬廣、環境優美，並設有「文物區」展示許多早期農業器具，同時也結多元化的相關體驗活動，成為「認識米與米鄉」的絕佳場所。

★**農場營運方針**：以農村生產、生活、生態三大領域的資源，規劃系列優質農業旅遊深度體驗活動。

★**農場主要客群**：國內旅遊族群為主，包括各級學校戶外教學、公司團體親子旅遊、環境教育活動等。

★**主要服務項目**：農場體驗，包括「多吃一碗飯系列」、「稻藝復新」農事體驗、食農教育體驗活動等。

★**主要銷售產品**：各種食米相關加工品，以及池上伴手禮等。

台東縣池上鄉新興村 7鄰85-6 號

886-89-865-936

臉書連結項目：

「農林漁牧」漫漫遊

↑受天然環境與氣候影響，池上鄉以生產優質的稻米聞名。

↑池上鄉農會積極開發各種以米製成的產品，品質精良，備受市場肯定。

契作優良稻米，品質享譽全台

由於池上鄉位居花東縱谷最高處，平均海拔 300 公尺、日夜溫差大、蟲害少，加上年均溫約攝氏 21 度、雨量豐沛，又完全無工業廢水或重金屬汙染，因此極適合培育稻米。而池上鄉農會稻米產銷專業區採適地適種的原則，進行優質稻米栽培，所生產品種包括：台粳 2 號、高雄 147 號（香米）、越光米等，其中台粳 2 號及高雄 147 號（香米）更連續在全國稻米品質競賽中獲得佳績，聞名全台，甚至成功外銷日本，為國爭光。

推廣米食文化，加工產品多元

為了讓大家多吃好米，池上鄉產銷契作集團產區農友所栽種生產的稻米，除用於製作品質精良的食用米，也大量開發成不同商品，例如米餅、米香、米可樂果、糙米麩、米穀粉、米麵線……等，而每種產品都是經過專業加工、嚴格品管之後的成果，不僅成分安全健康，而且在口味研發上也顧及國人喜好，所以深受肯定，也成為大家來到「金色豐收館」時最愛採購的伴手禮。

↑ 來到「金色豐收館」可以體驗土礱碾米趣、爆米香、稻草健康搥打棒等一系列以稻米為主題的活動。

↑散發古樸風味的「豐收飯」不但好吃，還能把豐收碗、花布包、竹筷及竹匙帶回家。

稻米觀光工廠，認識米的一生

「金色豐收館」是目前全台唯一結合精緻碾米加工與稻米教育的觀光工廠，只要事前預約，就能專業導覽解說下對於「米的一生」有深刻的認識。

體驗活動 碾米爆米香，感受米之樂

你知道什麼是「土礱」嗎？這是古時候農家用來碾磨、使糙米與穀殼分離的工具，外面以竹篾編造圍筐，裡面則是以紅黏土加鹽水拌合乾燥而成，上下座皆呈圓形，吻合處以堅硬木角條嵌入並使之相錯，這樣轉動上座時，稻穀就會從漏斗狀的孔洞流入木齒中被碾破，糙米與外殼再從下座周圍緣溝流入——來到這裡，不妨親自體驗難得的「推土礱碾米」樂趣！另外，也不要錯過「爆米香」的機會，感受從熬糖漿到塑型全都自己來的滋味。

特色餐飲 來碗豐收飯，體會米食香

園區內的「池農田媽媽養生美食餐坊」為全台第一間加入溯源餐廳的農會餐廳，提供多樣化餐點，包括特色風味餐、套餐、豐收飯等，讓遊客能「吃當季、享在地」。其中尤具特色的「豐收飯」，源自於舊農村社會農忙時期農婦們用擔子把吃食挑到田邊讓農夫們享用的「擔菜飯」，菜色除反映季節性，也融入古早農村「保存食——醃菜」，呈現出傳統農村美味，讓人嚐到簡單卻豐盛的幸福。

佳芳有機茶園

72 台東 卑南

風光秀麗、體驗多元的清新茶鄉

　　位於「初鹿休閒農業區」的「佳芳有機茶園」，早在 1979 年便開始種茶，發展至今已有 40 年歷史。2004 年受到茶葉開放進口政策的衝擊影響，致使低海拔茶葉銷量銳減，於是，在二代媳婦陳麗雪的堅持下，「佳芳」從原本的傳統茶農轉型，開始嘗試有機茶業，並逐步發展成為體驗型茶園。

★**農場營運方向**：以觀光茶場為定位，除生產及販售茶葉，並結合導覽解說，提供以「茶」為主題的體驗活動。

★**農場主要客群**：企業機關團體旅遊、學校戶外教學、樂齡深度旅遊等。

★**主要服務項目**：茶園導覽、環境教育解說、有機茶業手作體驗。

★**主要銷售產品**：紅烏龍、蜜香紅茶、高山茶與冷泡綠茶。

★**場址**：台東縣卑南鄉明峰村牧場 72-4 號

★**電話**：+886-89-227-660

★**特色認證項目**：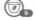

←↑經過轉型,「佳芳」以自家生產的有機茶葉加工製成優質茶品。

慣性農法轉作有機,提升地力生產好茶

開始轉做有機之後,茶園歷經兩年「茶樹看起來毫無生氣、每棵都像是生病一樣」的艱辛階段,儘管幾無收成,但陳麗雪仍堅持持續施予有機肥,並採用人工抓蟲、除草的方式提升茶樹抵抗力,讓土地恢復地力。好不容易,第三年茶樹恢復健康,加上茶改場協助,部分改種具有強韌生命力、抗病菌強且含氧量高的台灣原生種「青心大冇」,再輔以深層海洋水灌溉,終於開始有了回收。接著,陳麗雪將茶園中的茶樹陸續換植為金萱等品種,自然生態也慢慢形成,小綠葉蟬、蜘蛛、螳蜋、飄蟲……隨處可見。

運用茶業改良技術,推出招牌紅烏龍茶

利用自家生產的茶葉,經過嚴謹的加工程序,便製成有機紅烏龍、高山茶、蜜香紅茶等茶品,其中又以紅烏龍為招牌。「紅烏龍」是茶改場台東分場為突破中低海拔茶區之困境、利用夏秋茶生產發酵程度較重之烏龍茶,也因為茶湯呈琥珀橙紅,明亮澄清具有光澤,所以得名。也由於茶質厚重,具成熟果香,滋味甘醇圓滑,耐泡又富活性,所以自2008年於台東縣鹿野鄉推出後,便深受消費者喜愛,不僅久放不易變質,也是冷泡茶的上選材料。

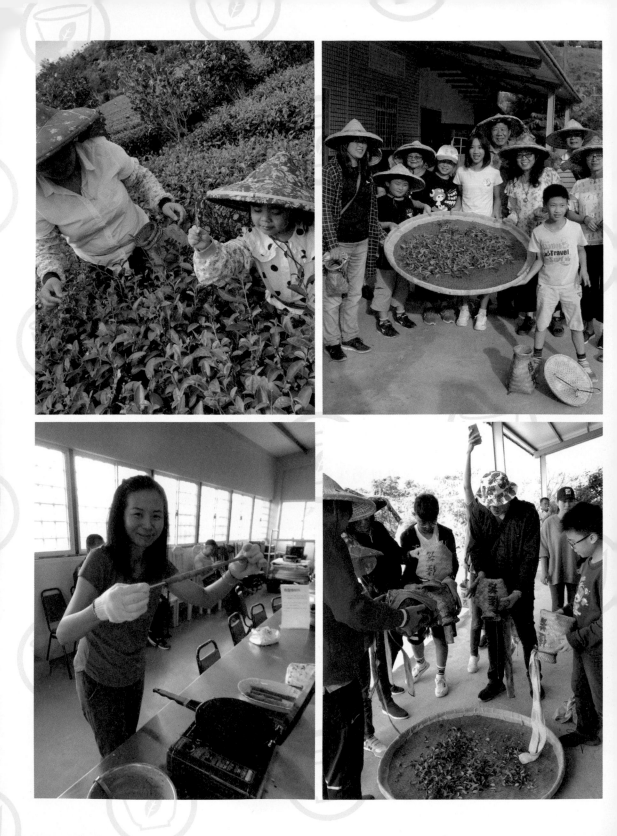

←↑ 來到「佳芳」不僅能飽覽茶園美景，還能親手採茶、做美味茶食，享受愉悅充實「茶之旅」。

善用茶鄉豐富資源，積極發展觀光茶園

生產導覽 漫步綠色茶園，採摘有機茶

2010 年開始，陳麗雪決定將「佳芳」往觀光茶園的方向發展，於是，不但將五甲有機茶園規劃成體驗區，而且設計出一系列的相關活動。只要事先預約，來到這裡首先可以在專業人員帶領下走進景色宜人的漂亮茶園，一邊認識茶樹生態，一邊親手採茶葉；然後，再來到茶廠享用現泡茗茶、茶香蛋捲等特色餐飲，感受「從茶園到餐桌」的食農文化。

體驗活動 自製茶飲茶食，感受茶魅力

為了讓更多人對於茶葉產生興趣，「佳芳」每年也不斷推陳出新、設計出各種不同的茶品 DIY 活動，希望讓來客感到充實盡興。例如把紅烏龍茶調入麵粉、蛋白、奶油中做成麵糊，就可以用來烤製茶香四溢的美味蛋捲；而將採下的茶葉清洗後，以果汁機打成綠茶汁，再加入梅子、蜂蜜，就能調製出好喝又解渴的養生飲品。此外，還有綠茶涼豆糕、綠茶雪Q餅、翡翠綠茶粿、奶酪茶凍等種種「好玩又好吃」的手作體驗活動，讓來到這裡的大人小孩都能浸淫在「迷人茶香」之中，進而深切體會到「優遊茶鄉」之美。

全台最棒72家「農林漁牧」漫漫遊農場
分類速查索引

編碼	地區	農場名稱	通過認證產業類別	頁碼
通過「🦃農大類」特色認證的全台最棒54家漫漫遊農場				
01	台北北投	財福海芋田	🌱 花卉類	016
02	台北士林	曹家花田香	🌱 花卉類	022
03	台北士林	梅居休閒農場	蔬菜類	028
04	台北內湖	白石森活休閒農場	水果類	034
05	台北內湖	農驛棧農場	蔬菜類	040
06	台北文山	美加茶園	茶類	046
07	台北文山	寒舍茶坊	茶類	052
08	桃園楊梅	老牛休閒農藝	香藥染草類	064
09	桃園大溪	好時節休閒農場	米類	070
10	新竹新埔	福祥仙人掌	🌱 花卉類	076
11	新竹新埔	金漢柿餅教育農園	水果類	082
12	新竹新埔	味衛佳柿餅教育農園	水果類	088
13	新竹五峰	雪霸休閒農場	水果類 · 🌱 花卉類	106
14	苗栗三義	卓也小屋	香藥染草類	120
15	苗栗三義	溫馨農場	水果類	126
16	苗栗大湖	雲也居一休閒農場	水果類 · 蔬菜類	132
17	苗栗卓蘭	花露休閒農場	🌱 花卉類 · 香藥染草類	140
18	台中新社	沐心泉休閒農場	🌱 花卉類	156
19	彰化二林	東螺溪休閒農場	蔬菜類	168

編碼	地區	農場名稱	通過認證產業類別	頁碼
41	宜蘭壯圍	旺山休閒農場	⑪ 蔬菜類	374
42	宜蘭三星	綠田農莊	⑪ 蔬菜類	382
43	宜蘭三星	青出宜蘭合作社	⑩ 米類・⑪ 蔬菜類	388
44	宜蘭三星	綠寶石休閒農場	⑪ 蔬菜類	396
45	宜蘭三星	蔥仔寮體驗農場	⑪ 蔬菜類	402
46	宜蘭冬山	童話村生態渡假農場	水果類	420
47	宜蘭冬山	梅花湖休閒農場	⑪ 蔬菜類	426
48	宜蘭冬山	香格里拉休閒農場	水果類・⑪ 蔬菜類	432
49	宜蘭冬山	星源茶園	茶類	440
50	宜蘭冬山	祥語有機農場	茶類	446
51	宜蘭冬山	東風有機休閒農場	水果類・香藥染草類	452
52	宜蘭冬山	三富休閒農場	水果類	460
53	台東池上	池上鄉農會金色豐收館	⑩ 米類	472
54	台東卑南	佳芳有機茶園	茶類	478

通過「🌳 林大類」特色認證的全台最棒6家漫漫遊農場

編碼	地區	農場名稱	通過認證產業類別	頁碼
01	台中和平	私房雨露休閒農場	林竹類	150
02	南投名間	森十八休閒農場	林竹類	202
03	南投竹山	青竹文化園區	林竹類	214
04	南投鹿谷	武岫休閒農場	林竹類	220
05	嘉義竹崎	龍雲農場	林竹類	264
06	台南新化	大坑休閒農場	林竹類	306

通過「🐟漁大類」特色認證的全台最棒10家漫漫遊農場

編碼	地區	農場名稱	通過認證產業類別	頁碼
01	新北三峽	千戶傳奇生態農場	🦀 養殖類	058
02	新竹竹北	福樂休閒漁村	🦀 養殖類	094
03	新竹竹北	水月休閒藍鯨魚寮	🦀 養殖類	100
04	彰化芳苑	哈哈漁場	🦀 養殖類	162
05	雲林口湖	馬蹄蛤主題館	🦀 養殖類	228
06	雲林口湖	好蝦冏男社	🦀 養殖類	234
07	嘉義東石	向禾休閒漁場	🦀 養殖類	240
08	宜蘭員山	八甲休閒魚場	🦀 養殖類	368
09	宜蘭冬山	廣興休閒農場	🦀 養殖類	414
10	花蓮壽豐	立川漁場休閒農場	🦀 養殖類	466

通過「🐄牧大類」特色認證的全台最棒5家漫漫遊農場

編碼	地區	農場名稱	通過認證產業類別	頁碼
01	苗栗通霄	飛牛牧場	🐮🐑 禽畜類	114
02	台南官田	台南鴨莊休閒農場	🦆 禽畜類	294
03	高雄阿蓮	農春鎮生態教育農場	🐑 禽畜類	312
04	宜蘭壯圍	旺山休閒農場	🐝 蜜蜂類	374
05	宜蘭冬山	宜農牧場	🐄 禽畜類	408

台灣廣廈 國際出版集團
Taiwan Mansion International Group

國家圖書館出版品預行編目（CIP）資料

SAS認證！台灣最棒「農林漁牧」漫漫遊：全台72家特色農場
大公開，探索生態、體驗鮮食、感受最接地氣的四季小旅行！
/游文宏編著. -- 初版. -- 新北市：蘋果屋，2020.11
　　面；　公分
ISBN 978-986-99335-6-8
1.休閒農場　2.旅遊　3.台灣

992.65 109014603

蘋果屋
APPLE HOUSE

SAS認證！台灣最棒「農林漁牧」漫漫遊
全台72家特色農場大公開，探索生態、體驗鮮食、感受最接地氣的四季小旅行！

總召策畫／台灣休閒農業發展協會　　　編輯單位／台灣廣廈行企研發中心
編 著 者／游文宏　　　　　　　　　　圖文統籌／陳冠蒨
圖片提供／各農場・台灣休閒農業發展協會　封面設計・內頁排版／何欣穎
專案執行／黃致豪・林樵男　　　　　　印製裝訂／皇甫彩藝・明和裝訂

行企研發中心總監／陳冠蒨　　　　　　整合行銷組／陳宜鈴
媒體公關組／陳柔彣　　　　　　　　　綜合業務組／何欣穎

發　行　人／江媛珍
法 律 顧 問／第一國際法律事務所 余淑杏律師・北辰著作權事務所 蕭雄淋律師
出　　　版／台灣廣廈
發　　　行／台灣廣廈有聲圖書有限公司
　　　　　　地址：新北市235中和區中山路二段359巷7號2樓
　　　　　　電話：（886）2-2225-5777・傳真：（886）2-2225-8052

代理印務・全球總經銷／知遠文化事業有限公司
　　　　　　地址：新北市222深坑區北深路三段155巷25號5樓
　　　　　　電話：（886）2-2664-8800・傳真：（886）2-2664-8801
郵 政 劃 撥／劃撥帳號：18836722
　　　　　　劃撥戶名：知遠文化事業有限公司（※單次購書金額未滿1000元需另付郵資70元。）

■出版日期：2020年11月
ISBN：978-986-99335-6-8　　　版權所有，未經同意不得重製、轉載、翻印。